# 好色

## 解析性格、時尚改造、療癒身心……從路人甲變成萬人迷，色彩的影響力超乎你的想像！

謝蘭舟、韋秀英——編著

# 目錄

## 第一章 色彩世界的真面目：色彩感知覺的神奇魔力

目錄

# 第二章　色彩透露個性：十二種顏色的性格大透析

目錄

目錄

# 第一章

色彩世界的真面目：
色彩感知覺的神奇魔力

# 色彩的三要素：明度、色相、飽和度

色彩可用色調（色相）、飽和度（彩度）和亮度（明度）來描述。

人眼看到的任一彩色光都是這三個特性的綜合效果，這三個特性即是色彩的三要素，其中色調與光波的波長有直接關係，亮度和飽和度與光波的幅度有關。

## 明度：

表示色所具有的亮度和暗度被稱為明度，計算明度的基準是灰度測試卡。黑色為零，白色為十，在零到十之間等間隔地排列成九個階段。色彩可以分為有彩色和無彩色，但後者仍然存在著明度。作為有彩色，每種顏色各自的亮度、暗度在灰度測試卡上都具有相應的位置值。彩度高的顏色對明度有很大的影響，不太容易辨別。在明亮的地方鑑別顏色的明度相對容易點，在暗的地方就難以鑑別。

## 色相：

色彩是物體上的物理性的光反射到人眼視神經上所產生的感覺，顏色的不同是由光的波長的長短差別所決定的。作為色相，指的是這些不同波長的顏色的情況：波長最長的是紅色，最短的是紫色。把紅、橙、黃、綠、藍、紫和處在它們各自之間

的紅橙、黃橙、黃綠、藍綠、藍紫、紅紫這六種中間色——共計十二種顏色作為色環，在色環上排列的顏色是彩度高的顏色，被稱為純色。這些顏色在環上的位置是根據視覺和感覺的相等間隔來進行安排的，用類似這樣的方法還可以再分出差別細微的多種顏色來。在色環上，與環中心對稱，並在一百八十度的位置兩端的顏色被稱為互補色。

## 飽和度：

用數值表示顏色的鮮豔或鮮明的程度稱之為彩度。有彩色的各種顏色都具有彩度值，無彩色的顏色彩度值為零。對於有彩色的顏色彩度（飽和度）的高低，區別方法是根據這種顏色中含灰色的程度來計算的。彩度由於色相的不同而不同，而且即使是相同的色相，隨著明度的不同，彩度也會隨之變化的。

# 色彩的冷、暖感

暖色：人們見到紅、紅橙、橙、黃橙、紅紫等顏色後，馬上聯想到太陽、火焰、熱血等物像，產生溫暖、熱烈、危險等感覺。

冷色：見到藍、藍紫、藍綠等顏色後，則很容易聯想到太空、冰雪、海洋等物

像，產生寒冷、理智、平靜等感覺。

色彩本身並無冷暖的溫度差別，是視覺色彩引起人們對冷暖感覺的心理聯想。

色彩的冷暖感覺，不僅表現在固定的色相上，在比較中還會顯示其相對的傾向性。如同樣表現天空的霞光，用玫瑰紅畫早霞那種清新而偏冷的色彩，感覺很恰當，而描繪晚霞則需要暖感更強的大紅了。但如與橙色對比，前面兩色又都加強了寒感傾向。人們往往用不同的詞彙表述色彩的冷暖感覺：暖色——陽光、不透明、刺激的、稠密、深的、近的、重的、男性的、強性的、乾的、感情的、方角的、直線型、擴大、穩定、熱烈、活潑、開放等；冷色——陰影、透明、鎮靜的、淡的、遠的、輕的、女性的、溼的、理智的、圓滑、曲線型、縮小、流動、冷靜、文雅、保守等。

中性色：綠色和紫色是中性色。黃綠、藍、藍綠等色，使人聯想到草、樹等植物，產生青春、生命、和平等感覺。紫、藍紫等色使人聯想到花卉、水晶等稀有珍貴的物品，故易產生高貴、神祕的感覺。至於黃色，一般被認為是暖色，因為它使人聯想起陽光、光明等，但也有人視它為中性色，當然，同屬黃色相，檸檬黃顯然偏冷，而中黃則感覺偏暖。

# 色彩的輕、重感

色彩的輕重感的基本規律為：

（重）低明度大於高明度（輕）

（重）高彩度大於低彩度（輕）

白色的物體輕飄，黑色的物體沉重，這種感覺是來自於生活中的體驗，如白色的棉花是輕的，而黑色的金屬是重的。

兩個體積、重量相等的皮箱，分別塗以不同的顏色，然後用手提、目測兩種方法判斷木箱的重量。結果發現，僅憑目測難以對重量做出準確的判斷，可是利用目測木箱的顏色卻能夠得到輕重感：淺色密度小，有一種向外擴散的運動現象，給人重量輕的感覺；深色密度大，給人一種內聚感，從而產生重量重的感覺。

色彩的輕重主要與色彩的明度有關。明度高的色彩使人聯想到藍天、白雲、彩霞、花卉以及棉花、羊毛等，產生輕柔、飄浮、上升、敏捷、靈活等感覺；明度低的色彩易使人聯想到鋼鐵、大理石等物品，產生沉重、穩定、降落等感覺。

色彩的軟、硬感主要也來自色彩的明度，但與彩度亦有一定的關係。明度越高感覺越軟，明度越低則感覺越硬。明度高、彩度低的色彩有軟感，中彩度的色也呈柔

感，因為它們易使人聯想起駱駝、狐狸、貓、狗等許多動物的皮毛，還有毛呢、毛絨織物等；高彩度和低彩度的色彩都呈硬感，若它們明度又低，則硬感更明顯。色相與色彩的軟、硬感幾乎無關。

明度低的深色系具有穩重感，而明度高的淺色系具有輕快感。通常室內色彩設計大多採用上輕下重物法，天花頂棚適宜採用明亮的淺色，而地面一般採用較深沉的色彩。

## 色彩的遠、近

色彩的距離與色彩的色相、明度和彩度都有關。人們看到明度低的色感到遠，看明度高的色感到近，看彩度低的色感到遠，看彩度高的色感到近，環境和背景對色彩的遠近感影響很大。在深底色上，明度高的色彩或暖色系色彩讓人感覺近；在淺底色上，明度低的色彩讓人感覺近；在灰底色上，彩度高的色彩讓人感覺近；在其他底色上，使用色環上與底色差一百二十至一百八十度的「對比色」或「互補色」，也會讓人感覺近。色彩給人的遠近感可歸納為：暖的近，冷的遠；明的近，暗的遠；純的近，灰的遠；鮮明的近，模糊的遠；對比強烈的近，對比微弱的遠。

例一：在黑暗的舞廳中心旋轉的玻璃反射球反射出紅、黃、藍、紫四色光點，好像是在太空中運行的星際，我們可以發現，在這四色光點中，紅、黃光點似乎近一點，而藍、紫光點似乎遠一點。

例二：清晨，太陽只照在雪山頂上，其他山林均處於冷灰色的晨霧之中，此時橙黃色的雪山頂顯得格外近，結構清晰可辨。此時若寫生，萬不可被這種前進感所迷惑，否則，雪山就無法推遠。待太陽完全升上天空，所有的山林大地均被陽光普照，此時再看雪山，一下子被推得很遠很遠，此時的遠近才是正確的感覺。

即便是中午看雪山，雪顯得十分明亮，潔白明淨，但在寫生時也不可用純白去寫生，需加冷色，因為雪山離我們很遠很遠，在這之間有大量的空氣和水分子，只要與其他景物比較即可發現。這就是色彩的透視。

從生理學上講，人眼的水晶體的調節，對於距離的變化是非常靈敏的。但它總是有限度的，對於長波微小的差異無法正確調節，這就造成波長長的暖色，如紅、橙等色在視網膜上形成內側映像。波長短的冷色，如藍、紫等色在視網膜上形成外側映像，從而使人產生暖色好像前進、冷色好像後退的感覺。

如：黃色與藍色以黑色為背景時，人們往往感覺黃色距離自己比藍色近。換言

之，黃色有前進性，藍色有後退性。較底色突出的前進性的色彩稱「進色」；較底色暗淡的後退色彩稱「退色」。一般而言，暖色比冷色更富有前進的特性。兩色之間，亮度偏高的色彩呈前進性，飽和度偏向的色彩也呈前進性。但是色彩的前進與後退不能一概而論，色彩的前進、後退與背景色密切相關。如在白背景前，屬於暖色的黃色給人後退感，屬於冷色的藍色卻給人向前擴展的感覺。

實際上這是視錯覺的一種現象，一般暖色、純色、高明度色、強烈對比色、大面積色、集中色等有前進感覺，相反，冷色、濁色、低明度色、弱對比色、小面積色、分散色等有後退感覺。

## 色彩的大、小感

由於色彩有前後的感覺，因而暖色、高明度色等有擴大、膨脹感，冷色、低明度色等有顯小、收縮感。

比較兩個顏色一黑一白而體積相等的正方形，可以發現有趣的現象，即大小相等的正方形，由於各自的表面色彩相異，能夠賦予人不同的面積感覺。白色正方形似乎較黑色正方形的面積大。這種因心理因素導致的物體表面面積大於實際面積的現象稱

## 色彩的大、小感

「色彩的膨脹性」，反之稱「色彩的收縮性」。給人一種膨脹或收縮感覺的色彩分別稱「膨脹色」、「收縮色」。色彩的脹縮與色調密切相關，暖色屬膨脹色，冷色屬收縮色。

那麼為什麼會有這種錯覺呢？

因為當各種不同波長的光同時透過水晶體時，聚集點並不完全在視網膜的一個平面上，因此在視網膜上所形成的影像的清晰度就有一定差別。長波長的暖色影像似焦距不準確，因此在視網膜上所形成的影像模糊不清，似乎具有一種擴散性；短波長的冷色影像就比較清晰。所以，我們平時在凝視紅色的時候，時間長了會產生眩暈現象，景物形象模糊不清似有擴張運動的感覺。如果我們改看青色，就沒有這種現象了。如果我們將紅色與藍色對照著看，由於色彩同時對比的作用，其面積錯視現象就會更加明顯。

色彩的膨脹、收縮感不僅與波長有關，而且還與明度有關。由於「球面像差」物理原理，光亮的物體在視網膜上所成影像的輪廓外似乎有一圈光圈圍繞著，使物體在視網膜上的影像輪廓擴大了，看起來就覺得比實物大一些，如通電發亮的電燈鎢絲比通電前的鎢絲似乎要粗得多，生理物理學上稱這種現象為「光滲」現象。歌德在《顏色論》一文中指出：「兩個圓點同樣面積大小，在白色背景上的黑圓點比黑色背景上

的白圓點要小五分之一。」觀看日出或日落時，在太陽接觸地平線的位置，地平線上彷彿出現一個凹陷似的，這也是光滲作用引起的視覺現象。

寬度相同的印花黑白條紋布，感覺上白條紋總比黑條紋寬；同樣大小的黑白方格子布，白方格子要比黑方格略大一些。超市中，小商品、小包裝若要使它顯眼一些，宜採用鮮豔的淺色；如果要它顯得高貴精緻，宜採用沉著的深色或黑色。為了擴大建築或交通工具的室內空間感，色彩設計宜採用乳白、淺米、象牙等淡雅明快的色調，像廁所等特別狹小的空間，還可以利用鏡子作牆面，利用鏡子的反射來增加面積的寬暢度和明亮度。

## 色彩的華麗、質樸感

色彩的三要素對華麗及質樸感都有影響，其中彩度關係最大。明度高、彩度高的色彩，以及豐富、強對比色彩，感覺華麗、輝煌；明度低、彩度低的色彩，以及單純、弱對比的色彩，感覺質樸、古雅。但無論何種色彩，如果帶上光澤，都能獲得華麗的效果。

色彩的這三種屬性是互相依存、互相制約的，很難分開。其中任何一個屬性的改

變，都將引起色彩個性的變化。

一般認為，如果是單色，飽和度高，則色彩豔麗；飽和度低，給人素雅的感覺。

除了飽和度，亮度也有一定的關係。不論什麼顏色，亮度高時即使飽和度低，也會給人豔麗的感覺。

色彩是否豔麗、素雅，取決於色彩的飽和度線段，亮度尤為關鍵。高飽和度、高亮度的色彩顯得豔麗。

混合色的豔麗與素雅取決於混合色中每一單色本身具有的特性，以及混合色各方的對比效果，所以對比是決定色彩豔麗與居雅的重要條件。此外，結合色彩心理因素，豔麗的色彩一般和動態、快活的感情關係密切；素雅與靜態的憂鬱情感緊密相連。

另外，色彩的特性還包括聯想、象徵意義。對色彩的聯想事物，根據觀看人的年齡不同，想到的結果也不一樣，例如中學生看到白色，容易聯想到牆、白雪、石膏像、白兔等。成年人可能會想到護理師、正義、白宮等等。白色象徵純潔、神聖的事物，例如新娘的婚紗都是用白色，代表婚姻的神聖和嚴肅。

## 色彩的興奮與沉靜感

色彩的興奮與沉靜取決於刺激視覺的強弱。在色相方面，紅、橙、黃色具有興奮感，青、藍、藍紫色具有沉靜感，綠與紫為中性。偏暖的色系容易使人興奮，即所謂「熱鬧」；偏冷的色系容易使人沉靜，即所謂「冷靜」。在明度方面，高明度之色具有興奮感，低明度之色具有沉靜感。在彩度方面，高彩度之色具有興奮感，低彩度之色具有沉靜感。色彩組合的對比強弱程度直接影響興奮與沉靜感，強者容易使人興奮，弱者容易使人沉靜。

## 色彩的舒適與疲勞感

色彩的舒適與疲勞感實際上是色彩刺激視覺生理和心理的綜合反應。紅色刺激性最大，容易使人產生興奮，也容易使人產生疲勞。凡是視覺刺激強烈的顏色或色組都容易使人疲勞，反之則容易使人舒適。綠色是視覺中最為舒適的顏色，因為它能吸收對眼睛刺激性強的紫外線，當人們用眼過度產生視覺疲勞時，多看看綠色植物或到室外樹林、草地中散散步，可以幫助消除疲勞。

一般而言，彩度過強，色相過多，明度反差過大的對比色組容易使人疲勞。但是

過分曖昧的配色，由於難以分辯，也容易使人產生視覺疲勞。

# 色彩的積極與消極感

不同的色彩刺激我們產生不同的情緒反射，能使人感覺鼓舞的色彩稱之為積極興奮的色彩；而不能使人興奮，使人消沉或感傷的色彩稱之為消極性的沉靜色彩。影響情感最厲害的是色相，其次是彩度，最後是明度。

色相方面：紅、橙、黃等暖色，是最令人興奮的積極的色彩，而藍、藍紫、藍綠等給人的感覺沉靜而消極。

彩度方面：不論暖色與冷色，高彩度的色彩其刺激性比低彩度的色彩強，給予人們積極的感覺，其順序為高彩度、中彩度、低彩度，暖色則隨著彩度的降低而逐漸消沉，最後接近或變為無彩色而為明度條件所左右。

明度方面：同彩度的不同明度，一般是明度高的色彩比明度低的色彩刺激性大。低彩度、低明度的色彩是沉靜的，而無彩色中低明度一帶（接近黑色）則最為消極。

# 第一章　色彩世界的真面目：色彩感知覺的神奇魔力

# 第二章

色彩透露個性：
十二種顏色的性格大透析

# 紅色：生命力的象徵

紅色是人們最早命名的顏色，它在全世界的語言中都是最早被命名的顏色。在某些語言裡，「彩色」和「紅色」用的是同一個詞，如在西班牙語中都是「colorado」。

紅色的象徵性意義受到兩個基本經驗的影響：紅色為血，紅色為火。希伯來語中血和紅色這兩個詞是同源的：紅色是「dm」，血為「dom」。在因紐特語中，紅色從字面上直譯過來是「像血一樣」。這兩種經驗存在於所有的文化和所有的時代，此象徵性意義也深刻地扎根於意識之中。

紅色受到男人和女人同等的青睞：各有百分之二十的男人和百分之三的女人把紅色列為最喜愛的顏色，只有百分之二的男人和百分之三的女人稱紅色是「我不喜歡的顏色」。

## 血與生命力

在很多文化裡，血與靈魂等同，血祭普遍存在於所有早期的宗教中。為了取悅神靈，人們不僅拿動物的血祭奠神靈，兒童和少女的「無辜之血」更是備受推崇的獻祭品。其中獨一無二的是古代瑞典人的犧牲精神：為了免受自然災害、饑荒和瘟疫，瑞典人甚至祭奉他們最珍貴的財產——國王。

在古老的年代，人們用特別美麗和強悍的動物鮮血來為新生兒洗浴，也用它來澆淋新婚夫婦，使動物的活力轉移到人的身上。羅馬角鬥士從死去對手的傷口處飲血，以汲取對方的力量。希臘人讓血流向墳墓，給予陰間的死者力量。

血，尤其是新鮮的人血被賦予了各種功用，譬如醫治最嚴重的疾病。傳說中，埃及的一個法老為了治癒漢生病，必須喝一百五十個猶太小孩的血，於是猶太人逃出了埃及。

在現代，血仍然是生命力的本質。其顏色是動物生命的象徵色，與植物生命的顏色——綠色相對應。基於血的心理和象徵性意義的作用，紅色便成為代表所有正面的生命情感中的主導顏色。

## 紅色代表著戰爭

顏色可以將其被賦予的特性轉移到人的身上。紅色賜予人力量：直至十九世紀末，紅色仍為士兵制服常用的顏色，紅色的軍服象徵著軍隊的強大；直到進入不再短兵相接而從掩體處以步槍射擊的時代，士兵的制服才開始用偽裝色。

## 第二章　色彩透露個性：十二種顏色的性格大透析

### 紅色代表司法

在上個世紀的判決中，血要用血來抵償。在中世紀時，如果是開庭日，城市裡會升起紅色的三角旗；法官用紅色墨水簽寫死亡判決；劊子手衣著紅色。時至今日的德國，聯邦管理法院的法官穿紅色羊毛質地的長袍，聯邦憲法法院的法官穿紅色絲綢質地的長袍。

有關教會的色彩也讓人想起血淋淋的鮮血。在基督受難日期間，神職人員的法袍、聖壇檯布和布道壇的裝飾都是紅色的，它們讓人憶起受難的基督和殉教者紀念日。

### 紅色代表了所有的激情

所有令血液沸騰的情感都與血密切相關，紅色是各種正面與負面激情的象徵色。

這種象徵性意義背後隱藏著真實的體驗：人們因尷尬或熱戀而臉紅，或同時出於兩種原因。人們因為害羞、憤怒或激動而臉紅時，血液會湧向頭部；陷入憤怒而喪失理性的人「眼中只有紅色」。

當年人類過著群居的生活，時時刻刻處於猛獸襲擊的危險之中，尤其夜晚來臨時，就會產生強烈的恐懼感。當人類受到猛獸的攻擊，鮮血（紅色）必定給予其他人

類極大的刺激，促使其荷爾蒙的分泌，以最快速度逃離猛獸的爪牙。

現在科學已證明，當食物鏈中、低層的脊椎動物看到鮮血時，均會產生血壓上升、心跳加速、快速分泌荷爾蒙的反應，這個即是動物本能，當然這個和食物鏈頂層的猛獸是相反的。猛獸看到鮮血（紅色）和聞到血腥味產生的精力、熱情、欲望、速度，會促使其加快攻擊；而食物鏈中、低層的人類祖先看到鮮血（紅色）和聞到血腥味所產生的精力、熱情、欲望、速度，會促使其加快逃跑。

也許紅色天生就活在人群中，當他們聞到人群的味道時，全身上下的細胞似乎立即充滿了熱情和幹勁。所以，紅色代表了所有的激情。

## 紅色是社交場合的開心果

紅色性格的人，笑口常開、與人相容無間的能力，來自於內心對人們的喜愛，這讓他們不必祈求芝麻開門，也能在絕大多數的場合裡成為受人歡迎的明星。心無芥蒂的特點使人們願意親近他們，紅色的內心非常開放，所以和他們的關係非常明白而且容易維持。紅色代表著生命中的狂熱和喜悅，他們一路上無償地散發興奮和派送活力給每一個遇見的人，並且具備把日常生活幻化為派對的魔力。紅色是令人愉快的夥伴，他們的活力與熱情具有感染力，能夠輻射到周圍，和這樣的人相處總是充滿樂

趣，而且容易被他們活潑的精神所感動。

## 「紅色」太需要別人的注意

紅色性格的人喜歡表現得很有見識，他們亟盼得到別人對他們智慧和洞察力的肯定；他們希望被尊重，更甚於被愛；他們希望自己合邏輯而務實的心智受到別人仰慕。當你和一位紅色性格的人打交道時，最好精確而且根據事實，他們對於眼淚和其他「示弱」的「表演」是無動於衷的。

紅色性格的人不喜歡那種很少與人交流的工作，他們需要和別人相處，對長期的孤獨有著擔憂和排斥。他們的注意力容易專注在新的人物或者觀念上，他們對新人或者新事物持有強烈的幻想。紅色性格的人喜歡幻想，又因為他們富有表現力，因此演藝圈中有不少人是紅色性格。他們希望一直受到人們的關注，體驗具有變化的風俗民情，在被一群人鼓掌喝彩的情況下得到心靈深處的認可，這樣，他們能夠產生高度的亢奮和工作熱情。

紅色性格的人似乎天生就有忽略生活中無趣部分的能力，他們喜歡那些有趣可愛的東西，本性使他們更願意與人群互動。在人群中，他們積極熱情的特點顯露無遺，內心總是希望能神采奕奕，得到別人的欣賞。「紅色」太需要別人的注意，他們希望

別人以自己為中心，不過，他們並不希望控制你，只希望周圍的人最好都能隨著自己的喜怒哀樂轉換情緒，他們會為了一點點的讚美欣喜若狂，也會因為一點小小的挫折和旁人的批判而沮喪到底，即使批判者與他毫無關係，他們也會希望得到所有人的認同。

紅色性格的人總是希望努力創造童話故事般的結局，在紅色決定要去追求成功時，他們會充滿壯志豪情，並運用他們的爆發力闖蕩一陣。然而，如果沒有快速的成功回饋，沒有足夠的欣賞和外部鼓勵，他們會很容易放棄，並採取藉口立即轉移到另外一個目標，來回避眾人可能的質問：「為什麼你在這件事情上沒有取得你要的成就呢？」

## 紅色是天生的領導者

紅色性格的人很容易「說了算」，大家也很容易聽他的，很自然地就服從了他。

就是幾歲大的紅色性格小孩，不知道什麼叫領袖，也沒學過什麼叫領導力，可你會發現，他輕輕一揮手，一群孩子就跟著他走。他很容易就當上孩子王，不用選舉，也不用事先做什麼準備，都是很自然的。這就是紅色的天性使然，骨子裡就有這個東西，或者說他的性格裡就具備了領導者的素養。

他是指引方向的人。他永遠知道自己該往哪裡走，所以其他一些不太有意見的、反應稍微慢一點的，一看到他那領導者的風範，就會不由自主地跟著走了。

不管軍隊是個多麼嚴厲呆板的團體，許多紅色仍然會選擇它，而這只是為了一嘗領導統御的滋味；紅色性格的人常被稱為「發號施令狂」，他們喜歡坐上駕駛座。紅色兒童在學校時常會有挫折感，因為老師們（通常是藍色性格）不讓他們當家作主。

假若一位紅色性格的人有機會占上風，他肯定會抓住機會。紅色性格的人總是不惜一切代價尋找當領袖的機會。

他做事情是結果型的。如果紅色性格的主管問你：「任務有沒有完成？完成了多少？」告訴他結果就 OK 了！千萬不要跟紅色性格的領導人說因為什麼什麼，他不容易聽進去，還會嫌你囉嗦。你就直接告訴他，已經完成多少了、還剩下多少沒有完成、準備什麼時間完成就 OK 了！他不善於與情感打交道，如果你想找出一些理由博得他的同情，那是很難的，他「倉庫」裡的同情比較少。

## 不要對紅色性格的人過分認真

儘管他們來勢洶洶，紅色也只不過是在陳述自己心目中認為正確的事實而已，如果他們在陳述意見之前說「愚以為……」之類的話，那是非常稀罕的。我見識過太多

藍色、白色和黃色性格的人，被紅色所煽起的議題大大激動起來，可是最後卻發現紅色只是對辯論有興趣而已。紅色性格的人喜歡舉辦一場熱烈的權威表演，可是當你被捲入爭論而動了真性情時，你可能會很失望並且沮喪地發現：紅色性格的人已經不再對它有興趣了。

## 紅色的本性局限

紅色的本性陷為過猶不及。任何極點的東西或事物都是有缺陷的，紅色性格就是這樣一種站在了極點的性格，所以紅色性格的人注定有太多缺點跟他的優點相伴。

典型的「紅色」像個永遠長不大的孩子，時刻給人漂浮不定的感覺，把注意力集中在自己比他人優越的特質上，讓自己活在美麗的幻想中。因為他們無休止地追求人生豐富的寬度體驗，從而忽略了深度體驗的追求。與此同時，他們總是可以很快找到捷徑，他們並不認可「吃得苦中苦，方為人上人」，既然有捷徑可以走，何必那辛苦去走遠路呢？

紅色性格的人善於表達，反應機敏，說話時容易浮現出形象的畫面，善於製造氣氛，能用生動的語言來描述事情。健康的「紅色」會成為人們歡迎的對象，但是發揮過當的時候，他們總喜歡談論自己，很少聽別人談話，而且因為他們蜻蜓點水般的交

# 第二章 色彩透露個性：十二種顏色的性格大透析

流經常只能接觸到表面，沒興趣和耐心進一步深入研究，會給人一種膚淺的感覺。

紅色性格的人太強硬了，他們不允許自己失敗，也無法容忍周圍人的失敗。因此，他們經常會給人壓力，用自己的強勢向對方施加壓力。其實，所有的人都不希望自己有壓力，紅色性格的人太要強了，給別人的壓力太大，別人就缺乏了彈性、柔韌性與豐潤性。那麼，面對如此強硬的紅色族群，很多人要麼敬而遠之，要麼棄之而去。

紅色性格的人不允許自己失敗，痛恨失敗，認為失敗是不正常的，這些可能鑄就他們的成功，也可能導致他們的失敗。

## 紅色的戀愛專一富有熱情

紅色的主旋律是「燃燒自己」，無意中就選定了自己能夠投入的領域並潛心鑽研。他們好惡分明而且堅定不移，如果找到了目標，就會一條路走下去。一旦決定某事情，不管別人說什麼，都要堅持到自己滿意為止，他們不怕逆境，意志堅強。

紅色是熱情的人，如果自己不喜歡就不會發展為戀愛，只有有了喜歡的人才會開始戀愛。他們不顧周圍的眼光，總是「破釜沉舟」地追求對方，屬於獵人式的戲劇性戀愛，也有人會用熱烈的目光無聲地接近對方。總是把自己徹底置於被動的位置，毅

# 藍色：海那邊的顏色

## 藍色是渴望之花

小說《海茵里希‧馮‧奧弗特丁根》裡，年輕的海茵里希‧馮‧奧弗特丁根，「天生的詩人」，夢見了一朵藍色的花，它長在一座花園裡，在岩石之間，在泉水之邊。

他驚奇地看到了這朵花的變化：一個女孩嬌嫩的面孔顯現在花瓣中……夢到此突然結束了，因為海茵里希被他的母親叫醒了。但這個未做完的夢纏繞著海茵里希，驅使他離開家，他要用詩歌的智慧來發現世界。在外地，他遇見了瑪蒂爾德，於是他問自

然決然地去愛，這就是紅色的戀愛。

不論什麼情況，在實際交往中都是專一而大膽，這是紅色的特徵。紅色自尊心強，再加上率真而固執，所以不願做錯誤或耍小聰明的事情。紅色有正義感，大都很正直，討厭拐彎抹角或麻煩的事情，思維也很單純。愛情的表達方式也是光明正大、充滿熱情，他們很堅強，有著絕不輸給競爭對手的毅力。因此，會有人經歷閃電式的戀愛、閃電式的結婚；也有人堅持與對方的愛情，辭職走入家庭；還有很多人在遇到自己喜歡的人之前一直保持單身。

己：「我的心情不是和在夢中看見那藍色花朵時一樣嗎？瑪蒂爾德和這朵花之間有什麼特殊的關聯呢？那張在花萼中與我相對的面孔，是瑪蒂爾德天仙般的面龐……」海茵里希認出瑪蒂爾德就是他思念並一直尋找的那朵花。「我感到了自己永恆的忠誠！」他喊道。雖然瑪蒂爾德很快就死去了，但即便是死亡，也無法再讓這對戀人分開。

諾瓦利斯色彩斑斕的小說涉及了一種對生活意義的渴望，這種生活意義產生於神祕的經歷，而且能夠戰勝死亡。

在今天，渴望仍然被視為藍色，因為它像忠誠一樣，與遙遠相關。

## 介於幻想和謊言之間

藍色代表幻想積極的一面，它象徵著烏托邦式、遙不可及的理想；而邪惡的紫色象徵幻想消極的一面——近乎謊言。此消極的一面透過第三種顏色——黃色得到了加強，黃色是代表謊言的色彩。

在古老的俗語中，現代人所喜愛的藍色卻是直接和謊言相關，例如：「把藍色從天上騙下來」、「施放藍色煙霧」，在真相大白時「感受藍色奇蹟」。過去人們會形容不確切的事情為「藍色的藉口」和「藍色消息」，不真實的事情被稱為「藍色童話」。

## 藍色是最冷的顏色

藍色之所以給我們冷的感覺，這與我們的經驗相關：太陽光的影子是藍色的，冰和雪發出的是藍光，還有皮膚受冷後也會發藍。

藍色是代表遙遠和寒冷的顏色，是一種有擴展感的顏色。藍色作為房間的顏色會讓人感覺不適，是因為它破壞了空間的封閉性，使人有寒氣滲入的感覺。在藍色的屋子裡，人們會低估室內的溫度，歌德就說過：「裱糊成純粹藍色的屋子，看起來會有一定程度的寬大，但實際上顯得空曠和寒冷。」他還說：「藍色玻璃的物品像是處於悲傷的光線裡。」

從經過轉化得出的象徵意義上來說，冷冷的藍色是一種拒人於千里之外的顏色，它代表無情、傲慢和堅硬。

## 具有讓他人放鬆的能力

藍色具有鎮靜作用，所以藍色的你能夠控制自己的感情，盡量配合周圍的人。也可以說你善於傾聽，善於照顧別人。大家經常說「與你在一起就會冷靜下來」，或者「不知不覺就能放鬆」，是不是這樣？

事實上，藍色中確實有很多人在「讓他人放鬆、照顧他人」方面，也就是在教

育、總務、心理和顧問等相關領域得到高度的評價。

## 大多是認真做事的乖寶寶

雖然也有些善於社交並且詼諧的藍色，但多數藍色還是屬於乖寶寶。他們正直不說謊，待人接物也很溫柔。另外，由於他們不願看到「別人為難的臉色」，所以非常遵守約定，認真勤勉地讀書與工作。不論是在學校還是在公司，大多被評價為「好孩子」或「好人」。

藍色中確實有好多人「讀書和運動都很棒，是大家喜歡的模範生」，或「逐漸樹立了在群眾中的威望，成為組織的領導人」。

## 藍色是情感動物

因為表面上總是沉著穩重，藍色的人常被誤認為內心也很冷漠、老成的人，但實際上他們是非常容易動情的「感性動物」。

藍色是大海的顏色，大海表面很平靜，其中卻生活著很多生物，上演著各式各樣的故事，而且在人們意想不到的時候，還會迎來波濤洶湧的海嘯，造成嚴重的悲劇。

藍色的人也是這樣：表面上顯得穩重，內心卻奔騰著各種情感。於是，他們會把平日

累積的壓力向身邊的人發洩，被人們說成是「外表溫和內心惡劣」的人；有時候也會因善意過度給人造成麻煩，被當作「有說教癖的人」。

但不管怎麼說，藍色都是最容易動情、最有人情味的。越了解越會發現，他們就像寂寞而愛撒嬌的小狗一樣，絕不可憎。

藍色的人不太油嘴滑舌，常被誤解為「酷」。其實他們感情豐富，非常重視身邊的人與事物，並具有勤勤懇懇培養這些人和物的能力。他們雖不闊綽，但對於家人、朋友、房屋以及自己的所屬物品會傾注許多溫情，並且用心地保護他們。另外，對於弱者或有困難的人，他們也不會袖手旁觀，總是不知不覺地伸出援手。就算他們嘴裡碎唸著「真麻煩啊」，手上也會認真照顧寵物或盆栽。

藍色渴望愛人和被愛勝於一切。一位真正藍色性格的人，會為了改善一份重要的個人情誼，而犧牲一個成功的事業──這一度被視為女性的特質，但其實這是藍色性格的特徵，無關性別。

## 藍色最理想的戀愛方式

藍色的人看上去沉著而穩重，但實際上是個容易寂寞、內心不安的人，因此他們常常與那些能夠讓他們袒露真我、讓他們任性而為的對象墜入情網。有時他們也會尋

## 被利他主義所驅動

藍色喜歡施惠於人，他們尋找施捨的機會，只為了帶給他人快樂，他們的指導哲學是「出於無我，勝過出於自私」。許多藍色會對所做的事情只有益於自身而感到不安，他們經常為人敞開大門，如主動搭載車子拋錨的人、捐東西給慈善機構等，甚至把一生都奉獻在為他人服務上。

## 渴望被了解

當有人認真地傾聽他們、覺得自己被人了解而且受人感激時，藍色會得到莫大的滿足。喜歡向別人洩露自己的底，這是藍色性格經常聲名狼藉的原因，因為他們極端重視被人知道和被人了解。在一位藍色性格的人的心目中，被人抓到把柄只不過是小

求刺激，與那些擁有自己所不具備的引人注目的特點的人交往，但他們到底還是非常強烈地嚮往安定，因此最終他們會選擇衷心地疼愛自己、珍惜自己的對象。而且，兩人還會建立起一種悠閒地享受情趣、溫情脈脈的平穩關係。

他們對於結婚的考量也是很傳統的，如果是男人，一般都是「大男子主義」；如果是女人，則往往成為「家庭主婦」。

小的代價，為了換取情感共鳴的機會，他們願意付出。藍色性格的人可能比其他人更容易心碎，但他們也比別人享受更多的愛。

## 亟需被記得而且受人感激

對於藍色，只在他的肩上拍一下是不夠的，藍色性格的人為了讓世界更美好所做的不懈努力，亟需有人對他們肯定地說：「你是多麼神奇的傢伙！」對於他們的善行，他們需要被人稱道而且銘記不忘，他們需要得到由衷的感激。當他們的生日或其他特別的日子被人提醒，尤其是以私下表達的方式，如一張親手製作的週年慶賀卡、一個歡迎回家的宴會，他會得到極大的驚喜。藍色需要細膩的愛心和照顧。

## 有強烈的道德使命感

藍色的行為中規中矩，他們的道德意識引導著他們所做的決策、他們的價值判斷甚至他們的休閒娛樂。藍色津津樂道於「行善」之舉，在所有性格本色中，藍色是最誠實的，藍色性格的人寧可認輸，也不願意偷雞摸狗，藍色性格的人是值得信賴的。

從倫理觀點而言，藍色應該是最適合掌握權力的人，但是這通常不會變成事實。

## 淡藍色的溫柔

喜歡淡藍色的時候，是一個人最溫柔的時候。

喜歡淡藍色的人，很有知性之美，能夠冷靜看待事物的發展；很細心，對周圍的人的關心程度高出別人一倍；也很能為對方著想，即便心裡很不願意，也會小心藏起自己的感情，認真擔負自己的責任。但也不可否認，這其中有一小部分人會很消極。

這類人非常細心，總是能敏感地捕捉到常人容易遺漏的事情。他們能夠積極地配合別人，但不愛強調自己的主張，做事缺乏主動性，表達自己意見和觀點的能力稍微欠缺。由於他們過分在意別人的看法，所以常把所有的事情都當成自己的責任範圍。

即便是在很小的事情上出了點差錯，也會認為是自己的失誤，為此痛苦和疲憊不堪。

他們很受大家的信任，也值得大家依賴，但為了實現大家的願望，他們在積極努力的過程中很容易產生壓力。不過，這也是沒辦法的事情，因為拒絕只會讓他們更有壓力。可以說，他們最需要的就是肯定自己以及如實表達感情的能力。平日裡不要只是和別人比較，也不要過於壓抑自己，要養成只要想到就大膽去說的習慣，多肯定自己誠實努力的一面，多誇獎自己。

所以，喜歡淡藍色的時候，千萬不要忘了多肯定自己。

## 藍色性格的局限性

藍色性格的人做事是非常認真的，有時候甚至認真過了頭，而過了頭的認真就是計較，或者可以是鑽牛角尖了。紅色和藍色性格的人在一起最容易吵架。

藍色性格的人極其嚴肅，很少喜形於色，眉飛色舞更是跟他們無緣。

生活中最有魄力的當屬紅色性格的人，但藍色性格的人恰恰相反，他們很容易被枝節問題牽絆，常常因小失大。

藍色性格的人缺乏情趣，主要表現在缺乏幽默感和浪漫情懷上。要讓他們幽默起來，還真的需要刻意培養才行。

# 黃色：相互矛盾的顏色

## 意義相互矛盾的顏色

黃色是意義相互矛盾的顏色。從經驗中產生的象徵意義是積極的：它象徵太陽、光明和黃金；打著歷史烙印的象徵意義則是消極的：黃色代表受排斥的事物，象徵自私自利的性格。

黃色是百分之五的男性喜愛的色彩，但同樣多的男性把黃色列為最不喜歡的色彩。女性中有百分之四的人喜歡黃色，百分之六的人把黃色列為最不喜歡的色彩。

## 受社會排斥者的識別色

太陽的色彩會成為受歧視的色彩？這是因為黃色為明亮的色彩，那些被迫將此顏色穿在身上的人不容易將它掩飾，黃色即使在黑暗中也能被人發現。而且黃色從來就不是人們喜愛的服裝色彩，番紅花用來染衣服造價太高，其他的黃色染料又很容易褪色。淡黃色也不是服裝常用的色彩，因為穿淡黃色的人會顯得衰老而且病態。就像紙張會泛黃一樣，上了年紀的人牙齒、膚色、眼白都會發黃，因此發黃是衰老和腐敗的標誌。煩惱和疾病，還有不良的生活狀態也會使膚色轉為蠟黃，如法國後印象派畫家土魯斯－羅特列克所畫的縱情聲色的男女都有著發黃的膚色。

在象徵意義中，黃色是代表聲名狼藉的顏色，具體表現為不良外觀的色彩。

在衣著簡單、布料以褐色為基礎色的時期，明亮的黃色只能在絲綢上印染，黃色染在其他的布料上顯得既不乾淨又廉價。歌德於西元一八〇〇年這樣寫道：「當黃色被不精緻、不高貴如普通的布片、毯子這一類材質所分享時，它的外觀會顯得無精打采，效果非常令人不適。原本對於火及金子的美好印象，只由於一絲微小、讓人不易

察覺的變動，竟顛倒為汙穢的感覺，代表榮譽和幸福的色彩成為了恥辱、令人厭惡的色彩⋯⋯。」

即便在今天，黃色仍很少見於服裝的主色彩，人們很少將它作為時裝色彩宣傳發表，而大多用於夏季的休閒服飾。在優雅的時裝中，黃色最多只出現在高度閃光的，是比較健談、容易合作的人，不會斤斤計較，不會鑽牛角尖，總在用不同的、靈活的方式做事。

如果將黃色評價為一種時尚的色彩，這即是說，這種色彩並非真正受到人們的喜愛，更多是作為一種時髦的象徵。

## 有快樂影響力

黃色性格的人快樂，同時也能為周圍的人帶來快樂，這就是他們的快樂影響力。

跟黃色性格的人在一起，會有一種很輕鬆、很自在的感覺。他們通常是很機智靈活的，是比較健談、容易合作的人，不會斤斤計較，不會鑽牛角尖，總在用不同的、靈活的方式做事。

黃色性格的人從不會給人壓力，當他們的下屬，你更加輕鬆愉快，你可以做你自己。因為他們不喜歡給自己壓力，更不喜歡給別人製造困難，他們善於用愉悅的方式

去工作，知道如何緩解壓力，從不會把自己置於艱難困苦的鬱悶境地，即使身陷於鬱悶了，也能快速地走出來。同時，他們又很具有影響力，善於用快樂去影響那些深陷在苦悶中無法自拔的人。這裡說的影響力和紅色性格的人的影響力不同，紅色性格的人具有的是領導力、號召力和感召力，而黃色性格的人是用那獨有的快樂與熱情影響著周圍的人，讓大家跟他們一起快樂、一起享受。一起工作時，他們能快速地把自己的快樂感染給周圍的人，但如果要自如地率領大家做一番事業，還是不如紅色性格的人來得從容。

俗話說：「金無足赤，人無完人。」平時活潑開朗、有著浪漫情懷的黃色性格的人，也有很多困惑。我們依然要說：成也蕭何，敗也蕭何——成也黃色，敗也黃色。

## 喜歡談戀愛，屬於積極出動型

因為是快樂至上主義者，所以黃色基本上都非常喜歡談戀愛。只要有優秀的人，他們就想約會看看。他們不想陷入悲傷的戀愛，所以在真正喜歡之前多少會保持距離，但不會排斥兩人單獨吃飯或喝酒。由於黃色害怕寂寞又愛撒嬌，所以一旦喜歡上別人後，就會希望天天見面或聯絡。他們非常喜歡擁抱或接吻等肢體接觸。

但是，由於黃色總是渴望快樂的戀愛，討厭悲傷或寂寞的戀情，所以一旦失去了

激情，他們就會找尋下一個目標。

## 能夠為黃色的你帶來幸運的顏色

那些提高個性、含有紅色的顏色適合黃色。紅色、紫色能夠淋漓盡致地發揮你的才能、魅力；橙色能夠提高你的情緒和靈感；黃綠色能夠使你爽朗、精神百倍。

### 丟三落四，永遠在找東西

黃色性格的人永遠在找東西。他們不是故意的，他們不想丟東西，但還是經常丟東西。在他們那裡，即使是很重要的東西都逃不過被丟的厄運。黃色性格的小孩子會丟書包，黃色性格的大人甚至會丟孩子，更有甚者，他們自己也曾經走失過。有的女性朋友一天到晚在家裡找東西：「老公，我們家剪刀又去哪了？」老公告訴她多少次，在哪拿的就放哪！妻子雖然當下說：「記住了，我記住了！」可明天照樣重複昨天的「故事」。永遠在找東西，這是黃色族群的一大特點。除了東西，人名也經常被他們「丟掉」，他們要花很大工夫才能記牢對方的姓名，經常因為無法稱呼對方而懊惱（忘了姓氏），也經常因此而尷尬。

## 沉默是金，開口成土

黃色是亮度最高的顏色。可能由於這個原因，守護色為黃色的人一般都有一下子就引人注目的漂亮容貌。但有意思的是，他們一開口說話就變得很滑稽，要麼多嘴多舌，要麼顯得小孩子氣，屬於「沉默是金，開口成土」的類型。

## 心情好與不好都走極端

快樂至上主義的黃色感情起伏非常激烈，心情好與不好都很極端，這是令人為難的地方。心情好的時候，他們充滿了幹勁，精力旺盛，是照亮周圍的開心果；但心情不好的時候就會一落千丈，讓周圍都很暗淡。天生的服務精神使他能在某種程度上加以控制，但在親近的人面前反而表現得越發暴躁。他們還會非常失落地縮進自己的殼裡，或者大聲哭泣，甚至歇斯底里。可以說，黃色的最大目標就是控制自己的情緒。

## 經常專注於某些事情

黃色是待不住的人，這也許是因為他們要專注於某件事情、保持好的心情來維持亮度。只要時間允許，他們就想做點事。他們大都十分忙碌：白天上班或上學、與朋友交際，晚上約會、找點愛好或者參加酒會。

雖然看上去很老實，但實際上黃色要麼是勤奮讀書的人，要麼在腦海中不停地想像與思索。因為他們時時刻刻都在付出全力，所以非常疲勞，有時會筋疲力盡。但是，只要稍作休息，他們立刻就能恢復，第二天又是生機勃勃了。

## 過度熱情，會嚇到人

黃色性格的人非常熱情，熱情好不好呢？當然好！可是熱情過了頭就不好了。

比如，男士第一次跟女士見面，通常情況下握手的時候輕輕點一下就可以了，可遇到熱情的黃色性格男士，就很可能會雙手去跟女士握手，甚至會上下晃動，熱情過了頭，有時甚至會嚇到人家。

又如，黃色性格的女士與一位先生初次見面，一般握手就可以了，但可能是因為這位先生幫了她的大忙，她太感謝、太激動了，居然主動給人家一個大擁抱。畢竟是第一次見面，當別人認為握手就可以的時候，擁抱就顯得過於熱情了，而黃色自身則經常渾然不覺。

## 幽默，但會誇大其詞

黃色性格的人是很容易發現幽默元素的，也較容易學習幽默，他們走到哪裡，哪

# 第二章　色彩透露個性：十二種顏色的性格大透析

裡就熱鬧，走到哪裡，哪裡都能帶來笑聲，絕不會冷場，這與他們的幽默是分不開的。黃色性格的人很喜歡表現自己，也善於表現，走到哪裡，人們都能率先看到他們，他們也很享受自己這種受歡迎的狀態。有時出於某種需求，他們也想把自己藏起來，不要在人群中那麼耀眼，想做得沉穩些、低調些，但總是事與願違，一不小心，又會把自己彰顯出來。他們的幽默也好、表現也好，都會顯現出誇大和演繹的成分，所以那些愛說大話、愛吹牛的人當中，黃色性格占多數。

## 不會裝模作樣

黃色性格的人內外一致性是最好的。什麼叫內外一致性？就是臉上的表情與內心是一致的。黃色性格的人內心是怎麼樣的，臉上的表情也一定是怎麼樣的，彷彿一汪清水，一眼就能看到底。

其實，黃色性格的人也經常為此而苦惱，有時候他們很想隱藏自己內心的想法，比如他們對某某主管有意見，但是不想表現出來，也不應該表現出來，很想隱藏住內心的真實想法，於是，他們嘴上說著主管其實不錯的，可是臉上的表情早就出賣了他們。他們實在是不會隱藏自己的內心世界，不會裝模作樣，也不會做假事。他們會為此苦惱、擔憂，也試圖改變，但仍然被認為是最沒有城府的人。最苦惱的是他們的

父母和愛人，他們總覺得黃色性格的人不成熟、不老練，可能還會不斷地教育、提醒，甚至批判他們，希望有所改變，但這就是他們的本性，改變起來很難，所謂本性難移吧！

## 興趣廣泛，崇尚浪漫

黃色性格的人最崇尚浪漫。生活中我們經常會聽到有的妻子說：「談戀愛的時候，他還挺浪漫的，結了婚以後就只知道上班、下班和柴米油鹽了。」是的，有些人的浪漫是暫時的，因為女孩子喜歡浪漫，他們才做些浪漫的事討女孩子歡心，那時浪漫是作為追求愛情不可缺少的「手段」。但黃色性格的人卻不是這樣，不管結婚前還是結婚後，他們都能夠一直浪漫下去，直到白髮蒼蒼還會追求浪漫的生活。

## 喜歡付諸行動

黃色性格的人很容易對事情厭煩，總是愛找新刺激，他們不可能讓自己長時間沒事情做。他們尋找的朋友，也是物以類聚，拒絕「枯燥的細節」進入他們人生最重要的使命——玩耍中。有些人被貼上「無法專心」的標籤，其實他們也不過就是典型的黃色性格，正在「無法長時間枯坐，又要高度集中精神」的先天缺憾中掙扎罷了。

## 黃色性格的局限性

喜歡黃色的人，想像力豐富，總是會不斷湧現出好主意，不過這時也常常有逃避現實的毛病。這和紅色所擁有的面對困難迎面而上的精神恰好相反，喜歡黃色的人總是會先想到逃避，缺乏忍耐力和責任感。

不過因為他們有著主動尋找光明的一面，所以即便是討厭的事情，也會想著「不管怎麼說總會過去的」，然後認真對待，並不會被低落的情緒所左右。但是，由於他們做事比較率性，也常給人一種自由散漫的感覺。

喜歡黃色的人很有幽默細胞，和他們聊天是件輕鬆愉快的事情。這樣的人通常害怕孤獨，一個人的時候總是不知道怎麼辦才好。他們不擅長獨自做事，或是重複做單調的事情，一成不變的生活很容易讓他們感到厭煩和壓力。

這樣的人屬於「依賴別人」型的，不管好壞總是喜歡依賴著別人生活。不過這種人天生所擁有的那種親和力，正好彌補了他們愛依賴人的缺點。「善於拜託」、「善於得到」雖是天性，但注意不要因為有此才能而沾沾自喜，自己應該主動學會不任性。

當感覺到自己任性的時候，不妨穿上能增強自制力的黑色或是藍色的衣服。

# 綠色：希望和健康的色彩

## 綠色是生命的顏色

自然界中，植物顏色大多呈綠色，因此綠色被稱為生命之色。綠色光在可見光譜中波長的位置居中，色光的感應性處於「中庸之道」，因此人的視覺對綠色光波長的微差分辨能力最強，也最能適應綠色光的刺激。所以人們把綠色作為新鮮、平靜、安逸、和平、柔和、青春、安全、理想、平衡、生命的象徵。綠色的植物與其他植物一樣，具有誕生、發育、成長、成熟、衰老直至死亡的過程，因此，綠色的變化也有著各個不同階段：黃綠、嫩綠、淡綠象徵著春天和作物稚嫩、生長、青春與旺盛的生命力；豔綠、盛綠、濃綠象徵著夏天和作物茂盛、健壯與成熟；灰綠、褐綠則象徵著秋冬和農作物的成熟、衰老。

## 愛採取低姿態

綠色喜歡別人徵詢他的意見，但是他不會主動提供意見；他們珍惜別人的尊敬，他們得有人好好哄著，才願意談論自己的本領、癖好和興趣。

但是不會為了尋求它而超出自己的常軌。他們得有人好好哄著，才願意談論自己的本領、癖好和興趣。

## 驅策綠色的動機是安寧

綠色寧願付出任何代價，以避免一切正面衝突，他們不希望在人生旅途上遭遇大風大浪。「感覺到善」對他們而言，比「成為善的化身」更具意義。

當綠色性格的人碰上不講理的對待時，沉默而強烈的抵抗就會冒出頭。他們對於斥責十分反感，也厭惡尖銳的口角。對於溫和者，他們會立即敞開胸懷；但是遇到敵意時，就會把自己收縮起來，他們無法了解為什麼會有人心懷惡意。

## 討人喜歡，好感度高

綠色性格的人善於待人接物，好感度在十二守護色中位居第一。

他們擁有討人喜歡的明快笑臉，給人整潔而規矩的印象。綠色性格的人很有禮貌，所以人緣很好，不管男女老少，都感到綠色是「討人喜歡的人」。尤其給人的第一印象很好，面試、相親的成功率很高。

## 重視當前的同伴、環境

就像綠色植物深深扎根於大地一樣，你也非常重視當前的同伴和環境。你會頻繁參加酒會和聚會，即使有了戀人，也很重視與朋友和同事的交流，並能夠很好地兼顧

兩方面。另外，自己的辦公桌和皮包裡也會按照自己的習慣整理得井井有條。

可能跟這種「扎根」的性質有關，在團體內或者單位內談戀愛的人很多，這是綠色的一大特徵。

## 平衡能力強，充當團體中的潤滑油

守護色為綠色的人，在團體或組織內能產生潤滑油的作用。這是與生俱來的強烈的夥伴意識與平衡感覺，以及討厭爭鬥的和平主義者特性所決定的。

團體內部的談話如果有了綠色參加，氣氛就會變得和諧，即使發生了糾紛，只要有綠色在，也肯定沒關係。綠色透過若無其事的勸解與走動，一下子就能夠解決問題。另外，綠色也擅長公平地聽取大家的意見，然後彙集談話內容。

不過，由於太重視團體的圈子，綠色會成為「左右逢源」的人，被人們說成把資訊左給右給的「精明人」，這可謂白玉微瑕，一定要特別注意。

## 勤奮學習，認真履行義務

基本上含有藍色基色的人都能勤奮學習，其中綠色最擅長學習「現在的生活必需的東西」。在學生時代，他們積極投身於系上活動或讀書；出社會後，他們又去積極

掌握工作中必要的東西。如果需要，他們會從報紙或電視中認真收集新資訊，學習與現在的工作有關的專業知識和語言，綠色中有不少以工作為樂的人。另外，比起抽象事物，更喜歡具體事物，這也是綠色的特徵。

不過，對於現階段的自己不需要或者沒興趣的東西，他們會邊聽就邊忘掉了。

## 在戀愛中發揮平衡能力

綠色愛好和平，重視現在的生活和同伴。在戀愛方面，也是本著不擾亂當下生活節奏與平衡的原則挑選對象。

雖然綠色有時也會尋求變化和刺激，與個性刺激的對象陷入戀愛，但任何時候綠色都是理性的。他們大腦中經常思考：「這個人能長期交往嗎？」或者「如果不糾正這個地方，結婚是不是太勉強了？」等等。

他們不會與沒有未來的對象進行深交，就算感到很滿意，也會尋找方法按照自己的方式與對方保持良好關係，然後根據這個方法維持平衡的交往。或者說，他們抓住了一個竅門：在剛開始的時候就將感到勉強或令人疲憊的對象刷掉了。因此，他們處於主動的地位，離婚率很低。

## 綠色性格的局限性

在各種族群當中，綠色是屬於慢節奏的，要意識到自己這個特點，在需要的時候盡量跟主流接軌、跟多數人保持一致。也許你稍微快一點，就能做更多的事情；你再稍微快點，你的人際關係可能會更好，那些快節奏的人會更大程度地接納你。

綠色性格的人脾氣好，很少提出自己的意見和主張，所以很難成為一個有影響的人物。而在一個在團隊中，缺乏影響力的人容易被忽視，即使有很多好的機會，別人也是最後才考慮到他們。

綠色性格的人不善主動，他們常常沒有主動的意識，有時候想到了還會猶豫不決。他們是最善良的人，很怕給別人帶來麻煩。

# 粉紅色：甜蜜與溫柔的典型色彩

### 溫柔的顏色

狂熱的感情是紅色的。粉紅色屬於柔和的感情，它是溫柔的色彩。

愛情的紅色會向兩面轉化：與紫色相組合表達的是有關性的受禁止的情感，與粉

紅色相結合則為純潔的情感。

## 嬌嫩的顏色

粉紅色不是效果強烈的色彩。它是弱化的紅色、美化的白色，它是由紅色與白色構成的混合體。紅色是高大和強壯的，粉紅色是柔弱和嬌嫩的。白色冰冷，粉紅色柔軟、順從。

如果與白色和黃色組合在一起，粉紅色給人的嬌嫩印象還會得到加強。

## 純真的粉紅色

綠色是代表植物生命的色彩，紅色是代表動物生命的色彩，粉紅色是象徵幼小生命的色彩。粉紅色和綠色——在這個色彩的組合中，所有關於生長的因素統合在了一起。

粉紅色所占的比重越大，有關純真特性的比重則越大；如果綠色占優勢地位，則著重強調的是繁榮興旺的部分。粉紅色和綠色，象徵年輕、新鮮、令人愉快。

## 醉心與浪漫的顏色

醉心是一種狀態，在此狀態中，人們會飄翔在「粉紅色的雲」上，透過「粉紅色

## 完完全全的甜蜜

粉紅色是「糖果的色彩」，沒有任何色彩比它更適用於甜品。人們在看見粉紅色時會反應它的口味為甜蜜與柔和，它是一種代表享受的色彩。粉紅色與酸、鹹口味不會共同出現在我們對一種味道的感覺中，用甜菜汁染成粉紅色的鯡魚沙拉，對許多人來說是罕見的特色菜。

就氣味來說，粉紅色會讓人聯想到玫瑰的芬芳，這種香氣給人的感覺同樣是甜蜜和可愛。

甜蜜的含義會轉借到粉紅色的東西上：一本封皮為粉紅色的書會立刻讓人產生庸俗小說的印象。

## 舒適的粉紅色

從紅色中衍生的粉紅色是一種溫暖的色彩，一種親近的色彩。像所有的暖色一樣，粉紅色讓人聯想起圓滿的事物。

的眼鏡」看待一切。一個粉紅色的世界過於美好，不夠真實。

粉紅色是所有色調中不真實的色彩：從美化直到庸俗化。

當粉紅色與其他較暗的色彩如褐色組合在一起，它便會失去柔弱的特徵，變為一種舒適和安全的色彩。

## 粉紅色性格的局限性

和其他混合色尤其是紫色和橙色組合在一起時，粉紅色便會失去其純潔的特徵，變為虛榮和不客觀。一切的混合色本身均有一些人造、非自然的痕跡。

粉紅色的效果極度依賴它周圍的色彩。同一種粉紅色與不同的色彩組合在一起，其產生的效果也會截然不同：和白色在一起，粉紅色看起來較為蒼白；和黑色在一起，它顯得較為鮮豔；和紅色在一起，顯得紅一點；和黃色在一起，它顯得溫暖；和藍色在一起，它顯得冰涼。

粉紅色本身由一種熾熱的色彩及一種冰冷的色彩混合而成，象徵著妥協、順應的特質。

# 紫色：一面虛榮，一面神祕

## 感情最為豐富的顏色

從古時候起，紫色都是貴族與神職人員禮服的顏色，也由此被稱為「宗教與藝術家的顏色」。追隨歷史的腳步，可以發現紫色的人多是情緒化且在精神層面上十分卓越。

紫色的人敏感且多情，充滿了情緒化的感性觸覺，能夠感覺到旁人無法察覺的感受，性格中總是透露出藝術與神祕的色彩。由於他們擁有一顆纖細的心，對世間萬物的感覺都異常敏銳，所以十分擅長歌唱、攝影與繪畫等藝術，就算是路邊一塊不起眼的石頭，在他們的眼中也具有雕塑的魅力，成為一道獨特的風景！更為可貴的是，紫色還能將這種與生俱來的能力加以應用，現實生活中的他們在藝術、宗教、占卜等領域都有所建樹。

也正是由於紫色的感情細膩、感官敏銳，他們在表演、溝通、適應性等方面的能力也相當傑出。如果你在生活中留意一下的話，就會發現紫色一族的人生舞臺裡，同時上演著「悲劇、喜劇與英雄主義」的大戲！

## 虛榮的色彩

虛榮也屬於七宗罪之一──按今天的理解這當然是最無關緊要的品性，但是在中世紀時，由於存在服裝上的規定，虛榮是教會布道時的一個重大題目：如果只顧個人享樂而忽略上帝的歡悅，就是邪惡和有罪的。

正如虛榮在今天很少被當成罪過，當代的人們並沒有把代表罪惡的黑色歸到虛榮這個概念中。紫、粉紅、金色是構成虛榮的色調：十分美麗與無害，並無罪過。

## 奇特與時尚

紫色的宗教意義明顯有別於其世俗的意義，沒人一看見穿紫色衣服的人就會想到恭順、謙虛或者甚至是懺悔──人們會感覺紫色是代表奇特的一種色彩，紫色是非常規、獨特的一種表現。

人們穿紫色時不會像穿米色和灰色衣服那樣不加考慮，穿紫色的人非常引人注目。儘管紫色為冷色，可它是一種顯眼的色彩，由於少見，甚至比紅色更醒目。

紫色是代表時尚的色彩，雖然它很少成為真正的時尚焦點，但人們視它為典型的時尚色彩。不過在許多人看來，紫色過於冒險。「時尚」對許多人而言是個消極的概念，人們會聯想到壽命短暫、浪費、招搖這類字眼。代表時尚的色彩組合──除了

根本不討人喜愛的褐色——與「不討人喜歡」這個概念的色彩組合一樣。

## 有魔力的紫色

在紫色中，其對立面是相互融合的，如果讓我們想像紫色的形狀，我們可以感覺它的典型形式為橢圓，它是矩形與圓形相結合後的產物，具有獨立的形式。

紫色結合了感性與智慧、情感與理智、熱愛與放棄。在印度，紫色象徵著輪迴。

紫色是代表魔力的色彩（在調查問卷中，人們常常將黑色列舉為魔力的色彩——「黑色魔力」這個概念主導了人們對色彩的聯想）。紫色是巫師外套的色彩，他們穿紫色同樣符合紫色的傳統意義。當摩西宣布教士應穿普紫色的長袍時，教士和巫師為同一級別的介於陰陽兩界的中間人。

約翰尼斯‧伊登曾寫道：「紫色是代表愚昧的虔誠的色彩，並且在蒙蔽與混沌時期成為陰暗的迷信的色彩。」紫色象徵幻想陰森可怕的一面，以及將不可能變為可能的欲望。

## 冷酷與熱情並存的複雜性格

紫色同時具有藍色的思考力與紅色的熱情，擁有冰與火的複雜個性，因此，在最

初相識的時候，經常會被認為是「冷靜且文質彬彬」的淑女或紳士。事實上，紫色一族在任何時刻都極端情緒化，不論喜怒哀樂都會表現得異常激烈，使人感到他們在心情好與心情壞時的態度有天壤之別，完完全全判若兩人。紫色的人在工作與生活中有著截然不同的面貌，有成熟的樣子、孩子氣的表情、浪漫的笑顏，甚至有令人毛骨悚然的嘴臉！而對於如何適時地運用這些，他們更是深諳此道。

## 忠實於自己的美學、行動準則與處世方法

平時沒有目標的時候，紫色的人常常灑脫又超然、悠哉悠哉地過著自己的幸福生活。但一旦他們有了想做的事情並下定決心做時，就會將一切抛個乾乾淨淨，絕不會半途而廢，就算死纏爛打也一定要完成目的！在實施自己的計畫時，雖然偶爾也會因為別人的意見或周圍的勸說而稍稍迷惘、動搖一下，但他們最終還是會忠實於自己的感覺，按照自己的方式來行動。

## 能夠在身旁形成磁場

紫色「容易感動別人並同樣容易受到外界感動」，可以稱之為「陰柔的吸引力」！正是因為這種強大的吸引力，一不注意經常會將麻煩與爭執吸引到紫色的身邊，

所以紫色一族在吸引別人注意的同時也要小心引火燒身！

紫色的人如果能夠善用這種性感魅力的話，就可以在自己身邊形成一種磁場，吸引人們的注意，使旁人產生好感，並為自身創造各種難得的機會。但任何事情皆有利又有弊，一旦這種磁場的力量大過了頭，也可能會招致許多意想不到的麻煩，比如遭到他人的嫉妒而被欺負，或經常被人差遣，甚至遭到性騷擾或失戀的打擊，因此，良好的自我抑制與心理調節對紫色是十分必要的。

## 最有魅力的戀愛色

對於愛情，紫色應當是「一見鍾情」或「柏拉圖式」純精神戀愛的典型，但常常由於自身那種與生俱來的魅力作怪，總是被其他的愛情誘餌、機會所蠱惑，往往會先走過一段彎路之後才能再輾轉回到自己的真愛身邊來。因此，在紫色一族遇到自己的真命天子之前，很有可能會陷入三角關係、不倫之戀、第三者插足、橫刀奪愛中，甚至單單為了滿足性需求或經濟需求而戀愛。可以說，在沒有動真情之前，紫色的愛情五彩繽紛，口味更是葷素不忌，再加上本身守護色所散發的光芒，也會在仰慕你的異性之間引起不必要的衝突與麻煩，「紅顏禍水」用來形容紫色的女性再貼切不過了。

但是大可不必擔心，大部分的紫色雖然外表性感，但其內心都非常沉靜。雖說他

們的守護色時常閃爍著耀眼的光輝，但在紫色的骨子裡，還是認為真正的愛情就是要身心一致、靈肉合一地長相廝守。

# 褐色：不討人喜歡的顏色

## 懶惰與非色情

看見褐色人們會自然而然地聯想到糞便、汙物。在關於身體的負面聯想中，褐色占第一位，它是代表非色情的色彩。

它還象徵著兩宗大罪的色彩：暴食，或者以現代一些的語言來形容——無節制，以及懶惰。此兩宗大罪又是自私的一種反映：不節制即是自私，總想為自己多獲取一些；懶惰也是自私，不想為他人做任何事情。七宗罪之一的懶惰在從前也被稱為「心靈的遲鈍」。

褐色在道德方面的名聲比灰色還壞。灰色至少還包含了代表品德的白色，褐色是最暗的混合色彩，它象徵了邪惡、壞、過失。

## 鬆脆、芳香與腐爛

褐色是讓人感覺有強烈香味的色彩，如煎魚是褐色的，烘烤過的麵包是褐色的，咖啡、啤酒和巧克力都是褐色的。褐色是烹調好的食物及精美食品的色彩。

褐色是象徵營養豐富的色彩，如果讓淺褐色的食品如麵包和麵條的顏色變深，人們會感覺它們的卡路里含量也有所增加。在需要控制卡路里攝取的人看來，一個深色的蛋糕比淺色的更具危險性。外殼為褐色的雞蛋，似乎也比白色的雞蛋更有滋味一點。

不過褐色口味的效果依賴於與它組合在一起的色彩。褐色也是代表腐爛的色彩，因為腐爛的東西會變成褐色。代表不可食用與代表香味的色彩非常相似，因為某些物品是有苦味還是不可食用，並不是色彩的問題，而是經驗的問題。

## 庸俗與平庸

紅色、黃色、藍色混合後產生褐色，此外，大多數褐色色調還包含黑色，常常還有白色。但褐色並不是這些色彩混合後的提升，而是將它們平均化，它吸收了每個包含在褐色中色彩的特性，在褐色裡，這些基本色彩的個性都不見了。褐色是庸俗和平庸的色彩。

## 第二章　色彩透露個性：十二種顏色的性格大透析

時尚雜誌喜歡用的詞語有「高貴的紅色」、「高貴的黑色」甚至「高貴的灰色」，但沒人會說「高貴的褐色」，人們認為它們之間的差別是顯而易見的。

### 舒適與安全

作為空間的色彩，褐色被視為具有積極的作用，它是淳樸物質的顏色，如木頭、毛皮、本色的羊毛。放有褐色家具、褐色地毯的房間雖然看起來比較窄，但這種局限性帶來了安全感。褐色的房屋顯得舒適，因為褐色代表理想的室內溫度──它是溫暖的色彩，卻不會顯得過熱。

### 窮人的褐色

褐色被視為最醜陋的色彩，貧困農民、雇工、傭人、乞丐的服裝都是褐色的，因為褐色的衣服是未經染色的服裝。印染後的衣服會漂亮一些，並且人們相信，色彩的力量能透過染色傳到人身上，所以幾乎所有的植物性和動物性的染料都被人們拿來當作藥物服用。人們還相信，能帶來表面力量的事物也能夠加強內在的力量。未印染的衣服出自羊毛的下腳料，同時還有山羊、麋、兔子的毛紡成的線；此外還有本色的亞麻，為黃褐色，以及灰褐色的大麻。在色彩與權力密切相關的時代，未經印染的衣服

顯而易見是弱勢族群的色彩。

褐色作為喪服的顏色有幾百年的歷史，不過它只是個臨時替代品。因為黑色比褐色布料貴，那些負擔不起黑色服裝的窮人在葬禮上穿深褐色。

## 腳踏實地，堅實可靠

褐色的人具有腳踏實地的穩重和平民性，堅實可靠，對物品情有獨鍾，喜歡收集東西。戀愛的次數少，但長久而專一。

褐色的人做事很得體，讓人感覺文雅有品味，而且很有教養。另外，你能讓跟你在一起的人放鬆並感到親切，具有一種平民性，這是你的魅力所在。作為結婚對象，你極受歡迎。

## 規規矩矩，很懂得禮節

樹幹支撐著大樹，土地承載著建築物和各種生物，而褐色同樣具有支持社會和組織的性質。他們非常重視社會的常規和禮節，嚴格遵守各種規則。跟人打招呼很客氣，還掌握了各種禮儀。另外，因為很守規矩，所以很多人盡量寫充滿敬語的文章，拿到哪裡都不會慚愧。如果有人拜託他辦事，他就會馬上緊張起來，想盡辦法滿足別

人的期望；他尊敬他人，如果別人對自己有恩，就會設法報答。公司很器重他，長期交往的好朋友也會支持他。

不過，褐色由於受常規的束縛而不敢冒險，缺少了某些機會。可以說，與有個性的朋友交往、挑戰未經歷過的領域或工作是褐色打破現狀的關鍵。

## 穩重而認真並且很努力

家具和皮革製品等基本用品經常使用褐色，褐色的人也是非常穩重而努力的人。

由於褐色擁有出眾的容貌，所以有很多人從事模特兒或藝術等職業，但他們的生活方式和思維方式仍然踏實而認真。他們一絲不苟地做該做的事情，努力鍛鍊自己，這是令人難忘的。另外，他們的經濟觀念也很穩健。

褐色有時不太靈巧，缺少樂趣，但他們在不斷認真努力的過程中，一定會得到別人的認可。

## 對物品情有獨鍾，喜歡收集東西

褐色有「鍾情於物」的特性。可能是由於天生的固定性和對安定的嚮往，他們鍾情於服裝、雜貨、化妝品、金錢、不動產等「眼睛看得見的物品」，得到這些物品，

他們就能產生安全感。這種鍾情於物、收集東西的愛好因人不同分為兩種：一種是「即使貴也要收集好東西」，一種是「只要喜歡就多多收集」。不管是哪一種，都會對金錢、不動產、家具等感興趣，並且收集了很多衣服、裝飾品、擺設。你是不是曾經因為喜歡一種商品而最終將它買下？褐色中可能有人喜歡名牌、崇尚權力。

## 追求有益的戀愛

希望腳踏實地的褐色在戀愛方面也追求有益的戀愛。不管是多麼優秀出色的人，如果他有花心的毛病，或者亂花錢，都不會得到褐色的青睞。因為褐色希望與真正愛自己、對自己有益的人交往，互相支持，互相進步，談一場認真的戀愛。

由於這個原因，再加上褐色本身比較害羞、認真，他們總是找不到戀愛的對象。

但是，褐色是真正努力的人，他們堅持不懈地尋找適合自己的另一半，早晚會開始交往。另外，因為他們認真、穩重並且善於照顧人，所以一旦開始實際相處就會是長久的交往，他們會與對方長相廝守，建立起幸福的家庭。褐色中這樣的人很多。

# 黑色：優雅與死亡

## 結束，死亡

一切物質結束時均為黑色：腐爛的肉是黑色的，腐朽的植物、壞死的牙齒都會變成黑色。某人「氣得臉色發黑」，表示此人氣得要死。帶來死亡的人都身著黑色，如死神和劊子手。

畫家瓦西里．康丁斯基這樣描寫黑色：「黑色在心靈深處叩響，像沒有任何可能的虛無，像太陽熄滅後死寂的空虛，像沒有未來、沒有希望的永久的沉默。」

## 負面的情感

過去曾有個說法：多愁善感的人血液是黑色的。即使在今天，人們也會將所有負面的情感與黑色聯想在一起。某人把一切「都畫成黑色」，某人只「看見黑色」，意思是說此人是個悲觀主義者。形容某人壞透了，可以說此人「有一顆黑心」。

## 不幸的色彩

災禍會發生於「黑色的一天」。在交易所破產的黑色日子首推星期五：一八六九年

九月二十四日這個黑色的星期五，美國的黃金市場崩潰；一九二九年十月二十五日這個黑色的星期五，所有的股票都跌進了無底深淵，以信貸方式購買了股票的人——幾乎每一個人——背上了終身的債務；德國的一個黑色星期五發生於一九二七年五月十三日，當天行情驟跌，使得股票好多年都沒有起色，許多股票持有人再也沒能東山再起。另外還有黑色星期一，如一九八七年十月十九日的香港股災。

黑色的動物是不吉祥的。過去迷信的人害怕黑色的貓，尤其是當黑貓從左邊跑過去的時候；黑色的母牛是災禍來臨的先兆；還有老年婦女，因為老年婦女總穿黑色的衣服。

「不吉祥的烏鴉」和「倒楣鳥」均是不吉利的化身。木炭焦油是讓人倒楣的東西，它之所以象徵不吉利，是因為它像倒楣的烏鴉那麼黑。不幸如果總是跟著一個人，此人就算黏上了倒楣，總有「一連串的倒楣事」。

## 與眾不同的顏色

黑色是穩定事物的顏色，它包含並綜合了所有的顏色。所以即使黑色的人努力善待別人，也總給人一種冠冕堂皇的印象，讓人覺得「這個人與眾不同」。有時這會讓人感覺他有「能人的作風」或「王者的風範」，但有時也讓人感覺他不好接近。

## 重視自己的世界，屬於主張自我型

你有與人親近善於社交的一面，但實際上你「雖然喜歡與朋友們一起玩，但不喜歡拖拖拉拉，希望珍惜自己的時間」，你是這種類型吧？黑色是十二守護色中最不容易染上其他顏色、最穩定的顏色。因此，黑色的人即使看上去善於交際，但也會界限分明地堅持自己的想法和生活方式。另外，黑色的人頑固而認真，有嚴格要求自己、追求完美的一面。

可能由於這個原因，黑色的人的愛好多是「鍛鍊自己」的項目，比如運動、訓練、讀書、學習（大多要研究某些內容）、歌曲、旅行等等。

## 固執而一追到底

無論做什麼，黑色最初都會抱有廣泛的興趣。在沒有決定合意的人或事物前，他們會讀各式各樣的書，與形形色色的人交往。但是，一旦發現了「適合自己的人或事物」，他們就會固執於此。他們開始刨根問柢，並積極介入當中，這也是大家稱讚黑色具有研究精神和推理能力、專業知識豐富的原因。

# 有成為一國一城之主的運氣

守護色為黑色的人命中注定要離開出生的城市，擁有全新的、只屬於自己的城市。他們或者很早就從父母的看護下獨立出來，或者去海外，或者擔任專門的職務，這樣的例子很多。另外，也可能結婚對象是創業者，而黑色去幫助經營。從這一點來說，黑色的人有成為「一國一城之主」的運氣。

## 感情專一，嚴肅認真

生活方式嚴肅認真的黑色可能會讓人憧憬，所以非常受歡迎。可由於天生具有完美主義傾向，所以大概不會輕易進入戀愛吧？儘管你對對手抱有好奇心或者研究心理，會與形形色色的人約會，但本性是認真而穩定的黑色，還是經常會陷入「雖然有男（女）朋友，卻沒有戀人」的狀態。另外，就算遇到了中意的戀人，由於你總要對方先告白，所以戀愛進展緩慢，或者根本就沒有開始戀愛而長期單身。

不過，一旦開始戀愛，你就會變成十二守護色中最一往無前的類型。你不會見異思遷，態度嚴肅認真，其認真程度是其他守護色無法比擬的。不僅是去愛，你還會幫助對方完成夢想、發揮才能和魅力，如果需要，你更會為對方的生活和經濟方面做出貢獻。可以理解，有很多人與黑色交往後出人頭地。

# 白色：冷靜中的完美色彩

## 真理的色彩

無辜是真理軟弱的一面，明確則是真理強勁的一面。白色或者黑色，是或非，它們之間應該沒有任何東西存在。誰要把黑變成白，做不可能的事情，就等於「把黑人變成白人」或者尋找一隻「白烏鴉」。英語中的「white」也有「合理」的意思，「白色的謊言（white lie）」即出於禮貌的善意謊言。

相對於只在兩個極端中做出選擇，尋找科學真理要有所不同。光看外觀是靠不住的：「黑色的乳牛也會產白色的牛奶」，「從白色的雞蛋裡鑽出黑色的小雞」，意味著應小心謹慎。「明確」這個概念的代表色是由黑色與白色組成，而所有科學品質的象徵色彩由白色和藍色組成。

但是，交往時間久了之後，你就會優先考慮自己的愛好和想做的事情，讓對方感到對方身上，使對方覺得疲勞。未婚率和離婚率很高也是黑色的特徵。

到不安和寂寞，懷疑「戀情是否已經降溫了」；有些時候，你還會把自己的理想強加

## 地位的象徵：白領

直到近代都還是，一位男性職業身分的明顯標誌是他工作時所穿襯衫的顏色：工人穿藍色或灰色襯衫；一件白襯衫配以顏色中規中矩的西服是那些工作時不必做髒活的人的標準服裝。直至一九七〇年代中期，銀行職員穿的彩色男式襯衫才被人們接受。

白色的襯衫被視為身分的象徵，因為在沒有洗衣機和容易打理的布料的年代，乾淨的衣服是一種奢侈。過去很實用的方法之一是幫襯衫配上可拆卸的領子和袖子，這樣一來人們就不必洗滌和熨燙整件襯衫。家中沒有傭人的家庭主婦用白色的粉筆塗刷弄髒的衣邊。

即使到了今天，優雅的襯衫仍然是白色的襯衫，一個人的職業地位越高，他的服裝樣式越保守。居於社會頂層的男性不受時尚變化的影響，他們幾乎都穿白色襯衫。

因此，從英文中傳來的概念「白領犯罪」還完全具有現實性。白領犯罪指經濟領域中的詐騙活動，所謂「乾淨的」不流血的違法行為。

## 靜悄悄的力量

白色性格的人喜歡獨自一人。有的人會以為白色性格的「安靜」是「無言的絕

望」，但其實那是白色的「牛脾氣」。把白色的好靜天性誤解成可以對他頤指氣使，這就注定要面對一堵消極抵抗的牆。白色性格的人比通常所知的更為頑強。

## 喜歡獨立自主

不像紅色和藍色喜歡控制別人，白色性格的人只想避免受到控制，他們拒絕生活在別人的鼻息下，尤其是在當他們感覺對方並未付出對他們應有的尊重時。白色喜歡依自己的作息、按自己的方式做事，他們不會干擾別人、也絕不讓別人干擾，他們只有在被逼得忍無可忍的時候，才會傾瀉出憤怒。

## 其動機會受到他人意志的牽引

對於別人提出的解決方法，白色性格的人採取開放態度：白色性格的主管重視屬下們對於管理方面的新點子；白色性格的兒童樂於接受別人的協助，他們是吸引性很強的學生。白色是討人喜歡的同伴，他們很在意自己能否讓對方盡興，所以願意對另一方百依百順。不過，白色希望得到的是暗示，而不是指示。

# 灰色：遺忘在沒有個性中的色彩

## 沒有個性的色彩

百分之三的男性稱灰色是他們喜歡的色彩，百分之十的男性列它為不喜歡的色彩。女性中有百分之七的人完全不喜歡灰色，女性中鮮少有人將灰色列為最喜歡的色彩。

灰色是沒有個性的色彩，在灰色中，完美的白色受到了玷汙，黑色的力量被破壞。灰色並非金色的中庸之道，而只是代表中等。

每種與白色或者黑色混合的色彩都會變得混沌，白色與黑色混合後得到的是最混沌的色彩。世界上有藍灰色、綠灰色、紫色調及黃色調的灰色──但從來沒有發光、閃亮的灰色。

## 從憂慮直至無聊

灰色被抽象為代表一切混沌情感的色彩：從憂慮直至無聊。灰色是順從的顏色──無論它看起來是淺色還是深色，它依賴於周圍的色彩多於信賴本為混合色的灰色自身。灰色的典型特點是它的不自信。

## 所有混沌的情感

在歌德的悲劇中，四個「灰色女人」去拜訪經歷一切卻仍不願死去的老浮士德，這四個「灰色女人」要把他驅向死亡──她們是分別是「憂慮」、「缺陷」、「過失」、「困苦」。

灰色是代表毀掉生命歡樂的一切不幸的色彩。憂慮的人臉色是慘淡的，有時甚至一夜便灰白了頭髮。俗語「別讓你長出灰頭髮」的意思就是「你別擔心」，這句話和所有關於無休無止的思慮的常用語一樣具有世界性。

灰色是一種微弱的色彩，象徵默默的痛苦。現代的葬禮上只有死者最親近的家庭成員穿黑色；與死者關係不那麼親近的人，參加悼念時穿灰色。

## 不友好的色彩

心情依賴於天氣的人容易在雨天時被灰色雨衣、灰色雨傘加重其不良情緒，在灰色的日子裡他們穿灰色衣服外出。現在，雖然人們願意在冬天穿白色衣服，夏天穿黑色衣服，但灰色仍是壞天氣時的一種色彩。如果一件夏季的衣服用灰色則顯得矛盾。

「灰色時期」的轉義在今天仍然被人們使用著，「灰色的工作日」即使在陽光燦爛的日子也顯得混沌和無聊。

## 感情貧乏或者內向者

不顯眼、不自信、沉默寡言是灰色的特性，它象徵一種無情感的精神狀態，至少是難以接近的感覺。

百分之三的男性把灰色列為喜愛的色彩，這說明了什麼？當然可以說選擇灰色作為喜愛色彩的人個性灰暗、內向甚至「殘忍」。不過在分析一個人的性格之前，應該先分析他所處的情境。

某人可以因為哀傷而選擇灰色。在哀悼的日子裡，人們不會選彩色為喜愛的色彩，此時灰色是哀傷而非性格的表現。

同樣有可能的是，選擇灰色為喜愛的色彩意味著被調查者是色盲。大約百分之五的人口是色盲，完全色盲和只能分清色彩的明暗層次的人非常少，最常見的是紅綠色盲。受遺傳制約，此種類型的色彩視覺缺失症通常出現在男性身上。紅綠色盲可以很好地區分黃色與藍色，但是綠色和紅色在他們的視覺裡是同類的褐、灰色調。

081

# 橙色：現代風格裡的醒目和愉悅

## 無人喜愛的顏色

橙色是繼褐色之後（雖然兩者差距甚遠）最不受歡迎的色彩，百分之十四的女性和百分之九的男性稱橙色為「我最不喜歡的色彩」。

也許只是一種姿態，男性否定傳統象徵女性的粉紅色和紫色的人數超過橙色。但是，有少數男性把粉紅色和紫色列為喜愛的色彩，卻沒有一個男性選擇橙色為最喜愛的色彩，女性中也只有微弱的比例對橙色表示傾心。橙色雖然不是最不討人喜歡的色彩，但它是沒人喜愛的色彩。

與綠色和紫色這些我們認為擁有自身象徵意義的獨立色彩不同，橙色在歐洲文化中總是居於一個從屬的地位。針對上述概念，我們在想到橙色之前，首先想到的是紅色和黃色。但正因如此，在一個概念的象徵色彩中，即使橙色的比例再小，它也比比例較大的紅色和黃色更具典型性。

## 愉快、有趣、合群

愉快、有趣、合群的色彩——這是橙色積極的一面，在此效果中，它總和黃色

與紅色共同出現。每個人都知道，黃色、橙色和紅色引發和展現了人們關於喜悅及財富的觀念。

橙色是光與熱的組合，所以它令人感覺舒適。它的光度不像黃色那麼刺眼，與黃色相反，它從未有骯髒及混沌的效果，只是不鮮亮罷了。橙色的溫度不像紅色那麼悶熱，橙色明朗而溫暖，它是令精神和身體愉悅的理想的混合體。

## 具有獨特的氣質

守護色是橙色的人往往明朗、乾脆且親和力十足。雖然思維比較簡單、自然、隨意，給人一種開朗、豪爽的印象，但橙色的人具有很強的本能意識。一旦橙色的人認定了目標，就會變得野性十足，表現出完完全全的女人味或男子氣概，正是由於他們具有這種獨特氣質，所以顯得魅力超群。尤其是沉迷於工作或戀愛中的橙色一族，更是性感得一塌糊塗。

## 不按常理出牌，盡享人生樂趣

與其他人相比，守護色是橙色的人本能意識實在是強得多。因此，他們也絕不會被一般的社會常識或他人的看法所左右，「管他們怎麼認為，我覺得有趣才是真的

有趣！」有這種想法的橙色一族還真不在少數。在現實生活中，對於流行、時裝、髮型、愛好、生活方式、職業等方面口味獨到、別具一格的橙色人不勝枚舉，這也許就是他們經常被稱為「個性派」的原因之一吧！正是因為橙色一族們奉行「你是你，我是我」的行為準則，任何時候他們都在享受著真我的人生。

## 第六感卓越，感覺敏銳

就像前面說的那樣，與其他人相比，守護色是橙色的人本能意識很強。他們往往忠實於自己的直覺，不習慣循規蹈矩地生活，總是自由自在地選擇自己認同的生活方式。就像貓一樣，在覺得寂寞無助時，可愛的「橙子」絕對是個愛撒嬌的小孩，而在他們精力充沛的時候，活脫脫是個異想天開的活躍分子。思維簡單且率直也是橙色人們的可愛之處。

不難想像，這種原始本能意識極強的橙色，他們的感覺也是百分百敏銳的。如吃的方面，即喝的方面，即味覺；與別人交談、鑑賞音樂等方面，即聽覺；撫摸或其他經驗方面，即觸覺等感覺，橙色的人比其他人要敏銳得多。再加上「橙子」們的卓越第六感，他們在演藝界、運動界甚至商業領域都會顯得十分活躍並獨具競爭力。比起女性，這種特點在橙色男性的身上展現得尤為突出。對於事業，他們表現出高於常人一

084

倍的熱情，也許是男性狩獵本能作祟，橙色的男人沉迷於女色、美酒、賭博的也不在少數。

## 常常成為流行的製造者或領袖人物

自由的天性加上異想天開的人格，本著自己的喜好在各行各業中獨樹一幟，大部分都作為「異類」生活在社會中，這是橙色族群的基本特徵。譬如一些音樂創作者，他們是真正全面地解放了自己，完全以「自我主義」的姿態活躍在演藝界的人。而橙色人的那種卓絕的第六感、攝人魂魄的吸引力形成的超級磁場也成為了他們絕妙的武器。因此，他們都具有「因一下子發現有趣的東西並沉迷其中而受到許多人支持」的命運。

守護色是橙色的人如果專注於某物就會成為天才，但如果愛好廣泛而不深入，就會變成總是「三分鐘熱度」的人。

## 善於本著自己的本能操縱一場戲劇性的愛情

守護色是橙色的人，是「第六感卓越」、「對他人具有致命吸引力」的人。談一場轟轟烈烈的戀愛才真正合他們的胃口。由於與生俱來的致命吸引力，很自然地使許許

# 銀色：人造的非自然的色彩

## 人造的非自然的色彩

「銀色眼神」的含義為斜視，起初人們用它來比喻另一層意義上的斜視：背地裡貪財的目光、對銀子的垂涎欲滴。對於父母富有的孩子，英國人會說：「這孩子是含著銀勺出生的。」

相對於黃金，金錢更多地與貪婪、吝嗇及一切的壞事聯想在一起，金錢比黃金更不道德。猶大為了三十銀幣向猶太教大祭司出賣了耶穌，三十銀幣曾是一個工人的月

---

多多的人聚集在橙色人身邊。因此，與他人相比，「橙子」們常常「桃」運當頭也是理所當然的事。再加上他們出類拔萃的個人能力，抓住自己的愛人、談一場隨心所欲的戀愛，對於橙色的人而言，自然是駕輕就熟、不在話下了。

但是，在橙色的人還沒有進入自己的戀愛模式之前，也就是沒有遇到「橙子」的真命天子之前，他們很難顯現出這種特徵。例如，當橙色的人熱衷於工作或是個人愛好時，他們是完全全不會想到使用這種能力的，或許是因為這樣，他們總是被說在戀愛時與不戀愛時判若兩人吧！

## 銀色是夜晚的力量

金和銀為一對概念，正如日和月，男和女。月亮在大多數的語言中代表女性，較少聽說任何地方有月亮先生及太陽女士，人們所知道的只有「月亮女神阿提米絲」及「太陽神阿波羅」。代表男性的金與太陽和代表男性的色彩紅色為同類，代表女性的銀則和代表女性的色彩藍色為同類。

像月亮一樣，銀色屬於夜晚的力量。神話中只有銀製的步槍子彈才能殺死變成人的狼；可以命中任何一個期望目標的隨意子彈也用銀製造；用銀製成的家庭財物具有強大而神奇的防禦力量。

## 銀色是克制的色彩

「沉默是金，雄辯為銀」——這句諺語再次說明了人們對黃金更高的重視。但是

收入——這個總數也可以用金幣支付，但是人們不付給出賣者黃金而反悔，將錢歸還，自縊而死。大祭司不想在寺廟裡保留這些沾滿血汗的錢幣，用這三十銀幣買了一處偏僻的不毛之地，在那裡埋葬罪犯和陌生人。

雖然銀子比金子平常許多，人們卻更覺得銀色是人造和非自然的色彩。

它與我們的感覺相矛盾：被視為輕聲、寂靜的不是金，而是銀。沉默寡言屬於禮貌的特徵，而銀色是代表禮貌的色彩。

銀色讓人聯想起腦力勞動的特徵。在象徵聰明、獨立自主、精確、準時的色彩裡，它與金色占有同樣的比例。作為保障的色彩，銀色的比例多於金色。金色的效果為炫耀及大聲，銀色則具有理性的克制。

## 冷與距離感

銀色有冷的效果，它與白色、藍色和灰色等冷色相近。銀色作為冷的顏色，在日常生活中隨時可見，如使用鋁箔包裝的冷凍食品。在象徵意義裡，冷的效果可以有不同的尺度：銀色屬於清冷的月光，屬於冷水的特徵，屬於冰冷的理智。

銀色總給人距離感，它是介於近與遠之間的色彩。冷且有距離感的銀色被人們視為有稜角的外形。

## 速度最快的顏色

迅速是讓大多數人首先想到銀色的唯一概念，銀色無疑是代表速度最快的色彩。

人們會聯想到「銀矢」──想到飛機、火箭，想到飛馳的列車。銀色在此處具有功

能性：這種淺色的光能反射日光，降低熱度。

銀色作為迅速的色彩不再是代表貴重金屬的色彩，不再表示價值，而是現代輕金屬的色彩，它是具有功能性的流行風格的標示色。

迅速的銀色也是象徵動力及運動型的色彩。

## 運動中的明亮及清澈色

「銀鈴般的聲音」、「銀鈴般的笑聲」、「銀色的源泉」、「海洋銀色的波濤」──這是銀獨立於金的含義之一，它具有明亮和清澈的特徵。在某些語言中，「銀色」和「明亮」為同一個詞。

不只是明亮和清澈讓人聯想起銀色，動力也有這個作用。銀色必須處於運動之中，否則便會變為黑色。在中世紀的繪畫中，失去光澤的銀色是懶散的象徵。

## 比金色更優雅、更非常規及更奇特

一件銀色的晚禮服看上去比一件金色的晚禮服優雅。金色和銀色的布料在今天都同樣昂貴，因為金色和銀色的金屬色都用鋁製成。選擇金色服裝的人是想最大限度地展示他的財富，選擇銀色的人則不需如此炫耀。

金色是典型、標準的豪華。像毛皮質地的腰帶、鞋和手袋之類的服飾小配件，金色比銀色更受人們的歡迎。銀色是非常規與奇特的色彩。

銀色是美化的灰色。白色或灰色的頭髮在詩意的語言裡被比喻為「銀髮」，一位有鬍鬚的白髮老人被形容為「銀鬚」，零星的灰白頭髮則被稱為「銀絲」。銀色是老年人被美化的特徵。

# 第三章

辨色識女人：
女性化妝的趣味色彩心理學

# 「一白遮三醜」成為過去式

「您的皮膚真好」，這對於女性是莫大的褒獎，會讓您欣喜若狂；反之，如果有人說「您今天的妝是不是有點濃」，那就說明您的妝容失敗了，需要重新反省。

如果您化得並不濃卻被別人說成濃妝，那就是悲劇了。這說明您的妝容不僅讓人感到悶熱，看起來可能還不乾淨、不健康。這樣的妝容使您看上去要比實際年齡大，性格也可能顯得不夠開朗。

這樣的妝不僅會讓一起工作的同事留下不好的印象，還不容易交到朋友，簡直就是「作繭自縛」，在無形之中破壞了自己的人際關係。

看起來濃妝豔抹的原因在於您的粉底色比自己的皮膚白、紅或暗。還有，這樣的粉底讓您看起來似乎抹了一層厚厚的粉，會顯得皮膚粗糙、黯淡。如果是這樣，那麼化妝還有什麼意義？「一白遮三醜」已經是過去的事了，現在的化妝常識是保持自己的皮膚本色。

皮膚好不僅給人柔和、雅致的感覺，還能給人健康、自然的印象。要使自己的妝容更自然、生動，就要有一個成功挑選粉底的祕訣：挑選與自己膚色近乎一致的粉底色。

# 紅妝麗人的心理效應：如火一樣的生活

## 激情投入，絕對忠實於欲望

紅色給人最直接的聯想，就是身體中流淌著的血液。就像「血色極佳」經常會與「健康活潑」一詞聯繫在一起一樣，喜歡血液般紅色的人，都是些個性積極、熱情奔放、渾身上下充滿生命熱誠的人。

對於他們來說，些許的辛苦和挫折都不在話下。一旦有了做事的目標，他們會在心裡瞬間鋪就不達目的絕不罷休的堅強基石，並循著自己的方向走下去。喜歡紅色的女性還善於在集體中發揮正能量。無論在工作中還是在交友圈裡，都被人們擁戴為「首領」，占盡風光、極盡投入，都是常有的事。

不過，這些熱誠有時也會向「欲望」湧去。迎頭挑戰物欲、食慾自不必說，一旦碰到愛情，喜歡紅色的人們全身的能量會排山倒海般奔湧出來，直逼對方非與自己一同燃燒不可。從電光火石般迸出戀火到拾得愛情果實，這中間的速度之快往往令人咋舌。

視愛如火的反面是一旦戀途不順，激起的憎惡感也是雙倍的。所以，不小心的

話，就容易上演愛情悲劇。

## 想披露自信和情感時，「血色」最奏效

紅色的興奮作用很不可思議。把紅色塗畫在臉上，血壓和體溫會因此而微妙升高，人也會感到異常振奮。

紅色象徵著體力、氣力和生命力。當意志消沉、自信殆盡、疲勞不堪、羸弱怯懦時，紅妝會讓妳精神為之一振。鮮豔的顏色一掃灰濛濛的心情，妳會發現自己被紅色從暗處一下子提到了燦爛的地方，人會突然變得精神昂揚、生機勃勃了。

戀愛時，紅妝也是最親密無間的朋友。當愛情故事延續得太久，妳和他都有些興味索然時，大紅的唇彩會幫妳重拾迷人姿態，使妳看上去性感動人。要記住：紅色有作用於性生理的奇功，它會幫妳撥動他的腦神經，讓他與妳情感同調、情愫同種。

## 紅妝用法

紅色隨其色調的微妙變化，會給臉部帶來印象不同的豐富表情。對於膚色白的人來說，以藍色調為主的紅彩協調、豐潤、性感而神祕；相反，想用紅色來點綴休閒時，則應選擇亮度較高的黃色調的動感紅彩。

令人注目的是紅色彩妝在眼部的應用。一想到紅色的眼睛，很多人避之唯恐不及，殊不知這當紅的時尚作法會為妳帶來一種若隱若現、收放自如的東方美的效果。

塗時注意用凝膠和膏狀的紅色系眼影，以眼尾為中心用手指或眼影棒刷開，使眼皮處微現紅調即可。

這時，眼睫毛和眼線應以黑色相襯，使眼睛更加動人。

另外，為避免過於性感外露，塗大紅的口紅時應去掉唇線，而改用手指點上少許唇膏，從唇中央處任意抹開，塑造出既性感迷人又活潑可愛的氣氛。

# 選擇灰色女性的深層心理：灰妝傳遞的冷豔、高貴非俗人

## 灰色：優雅登臺，時尚走來

灰色向來不退流行。象徵著水泥等無機物質的灰色，天然就是都市型，具有時尚感。用灰色包裹成熟的、富於理智、沉穩的情感，是職場女性的錦囊妙計。只欣賞灰色魅力的女性也許是神經過敏，用灰色表現成熟、高雅的形象卻頗有見地。

灰色所表現的氣質不只存在於灰色服飾。優秀的女性、事業有成的女性、對自己充滿自信的女性，都青睞灰色所傳遞的這種資訊。

洋洋得意、驕傲自滿的性格也容易在灰色的外衣下「袒露」出來。如果完全沉迷灰色，則可能進入灰濛濛的境界，無意識中滋長疏遠他人、不容他人的自負與冷漠。

在灰色中加入粉色或紅色等暖色，把灰色調調暖，冷淡之中顯露溫柔、活潑、俏麗本色。口紅則應使用暖色系，可提高整體魅力。

灰色象徵高雅、風度迷人，要知道，沒有相應的文化修養做鋪墊，灰色也就沒了巧奪天工之妙。

灰妝所傳遞的冷豔、高貴不俗，是於風風雨雨中凝鍊的風格、品味。

工作中富有進取精神、競爭意識，勇於、善於以男人為競爭對手，有超人的意志力，表現出一種內柔外剛的風範。

就職面試時，灰妝會助妳一臂之力。灰妝的典雅、理性能撫慰妳緊張、急躁的心理，使妳可以清楚、有條理地表達自己的求職意願。成功率亦大有保證。

但過於流行的冷淡灰妝，有拒人於千里之外的感覺。灰妝中摻進暖色，可增加親和力。

戀愛中的人使用灰妝，可增加成熟感、壓抑輕佻感，增進彼此間的和諧。

灰色口紅中稍加粉色與紅色，能使妳成熟又不失活潑、沉穩卻趨於流行。

## 灰妝用法

流行時尚中，灰色是不可或缺的彩妝色，主流當然靠眼妝。

時尚灰色絕不是眼皮整體都用灰色妝扮。

首先，用灰色在眼角部畫眼角線，在眼皮部位畫上白色或其他亮色做調和，眼部即刻靚麗。

其次，灰色調彩妝的第二亮點是唇妝色。以灰色作外色，配以紅色或粉紅色口紅點綴其間，讓淡淡的灰色充滿成熟的立體感，溫馨怡人。

出席晚宴，亦可以重塑珠光形象。這時，銀光的灰色高雅、大方，定是整體形象的亮點。

所以，在你小心運用灰妝時，記住：灰色摻進粉紅色，珠光質感強烈，顯得高雅、尊貴；而當灰色摻上紅色、紫色等則更顯成熟、嫵媚。

# 白色妝的深層心理：純粹絕倫的適應能力，但易受人影響

## 未被其他顏色浸染過的純淨的白

像潔白無瑕的婚紗一樣，白色象徵著純粹、純潔、沒有汙點。並且，白色能捨棄自身去迎合任何顏色，有著能夠與任何東西調和的不可思議的力量。

選擇白色的人，多是單純可愛、表裡如一的人。討厭說謊，凡事正向思考的人占絕大多數。但，由於過分單純，容易受周圍的影響，有時甚至會依環境改變性格——特別是為心愛的男性而轉變的女性屢見不鮮。如果意中人喜歡尋求新鮮感，她會為了與他同步而頻換臉譜和時尚，自己的興趣愛好也會為他所左右。往好裡說，是適應性良好；往壞裡說，是缺乏主見沒有個性。最壞的狀態是，苦心順應的意中人若有一天提出分手，心地單純的她會哀痛無比，遲遲無法從失戀中抬起頭來。因此，對於單純的女性來說，培養個性也許是回避失敗的第一課題。

## 初次約會，白妝最得男人心

象徵著純潔感的白色用作妝彩時，會使人看上去比實際年齡還要年輕。特別是時下的白妝中多摻有珠光粉，這不僅給面部帶來了透明感，也使臉上的小皺紋和色斑隱

然不見。

從白色的心理作用上來看，尤其是和人初次見面或初次約會時，以白妝出現，不僅能給對方整潔感，同時也會使雙方在一個海市蜃樓般的意境裡幻進幻出，感覺一切事情都是有可能的。並且，可能性還不小。

想滿足自己的變身願望？想做做新的戀愛嘗試？大可以試試白色妝容。

## 白妝用法

使面部出現立體感，最方便的技巧就是用白色。只需用白色在臉部T字地帶和顴骨、眉弓部位稍加潤色，光便會集中到這些「高原」區域，給面部帶來抑揚頓挫的立體感和節奏感。

皮膚特別白的人，可把白色作為提亮色直接使用，但一般膚色的人直接塗用的話，總會從膚色上浮出來。這時，若在白色中稍微摻入一些黃色，會感到白色與膚色的親和力更加緊密。

在彩妝中加些白色，化起妝來非常實用。比如說，平時不太用的眼影或覺得顏色不適合自己的口紅中加些白色進去，就會變成可用的東西！如若你的白中有珠光，它會好用十倍以上。口紅畫好後，只需在唇中央處點上一點白色珠光膏或粉，櫻唇陡增

立體感，變得性感迷人。

摻在白色中的珠光顆粒越細越安全、實用，越粗越顯誇張。過粗的顆粒有時會過分閃亮，使面部顯得膨脹，用時須確認！

# 藍色妝的深層心理：「冷美人」是無奈的「絕唱」

## 內向型的思想者

聰穎機敏、沉著冷靜，是藍妝女性的性格展現，但固步自封亦是她走向孤僻的階梯，所以，「冷美人」是她們無奈的「絕唱」！

從心理學角度講：藍色，是象徵人體內從鼻子到口、到喉、到氣管的呼吸道黏膜的顏色。黏膜保持適當的溼度，有著將體外養分輸送到體內的承接作用，因此，藍色有守舊和促進循環的意思。

喜歡藍色的女性多是內向型的思想者，她們不喜歡別人看出自己的心事，總是封閉自己，同時，她們又是一個不斷思考的人。但正因為這種「作繭」式的矛盾心理，她們在人群面前很不善言行，往往給人一種害羞而生硬的感覺。然而，由於自始至終的冷靜、清醒，又使得她們在處理一些煩瑣事務上能臨危不亂、從容對待，而獲得較

100

高信賴。在戀愛方面，她們感情專一，很難有波動，更談不上有奪人所愛之類的事發生了。即使有喜歡的人，她們也怕被別人看出心思而故意做出漠不關心的樣子。所以，喜歡藍色的女性中較多單相思者。

## 抑制興奮心情和極度緊張

當妳看到一望無垠的藍色大海時，是什麼心情？舒暢、安定。這是因為藍色對大腦的副交感神經有著舒緩、抑制的作用，這時，妳的血壓和體溫就會趨於正常。當情緒急躁、生氣發怒、激動流淚時，藍色能使心情平緩下來。所以，當妳很難靠自己的力量控制感情的時候，不妨試試藍色妝，或許有幫助呢！

此外，藍色對減肥有奇效。醫學研究說：藍色有減少唾液分泌、減緩胃腸蠕動的功效。實際上，就是透過抑制食慾來達到減肥目的。因此，下次的減肥計畫中，不妨加上一條：想吃甜食的時候，請將指甲塗成藍色！

## 藍妝用法

強調與膚色相配的眼妝，是藍妝應用的主題。

亞洲人膚色的黃白，絕對不同於歐美人的紅白，因此，展現在藍妝用法上要稍加

以黃色或綠色為基調的水藍色系，才會使雙眼「藍得美麗」。

在眼皮上塗上藍色調顯得「突兀」，此時應再塗上棕色妝，深藍色妝應從眼尾刷開，才更顯得整雙眼有層次、有神。當然，黑色或焦褐色的睫毛膏搭配藍色妝，是最適合不過的。

需注意的是：藍妝非上班妝或日常妝，使用時要注意本身膚色問題，最好方法是將膚色均勻成偏白色，這樣藍妝才好看。如果膚色實在偏黑，不如在抹藍的眼角部位稍加珠光或金黃色搭配，讓顏色不沉滯、明亮如常。

## 粉色妝：選擇粉色的人都樂善好施

### 溫柔可愛的「家庭型」女人

從色彩心理學來講，粉色是女性子宮內壁的象徵色，也是表現母性本能的不附帶任何條件的愛的顏色。喜歡粉妝的人，身體彷彿聚積了一股在母親胎內才有的溫馨柔和的能量，無論對誰，都能緩緩且無私地釋放出來，很容易讓人感到她是位有著母親般愛心的人。

一般來說，選擇粉色的人都樂善好施。助人時所體會到的「我在被需要著」的感

102

覺，常會令粉妝女性幸福得飛上枝頭。

正因為如此，如果身邊沒有可以盡情傾注愛的對象時，她們會變得忐忑不安、鬱鬱寡歡。由於深知自己的特性，她們歡喜的不是職場英姿、坦蕩仕途，而是情願築一個愛巢，為相夫教子而盡瘁，這樣的人生才會真正使她們愉悅，

此類型女性們的第六感敏銳發達，戀人或丈夫稍露不端，馬上就會被她們察覺出來。雖有施愛的天性，也注意別過火，否則易被摯愛的人疏遠。此外，戀愛時過分追求只會使對方「心累」，導致愛情失敗，所以，千萬注意掌控分寸！

## 月經不調到失戀的全能治療藥

就像粉色的象徵物是子宮，粉色離女性委實很近，因為它還作用於女性荷爾蒙。

當月經不調或荷爾蒙分泌紊亂時，粉色會使女性荷爾蒙的分泌變得旺盛起來。

遭遇失戀或戀愛毫無進展時，粉色系彩妝的效果不容小覷。柔情綿綿的粉色包裹著妳受傷的心，妳的身心氣血一定會逐漸趨於安逸和諧。

甚至，當妳的意中人感覺落寞孤寂時，為了向他強調妳的存在，粉妝也是極佳選擇。粉色對他人的心疾同樣有著治癒力，妳的心上人會因為粉妝的指引，重新發現妳身上迥然不同的溫柔和細膩，而且，他會醒悟這正是他需要的。

## 粉妝用法

粉紅色是亞洲人鍾愛的顏色，也極其適宜各種膚色的人，但就因為這種「普遍性」，單純簡單地運用只會使臉部不明朗、莫名其妙地曖昧。要想充分展現粉妝的清麗、嫵媚，就要先學會正確化粉妝。

首先，應弄清粉色調和肌膚顏色的關係。膚色白的人，即使用稍紅的粉妝也能和諧；而膚色偏黃的人，應選用帶有金色或黃色調等暖色系的粉紅色，不可用藍色調的粉妝；皮膚晒成古銅色的人，不應用粉質感強的粉妝，為凸顯其膚色的健康光澤，應使用帶有珠光或金黃色的顆粒質感的粉色。

其次，揉合其他色彩化粉妝，能烘托不同場景的氣氛。如：為表現甜甜的感覺，可在粉色彩妝裡摻進白色，更顯女性青春、輕柔印象；為表現成熟欲望，可以棕色為點綴，在眼睛周圍塗上深棕色，用手暈開，而眼皮處塗上粉紅色，使雙眼備感清新、高雅。

# 黃色妝：神經系統格外發達

## 善知善覺的聰穎女性

黃色，是神經的象徵色彩。大腦中為傳達各式各樣的訊號而釋放出的神經系統的電流，用色彩來表現的話就是黃色，因此，人們常說：「喜歡黃色的人，神經系統格外發達！」

這些女性頭腦清晰、快捷，既具備思考力和理解力，也兼具冷靜的判斷力，加上詼諧風趣、聰穎可人，對周圍人有著一股新鮮超然的吸引力。

與眾不同的是，這些女性善知善覺、嗜學如命。凡事若已知其一，必欲知其全部。結果，最擅長之處有時竟會變成最短之處，即嗜學神經過於向其他方面分散，事事博而不精。

性格上屬於獨善其道一派，他有他的計畫，我有我的節奏。不過，有時被某一件事牽扯過多精力，超負荷時，會給人一種神經質的感覺。

喜歡黃色的女性因其獨特的活潑個性和隨意的幽默感大受男士歡迎，戀愛中往往馬到成功。但由於注重追求理想，無意中會錯過很多優秀男士，到頭來發現身邊盡留

105

了些友達以上、戀人未滿的朋友。

## 判斷力鈍卻時，借用黃色力量

明明不是自己的錯，卻被狠狠責備了一頓；拚命工作的結果卻得不到任何評價……一生中，這種沒道理的事數不勝數。

碰到這類事情，人往往頓感心灰意冷、自信喪盡，慌不擇路地想逃避現實。此時，黃色調的妝，會引發妳的力量再生，幫你共度難關。黃妝因其奪人的亮度和眩目的豔彩，會使你看起來隨意而嚴謹、高雅而自信。

在判斷力鈍化、遇事變得優柔寡斷時，也最宜把黃色彩妝塗到臉上。瑩黃剔透、明快幹練的妳絕然不會被常識性的東西或陳腐觀念縛住思維，相反，還會淋漓暢快地發揮出獨特的思考力。記住，遇到重要工作，需要充分表達個別的見解時，黃妝也能幫助你恢復自信！

## 黃妝用法

黃色是極其適合亞洲人膚色的顏色，會使透明度低的黃色肌膚看上去更明豔光澤。作為局部彩妝用色，黃色眼影值得推薦。或者，可用來與其他色彩調配使用。如

# 橙色妝：自我主張明確、愛憎分明

## 上進心和社交性並駕齊驅的成功女性

橙色在色彩心理學裡被形容為肝臟的顏色。肝臟是人體中負責營養代謝和排毒的重要器官，也就是說，橙色是一種培養分辨能力、去粗取精的顏色。

從這個意義上來講，喜愛橙色的人自我主張明確、愛憎分明，容不得半點曖昧和馬虎。一旦需要時，她們會以其特有的意志，用蘊藏在體內的戰勝一切的火熱能量，堅韌不拔地朝著目標靠近。當然，一切努力和時間都在所不惜。

另外，廣泛的社交性和嚴謹的理性的完美結合，也使得喜歡橙妝的女士們有機會接近並完成大型的工作。由於她們持續不斷的上進心，事業上獲得成功的例子很多。

果買來的眼影與膚色不諧調，加些黃色進去，有時也會取得令人滿意的效果。所以，要想使遺忘在抽屜裡的舊化妝品們「復活」，黃色的作用也很大。

黃色的另一特點，是適合用來提亮。東方人的膚色若以白色提亮，會讓人感到過於強烈，臉部的立體感雖然出來了，但容易在優雅度上輸掉。混合上一些黃色，便可以塑造出極其自然的立體感，又不會讓人感覺到這是刻意的。

不過，上進心過於強烈易演變成野心，容易陷入「槍打出頭鳥」的困境，應該收斂有致。在戀愛方面有浮華的傾向，容易被對方表面化的東西迷惑，從而丟掉珍貴的東西——愛情。

## 擺脫失戀或緊張的工作，發現新的自我

橙色是把紅色的活力和黃色的知性揉合在一起的顏色。氣質爽直但不似紅色那麼直白，個性纖細又不似黃色那麼神經質。總之，橙色明亮愉快、歡悅可人，有著極好的放鬆神經的作用。最典型的例子是在感情滑坡、心灰意冷時，橙色彩妝會奇異地使妳舒肝氣爽、情緒高昂。

在承擔重要的工作而感到壓力重重時，臉色會因失去往日健康的血氣而顯得灰白黯淡。這時，用橙色補充血色，可一掃陰鬱的表情。

現代女性更崇尚為自己而活的原則，所以越是失戀情亂時，越是願意製造出明快的氣氛。這時，橙色會是一個方便的顏色。主色用橙，會還妳一個活潑如前、爛漫無缺的自我。

## 橙妝用法

彩妝中，想用又感覺很難用的顏色就有橙色。橙色一旦用好，會給臉部帶來明亮度和適當的力量感，讓人留下很特別的印象。

橙彩最適合皮膚晒成陶土色的人。對於她們來說，粉底或腮紅選擇微橙系列，會使膚色表現得更為健康而自然。

黃褐色皮膚的人使用橙色時，最好少量混入些玫粉色。例如，腮紅若以玫粉色一和橙色二的比例調和的話，就能表現出最自然的膚色。如果膚色略微偏白，應把調和比例改為玫粉二、橙一，能給人最貼切、毫不突兀的感覺。塗腮紅時不應塗成彎曲狹長的橢圓型，而應在臉頰最高部分圓圓塗開，給人活躍、新奇、鮮明的印象。

橙色唇彩與紅色系口紅並塗最好，只要隨意稍加混色，支支都可變成流行的可可色。

# 第三章　辨色識女人：女性化妝的趣味色彩心理學

# 第四章

以裳養心：
色彩心理學教你穿出個性流行色

# 氣質美女穿衣經：服飾的顏色是抽象的語言

當你遠遠看到一個女人的時候，你首先會注意的是什麼呢？她的身材、她的衣服顏色會第一個跳入你的眼簾，接著才是樣式、剪裁、質地和做工。可以說，色彩是一種無聲的語言，它有很多的含義，也在你和別人交往的過程中，默默傳遞著自身的含義。下面，我們就來研究一下色彩的語言：

## 紅色給人的心理感受

積極方面：樂觀，自信，果斷，令人興奮

消極方面：具攻擊性，專制，跋扈，有威脅性

紅色象徵熱情、性感、權威、自傲，是個能量充沛的顏色——全然的自我、全然的自傲、全然的要別人注意妳。不過有時候會給人血腥、暴力、忌妒、節制的印象，容易造成對方壓力，因此與人談判或協商時不宜穿紅色；預期有火爆場面時，也請避免穿紅色。當妳想要在大型場所中展現自傲與權威的時候，可以讓紅色單品助妳一臂之力。

如果妳的個性比較害羞，可能穿大面積的紅色會讓妳感到不自在，但是紅色又會

給人一種力量——這時，妳可以從配件或小面積開始嘗試。比如一根紅色的腰帶，一雙紅鞋子，一雙紅色的手套，一個紅色的提包，一條紅色的絲巾等等，會為妳的白灰黑注入活力，顯得與眾不同。

紅色和別的顏色其實很好搭配，配白色、中度灰色、黑色、深藍色、卡其色……都沒有任何問題，是非常好的衣櫥基本色。

## 粉色給人的心理感受

積極方面：溫柔，文雅，隨和，不具威脅性

消極方面：可憐的，無足輕重的，謹小慎微，缺乏自信

在西方，粉色代表女性，新生的女嬰通常會得到粉色的衣服作為禮物。它是非常柔和的顏色，和淺灰色、藍色、白色、卡其色都可以搭配。比如在妳擁有了一件白色襯衫後，可以考慮買一件粉色的，讓妳的套裝看起來更加有女人味。

粉色也是一種優雅的顏色，英國老太太會穿著粉色套裝去喝下午茶，非常雅致。

總體來說，它表達的是一種稍微有些養尊處優的感覺。如果妳是一個職場中打拚的白領，可以用粉色點綴，但要注意不讓它削弱妳的力量。

## 藍色給人的心理感受

積極方面：安靜，值得信賴，堅定，有條理

消極方面：偽善，令人厭倦，平庸，保守

藍色是靈性知性兼具的顏色，在顏色心理學的實驗中發現：幾乎沒有人對藍色反感。明亮的天空藍，象徵希望、理想、獨立；暗沉的藍，意味著誠實、信賴與權威。正藍、寶藍在熱情中帶著堅定與智慧；淡藍、粉藍可以讓自己、也讓對方純粹放鬆。

藍色在美術設計上是應用度最廣的顏色，在穿著上一樣也是最沒有禁忌的顏色，只要是適合妳「皮膚顏色屬性」的藍色，並且配搭得宜，都可以放心穿著。想使心情平靜時，需要思考時、與人談判或協商時、想讓對方聽妳講話時，皆可穿藍色。

藍色是非常好的基本色，它沒有黑色那麼沉重，而且能夠傳達專業化的感覺。藍色也比較保守，所以不難理解藍色成為很多制服的首選顏色。

可以考慮購買深藍色的毛料套裝，樣式剪裁都要精良。裡面的襯衫或者T恤的選擇有很多種：配白色顯得專業，配灰色或者藕色顯得低調雅致，配淺藍顯得清爽，配粉紅顯得親切。

## 棕色給人的心理感受

積極方面：純樸，自然，愛好交際

消極方面：謹小慎微，令人厭倦，不成熟

棕色是很好搭配的顏色，也不引人注目。和米色、奶油色、卡其色、淺棕色等搭配，能夠創造出一種非常優雅的感覺，而且非常有層次感。

如果妳的預算不多，可以買一個棕色的提包，基本上能和任何衣服搭配。棕色和白色搭配，非常清新；和明黃色搭配，顯得活力十足；和深藍色搭配，含蓄卻有格調。

## 黃色給人的心理感受

積極方面：快樂，充滿希望，活躍，無拘無束

消極方面：衝動，令人厭煩，冒失，多變

黃色是明度極高的顏色，能刺激大腦中與焦慮相關的地區範圍，具有警告的效果，所以防雨用具、雨衣多半是黃色。豔黃色象徵信心、聰明、希望，蜂蜜色顯得無邪、浪漫、嬌嫩。提醒妳，豔黃色有不穩定、招搖，甚至挑釁的味道，不適合在容易引起衝突的場所（如談判場所）穿著。黃色適合在快樂的場所穿著，譬如生日會、同

學會，也適合在希望引人注意時穿著。

黃色要比紅色更加衝動而有活力。因此，通常是不適合大面積使用的。

可以考慮購買一雙黃色的鞋子，或者一條黃色的細腰帶，為妳的服裝增添色彩和活力。

## 綠色給人的心理感受

積極方面：自力更生，頑強，關懷，可靠

消極方面：令人厭倦，固執，不愛冒險，平庸

綠色象徵自由和平、新鮮舒適；黃綠色給人清新、有活力、快樂的感受；明度較低的草綠、墨綠、橄欖綠則給人沉穩、知性的印象。綠色的負面意義，暗示了隱蔽、不主動，一不小心就會穿出沒有創意、出世的感覺，在集體中容易失去參與感，所以在搭配上需要其他顏色來調和。綠色是參加環保、動物保育、休閒活動時很適合的顏色，也很適合做心靈沉澱時穿著。

但是，綠色不是一種容易穿好的顏色，和別的顏色的搭配也不容易，建議新手謹慎嘗試。使用得好，綠色也很漂亮。和濃度相等的紅色相撞，既古典又不乏趣味；和黃色相配，非常的春天；和黑色相配，中和了黑色的沉重神祕。

## 橙色給人的心理感受

積極方面：活力，有趣，熱情，好交際，無拘無束

消極方面：淺薄，平凡，狂熱，輕浮

橙色是從事社會服務工作時，特別是需要陽光般的溫情時最適合的顏色之一。橙色也屬於小面積使用的色彩。用橙色做的套裝容易顯得級別不夠，但是橙色的Ｔ恤、毛衣讓人覺得活力十足，愛馬仕的標誌色就是橙色。和棕色、黑色相配，會讓橙色更加穩重。

## 紫色給人的心理感受

積極方面：富於想像，敏感，有直覺，不平凡，無私

消極方面：古怪，不切實際，不成熟，傲慢

紫色是優雅、浪漫，並且具有哲學家氣質的顏色。紫色的光波最短，在自然界中較少見到，所以被引申為象徵高貴的顏色。淡紫色的浪漫，不同於小女孩的粉紅色，而是像隔著一層薄紗，帶有高貴、神祕、高不可攀的感覺；而深紫色、豔紫色則是魅力十足、有點空曠的原野又難以探測的華麗浪漫。若人、時、地不對，穿著紫色可能會產生高傲、裝腔作勢、輕挑的錯覺。當妳想要與眾不同，或想要表現浪漫中帶著神

祕感的時候可以穿紫色服飾。

但是，紫色是非常難以駕馭的顏色，需要皮膚夠白，身材夠好。而且亞洲人的膚色本來就偏黃，紫色就更難穿得好了。建議大家在沒有一定功力之前，遠離紫色。

至於淡紫色，則和粉紅、淺藍、鵝黃一樣，是清新少女和白皙女性的色彩，可以放心使用。

## 灰色給人的心理感受

積極方面：可敬的，中性的，平衡的

消極方面：態度曖昧，虛偽的，難以捉摸，謹小慎微

灰色是很安全的顏色，本身沒有什麼性格，好像菜餚裡面百搭的品種，到處存在，卻很難注意。它可以和白色、黑色、紅色搭配，效果出眾，總是襯得對方更加完美。灰色的西褲、開衫、夾克，都是非常值得投資的經典單品。全身灰色也非常漂亮，有氣質極了，不過這是高手的境界了。一般灰與淡灰色則帶有哲學家的沉靜。

當灰色服飾質感不佳時，人看起來會黯淡無光、沒精神，甚至造成邋遢、不乾淨的錯覺。灰色在權威中帶著精確，特別受金融業人士喜愛；當妳參加一個會議，需要表現智慧、成功、權威、誠懇、認真、沉穩等特質時，可穿著灰色衣服現身。

118

如果妳希望多一些正能量，能被人矚目，就離灰色遠一點。如果妳的氣場不夠強，灰色會讓妳覺得自己無足輕重，缺乏自信。

## 黑色給人的心理感受

積極方面：正規，老練，神祕，堅強

消極方面：悲傷，冷漠，消極，無生氣的

黑色是很經典的顏色，也是當代設計師鍾愛的顏色。因為它的語言豐富，既可以很酷、很冷漠、很堅強、很神祕，又可以很正式、很幹練、很簡潔、很經典。當妳需要展現權威、專業、品味，又不想引人注目或想專心處理事情時，例如高級主管的日常穿著、主持演示文稿、在公然場所演講、寫企劃案、創作、從事跟「美」和「設計」相關的工作時，都可以穿黑色。生活中，一雙黑色的鞋子，一只黑色的手袋，一條小黑裙，是每個女人衣櫥中都無法缺少的。

## 白色給人的心理感受

積極方面：純潔，乾淨，新鮮，未來感

消極方面：醫院裡的，無生趣，冷冰冰

## 配色法與配色效果

關於色彩調和的理論雖有很多，但這些理論有不少共同點。三浦先生在研究這些理論的基礎上，提出了以亮度、飽和度、色調為主的配色法及其效果。

### （1）以色調為主的配色

#### ①同色調的配色

這種配色法是利用同一色調的亮度差與飽和度差，效果和諧，給人恬靜、統一的感覺。

白色也是非常經典的。質地精良的白襯衫，多多益善。年輕的女子穿上白裙子，非常清純。如果妳的肌膚是健康的小麥色，那麼在夏天穿白色的純棉和亞麻，都是非常好的選擇。白色可以和任何顏色搭配，一身白也非常漂亮。當妳需要贏得做事乾淨俐落的信任感時，可穿白色上衣，像基本款的白襯衫就是粉領族的必備單品。

要注意的是，白色也有很多種。有偏冷色的本白色，也有偏暖色的象牙白，要根據自己的膚色選擇。另外，白色的衣服需要精心的打理，如果妳的時間精力不夠，還是要謹慎使用了。

120

②相似色調的配色

這種配色法給人溫和、親近的感覺，具有一種融合性。不過，利用此法，必須注意色調距離，暗黃色難免偏綠，鮮紅色與暗紅色往往帶紫，因此必須注意色調選擇的距離。

③對比色的配色

對比色是指色調差明顯的色彩。這種配色鮮豔醒目、刺激性強，以至於令人產生不快的感覺。不過，只要適當改變對比色的亮度與飽和度，不快感自會消失。

## （2）以飽和度為主的配色

①高飽和度配色

高飽和度色彩的配色效果華麗、醒目，尤其互為補色的高飽和度色彩配色，效果更顯著。

②低飽和度配色

這種配色法的效果淡雅、沉靜。高亮度、低飽和度的配色給人溫和、融洽、明快的感覺，不引人注目。

121

## （3）以亮度為主的配色

①亮度差別明顯的色調配色

高亮度紅色與藍綠色的對比效果遠遠優於純紅色與純藍綠色的對比效果。加大色彩間的亮度差，可以獲得理想的調和色。

②亮度逐層配色

當以兩個以上的色調配色、求取和諧的配色效果時，利用亮度的等比關係優於等差關係。

③色調與亮度的配色

區域內的色彩一旦擴大其亮度差，也可透過明暗系列的調和獲得和諧、悅目的配色效果。

④添加另一顏色當配色

雙方的亮度差小，效果不理想時，如加入與配色雙方的亮度差別明顯的另一色彩，可使配色調和。

以上介紹了三浦先生的色彩調和理論，由此，我們會自然而然地想到，調和感與人類的其他情感是否緊密相關？

## 選擇衣服顏色展現性格

### 喜歡紅色、黃色服裝的女性

喜歡紅色服裝的女性被認為是「具有豐富願望的年輕型」，欲望和企圖心極為強烈，處理事情果斷明快，生活中她們常常感到不滿足，富有冒險精神，追隨流行時尚，給人的第一印象是活潑外向、富有進取之心，但是缺乏耐力與穩定性。

喜歡黃色服裝的女性喜歡追求新鮮的事物，並試圖嘗試。想像力豐富，但思想天真單純，內心天真爛漫，反應力欠佳。在團體中受人肯定，並能與大家打成一片，但實際上卻是十分害羞而且內向的。

不言而喻，調和感與人的快感相連。有人利用 SD 法對調和感與快感的關係進行研究後發現，與調和感緊密相關的快感包括美、喜愛、自然、安定、舒暢、超然等情感；而不調和感與醜、厭惡、造作、緊張、遺憾，貪婪等情感相連。

從性別角度分析，男子多將調和感與自然、安定等情感相連，女子則多與喜愛、美麗等情感相連。

總之，評價一組色彩的配色是否和諧，切不能忽視喜愛、厭惡等人的心理活動。

## 喜歡綠色、紫色服裝的女性

喜歡綠色服裝的女性被認為是「堅韌實際的母親型」，基本上是一個各方面均能堅持到底、貫徹始終的人，有忍耐力，行動慎重又十分努力，性格內向且常常壓抑自己的欲望，在感情方面羞於主動。

喜歡紫色服裝的女性性格較為特別，看問題的思路不同於常人，因此常被人誤為是高不可攀的人。對自己的內外在均很重視，對事物的感受強烈，待人寬厚，幽默風趣，感情也許會比較浪漫。但行為反覆無常，令人捉摸不定。

## 喜歡藍色服裝的女性

討厭與人爭吵、分辯，百分之百的和平主義追求者。對於服裝和談吐很講究，喜歡別人讚美自己的言行。當幸福來臨時會很高興，相反，對不是很幸福的生活也能甘之如飴。

## 喜歡白色、黑色服裝的女性

喜歡白色服裝的女性善良、純潔，處處設身處地為別人著想，一成不變、趨於保守，行事過於謹慎是她們最大的缺點，喜歡白色的人常讓人產生可遠觀但不可親近

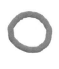

## 選對色彩穿出好心情

你有沒有意識到，當你心情很好的時候，做起事來總是事半功倍；而當你心情糟透了的時候，卻好像事事都與你作對，倒楣的事情似乎在一天之內全發生了，於是你的心情就越發糟糕。究其原因，很多時候使你身心失衡的根源就在於你錯誤的穿著色彩。

科學家們曾做過這樣一個有趣的實驗：把兩顆同樣青澀的番茄放在一起，一顆用紅布蓋上，另一顆則蓋上白布，過了一天打開布一看，用紅色布蓋著的番茄已經明顯變紅熟透了，而用白布蓋著的則只是略微變紅而已。這個實驗說明色彩是有能量的，並且不同的色彩蘊涵能量的大小也不同。

而人類作為自然界中的一個動物種類，其自身也是帶有一個能量的小磁場，可以想像，如果你的能量磁場與你每天必須穿著的服裝顏色的能量磁場相加，那你的能量

智，健康明朗，但抑制感情外露，渴望關懷愛護。

喜歡黑色服裝的女性很想主宰自己的命運，但經常感受來自四方的壓力，因此常常努力打破周圍一切不公平的事物，給人的感覺是很善解人意，懂人情世故，聰明理的感覺。

就會增強；而如果你穿的服裝顏色與你的能量磁場正好相斥，其結果就如同蓋了白布的番茄——你的能量不但不會增加，還會阻礙你自身能量的發揮。所以你的心情好不好，運氣順不順，與你日常的穿著用色脫不了關係。

那麼，怎麼測定自己的能量磁場呢？其實你的色彩基因就是能量磁場的一種表露形式。例如你是個髮色偏褐色，皮膚白皙或是珊瑚粉色，且易長雀斑，甚至眉毛及眼球的顏色也呈淺褐色的春天型人，適合穿淺而明亮的、帶黃色調的暖色衣服，如鮭魚色、蘋果綠、鵝黃、珊瑚紅等。只有穿此類顏色的衣服，才能使春天型的人變得積極有活力。；而屬於冷色系的夏天型的人，有的髮色不是很黑，也不如春天型的人那麼黃，且皮膚中帶粉紅色，能使其能量更有效地發揮的顏色是藍色、紫色及玫瑰粉色等帶藍調的顏色。；屬於暖色系的秋天型的人，髮色、眉眼及皮膚的顏色都比春天型的人要深很多，一般呈深褐色，使此類型人產生渴望與創造力量的顏色有咖啡色、橙色、芥末綠、磚紅色和金色等；與夏天型人同屬冷色系的冬天型人，膚色不是蒼白就是較深暗，但有著烏黑的頭髮、黑白分明的眼睛，此類型的人多屬於濃眉大眼型。最佳的幸運色是色彩鮮豔純正的帶藍色調的顏色，如寶藍、大紅色、豔玫紅、松樹綠和純黑色等。

色彩如同人身體每日必需的多種維他命，如果你偏食某種維他命，就會造成營養不均衡，長久以往影響身體健康。穿衣用色的道理與之有相似之處，把漂亮的、適合你的顏色穿在身上，不僅可以使你天天開心天天好運，還會讓你看起來光彩而和諧，何樂而不為呢？

## 研究你的顏色

古人說，知人者智，自知者明。任何的學說、理論、方法，如果不能和你本身的條件結合，得出一個最佳的方案，也是枉然。我們探索美麗、努力提升的過程，也是一個認識研究自己的過程。

至聖先師孔子說教育人要因勢利導，因材施教。同樣，我們穿衣打扮也要從固有的特徵出發。比如一個人明明豐滿，卻想走清瘦的路線；或者一個人大方明朗，你卻讓她穿很淑女的裙子，這樣的努力都是注定要失敗的。一個人的身高、骨架、膚色、性格，如果和衣著不符合，那是不論如何都無法讓人感到美的，因為它違背了一個最高的原則——和諧。

和世間的萬事萬物一樣，我們也是有顏色的。雖然臺灣人的顏色沒有西方人那麼多樣，我們在膚色、髮色、眼睛顏色上的差異沒有那麼大，但還是有差別的。皮膚白

和皮膚黑的人，打扮的策略和適合的顏色可以說是大相徑庭，所以不可不察。

在研究過著名的十二色色譜之後，我發現東方人大多屬於深秋型和深冬型，別的類型和我們的關係並不是很大。有些人原來以為自己是深秋型的，後來才發現自己是深冬型的，所以這個判斷並不容易。現在我來講講它們的區別。

深秋型的人膚色多是暖素色、象牙色；她們的面容特徵是鮮明、強烈、溫暖的；髮色是深棕色、栗色，不會太黑。

深秋的人，適合穿暖色，而且是較為濃烈的暖色。想想秋天將盡的色彩吧，依然溫暖，但是不再是初秋的清爽和金秋的明亮了。

他們適合的顏色有：奶油色，駝色，淺桃色，赤陶色，黃金色，芥末色，苔色，熱松綠石色等。

深冬型的人，面容黑白分明，髮色是黑色、暗棕色；膚色是稍微有點冷的。

深冬的人，穿上暗色調的組合會很好，而別人穿上往往會顯得蒼白。

他們適合的顏色有：炭灰，純白，中灰色，熱粉色，酒紅，檸檬黃，松樹色，純藍等。

兩組人都適合的顏色有：

焊錫灰，黑色，黑棕色，石色，純紅，番茄紅，鐵鏽色，橄欖色，綠寶石色，中國藍，海軍藍等。

這些顏色因為比較通行，可以作為自己服裝的基本色。

如果你有條件，最好請專家評鑑一下。如果沒有，那麼叫上好朋友在家裡自測一下也可以。方法如下：

白天，你不要化妝，坐到靠窗的、光線明亮的鏡子前，仔細觀察自己，把你有上述顏色的衣服拿出來（也可以是圍巾、毛巾等等，總之是帶色彩的織物就可以），然後置於臉部下方，看這個顏色是把你襯得好看了，還是相反。合適的顏色，可以讓你看起來容光煥發；反之則讓你顯得憔悴，並且暴露缺點。

還有一個辦法是多聽聽別人的意見。比如你穿黑、穿大紅、穿中灰色、穿深藍的時候，比較容易得到讚美，但是如果穿比較暖色的、曖昧的顏色就顯得沒精神，那你就是深冬型；反之，如果你穿不了桃紅色、純藍色，會顯得臉黃黃的沒精神，那麼多半是深秋型。

129

# 服飾是個性的反映

服裝與個性有密切的關係，在自然情況下，一般人常依個人的喜好和需求來選擇他的穿著，而他所喜歡的，往往就是最適合他個性、屬於他這個類型的。當然，人的喜好會受到環境變遷、年齡增長、心境變化、流行刺激等因素的影響，因此，根據服裝來判斷一個人的品性，雖然不能完全說明問題，但這的確是一件很有意思的事情。

## 1・溫和型

個性溫和的女性，喜歡一些繡有花邊、碎褶的衣服，她們也很喜歡佩戴一些小飾物，看起來精巧可愛。柔和、順從的女性喜歡絲質的細緻手帕，一般的胸花、緞帶都是她們喜歡的物品。對於顏色的選配，也較傾向於柔和的色調，她們不會去選擇對比強烈的服裝穿在身上。

## 2・能幹型

一般事業有成的女性，都是很精明能幹的，她們喜歡穿方便、帥氣、大方的衣服。色彩方面，喜歡純色或條紋，而不喜歡拼接的花衣服。荷葉邊、披肩等款式更是少用。

為保持服裝整潔，脫下後，必定規規矩矩地掛好，衣褶拉平，到下次再穿時，仍然筆挺如新。配件方面，喜歡珍珠的耳環和項鍊，討厭長串飾物。

### 3・叛逆型

這一類的人認為穿衣服並不是絕對必要的，不穿衣服才是真正的舒適與自由，所以她們喜歡穿最輕、最薄的衣服。這種類型的人穿著上固執、大膽，不希望與別人雷同，喜歡一些極端的造型。

### 4・內向型

在服裝上避免一切顯眼的設計，也不愛用質地發亮的衣料，喜愛用基本型的領、袖，如A字裙不帶有碎褶或波浪起伏的裙擺，是她們很喜歡的樣式。

（服裝有時候可以改變一個人原有的個性，但也不宜改變得太過火，若是原本十分內向沉默的人，一下子就穿起暴露又火辣的服裝，不但朋友們難以適應，而且也會因兩種個性的極端不同而無法和諧，反而喪失了自己的個性美。）

### 5・活潑型

很喜歡開放的款式，而不會沉溺既有的形式。很少穿旗袍領、緊腰身的洋裝，常

穿長襯衫或大方領上衣，或者一字領飛鼠袖的設計，寬鬆的腰身，裙擺也以寬大為多，看起來一副活力十足的樣子。

## 6・體面型

這種類型的人都認為美觀帥氣的衣服能支撐一個人的身心。喜歡腰帶，因為它能給予肉體支撐感，穿起衣服來也比較體面。寬鬆邋遢的衣服他們都不喜歡。這些人穿起衣服來一般都十分得體，有時甚至會給人過分隆重的感覺。尤其是宴會的時候，他們更不會放棄機會來大力修飾一番。

## 7・自我陶醉型

這類型的人昇華了自我讚美的意識，並表現於服裝上面，他們有極深的自我讚美感，並把這種情感與服裝相互融合，保持協調的生活，他們又善於發揮衣服本身具有的價值，且能妥善運用它美化自己。但這類型的人容易把興趣投入到炫耀自己的服飾上，而不惜犧牲應做的工作。表現為極端的摩登時髦，衣著總是走在時代的尖端，她們永遠不會忘了多買一件衣服來裝扮自己。

## 8．炫耀型

有些突然發跡、生活富裕的人喜歡以華貴的衣服來炫耀財富。對於華貴的衣服永遠有購買的衝動，而且固執地要穿名家的產品方安心快樂。平常和朋友在一起的時候，她會告訴你她的那件大衣是某街某店的大師親自做的，手工與眾不同，或是她的某件上衣料是從法國帶回來的。對於手錶、眼鏡等配件，她也會如數家珍地告訴你是什麼名牌貨，有什麼特徵。

## 為什麼有時黑色的鞋子太刺眼

誰都會有一雙黑色的鞋子。注意！這雙鞋子也許會讓您看上去很老「土」，尤其是一直認為「黑色的鞋可以搭配任何顏色的衣服」的人一定要注意了，這種想法也許就是您在生活中用色失敗的原因！

為什麼這樣說呢？是不是有點危言聳聽？事實是「黑色是非常強烈和沉重的顏色」。如果用黑色的鞋子去配淡粉或淡紫色等明亮柔和色調的衣服，那麼粉色或紫色所營造的柔和、優雅的氛圍將完全遭到破壞。黑色的鞋子會「掃」了柔和色服裝的「興」。

## 黑色真能顯瘦嗎

黑色有收斂作用，看起來會顯瘦，從某一角度講是事實。不過別忘了，黑色同時也會給人帶來沉重感。

您可以去包包專櫃試一試。同一款的包包，亮色的會顯輕，而暗色的會顯重。這正是顏色所表達的一種作用，它會影響我們的視覺心理。

大多數人為了顯瘦就選擇一身黑衣，其實這是很欠考慮的，它會使自己顯得更暗，甚至可能讓人覺得「還是很重」！不僅不會顯瘦，還可能陷入相反的「危險境地」。如果個子很高或很胖，穿過多黑色的衣服，會讓人覺得更加沉重、透不過氣來。

「因為想讓自己顯瘦所以才常用黑色」，這是百分之百的消極想法，而且效果也比

黑色或深藍色等純正、厚重的顏色，如果與大紅等色調鮮明、反差強烈的顏色組合，黑色鞋上去就非常時髦了，這種搭配最為適宜。

儘管很多人覺得鞋子似乎算不上一個服裝搭配上引人注意的部分，但實際上它正是裝扮的基本著眼點。尤其是黑色的鞋子，如果不考慮與服裝顏色的搭配，就很可能破壞整體比例的平衡，腳下的「格格不入」將會刺眼。

# 用偏愛色打扮自己不一定漂亮

想了解一個人是否會打扮，可以看她的口紅顏色。如果服裝與唇彩的顏色打架，那麼她絕不是一位聰明的女性。

不過，把兩種打架的顏色配在一塊的人卻格外的多。尤其在冬天，穿著咖啡色大衣、塗著玫瑰色口紅的人隨處可見。

就算拿一張咖啡色的紙和一張玫瑰色的紙放在一起，恐怕也看不出漂亮吧！那麼，為什麼就敢用在自己身上而毫無察覺呢？理由很簡單，因為這是我的喜好色，我喜歡這樣顏色的衣服、這樣顏色的口紅、這樣顏色的眼影──我只考慮自己的喜好。

顏色，幾乎不可以被單獨使用的，所以，如果只局限於自己的喜好而不考慮整體的搭配關係，最後的妝扮很可能就會處於亂七八糟的狀態。

最適合玫瑰色口紅的大衣顏色是藍色系列（當然還有無彩色！），因為玫瑰色裡面含有藍色。反之，咖啡色的大衣要配帶點橙色味道的口紅，因為它們共同擁有黃色。

## 用色彩叩開你的愛情之門

色彩和女人的愛情是息息相關的。

感情需要培養，愛情需要經營，美麗更需要方法。美麗的方法有很多，而最立竿見影，最能讓女性散發魅力的捷徑就是用色彩武裝自己。

燃燒愛情的紅色：看到紅色，很容易讓人聯想到激情四溢的愛情，但如果一身紅，就未免給人盛氣凌人和不易服輸的感覺，儘管此類女性喜歡交友，害怕寂寞，在感情上也勇往直前，但還是讓許多男人有承擔不起的感覺，欣賞妳的男性不是具有與妳同樣有征服欲的事業型男性，就是崇拜妳的小弟弟類型。建議聰明的妳不妨小面積使用，如買一支大紅色的口紅在晚會上使用，或買一身大紅色的內衣在妳需要釋放激情的夜晚穿著，相信一定會令妳和妳的伴侶有一個激情難忘的夜晚。紅色與黑、白、

會打扮的人都會嚴格區別使用自己的喜好色與適合色，如果會破壞整體的妝扮效果，那麼不管自己多麼喜歡也不會去使用，這其實是美麗的祕訣之一。

如果感到自己無法客觀地判斷，不妨聽聽同事或朋友們的意見，只要您很誠意，她們將會把您不適合的偏愛色告訴您。

灰、淡粉及金色搭配，效果會更好。

吸引愛情的粉色：喜歡穿著粉色的女性對於愛情常常抱持不切實際的幻想，在感情方面也渴望受到保護，欣賞妳的男性多半具有成熟的外表，有如大哥哥或父輩般的男人。但如果妳是一個新女性而又對愛情有所期待，不妨買一支淡粉色的口紅或眼影、腮紅，或是繫一條粉色調的絲巾，穿一件粉色的小可愛，更能適時表露妳對男人的愛慕之意。與粉色搭配協調的顏色有灰色、玫瑰色、紫色及一些淺淡的顏色如淺藍色等。

掌握愛情的橙色：喜歡穿橙色衣服的女性，常常具有充沛的精力和活力，欣賞妳的男性，通常是機智靈敏有絕佳口才，尤其是性格開朗擁有健康體魄的男性。橙色T恤、背包、襯衫、絲巾，甚至一件橙色的睡衣一定會使燭光中的妳更顯嬌柔，也會使妳的伴侶感到全身心的釋放，只感受到妳的存在。橙色與黑色、咖啡色等棕色系列搭配使用，效果也不錯。

愛情的黃色：喜歡穿黃色的女性，對自己和別人都很好，很有主見又很容易接納別人，所以黃色對於女人的愛情總是最好的開路先鋒，想要打開愛情之門的妳不妨先學會穿黃色，這很容易吸引願意與妳交心進而成為精神寄託的知性男子。與黃色搭配

相得益彰的顏色有綠色、咖啡色、灰色等。

平衡愛情的綠色：喜歡穿綠衣的女性，應該有著不錯的社交能力，因為綠色給人平實、不喜歡和人爭論的印象。欣賞妳的男性一般是腳踏實地憑自己的本事成功的男性，他可以成為照顧妳身體及心靈的好伴侶。綠色最適合與黃色、咖啡色及黑色（僅限明亮的嫩綠色）等搭配。

經營愛情的藍色：雖然深藍、藏青等深色的藍色因為太過於保守和理性會阻礙愛情的發展，但淺藍色卻給人清涼開闊之感，因而也得到許多男性的喜愛。喜歡穿藍色衣服的女性，較易吸引跟自己有著一樣創新和品味的男性，期許與他在事業上共同奮鬥。藍色易與紫色、粉色、檸檬黃、白色及深淺不一的藍色和諧搭配使用。

誘惑愛情的紫色：記得某位男士說過：「穿紫衣服的都是美女。」所以瓊瑤小說裡的女主人公一般是穿紫衣的女人，可見紫色的點綴在女人身上是不可少的。但紫色的神祕感和略帶憂鬱的傷感容易讓人產生難以捉摸的感覺，所以奉勸愛穿紫色的妳不要過度沉溺在自己的世界裡，放開神祕的面紗主動去體驗別人的感情，敞開自己才能迎接陽光。而懂得欣賞紫色的人，一般也是具有藝術氣息的男性。紫色如果與銀灰色、白色、粉色、深淺不一的紫色及小面積的黃搭配，一定會讓妳有鮮活的感覺。

信賴愛情的咖啡色：愛穿咖啡色的女人，可能是一個容易滿足，對未來沒有太多要求的人，所以安全感是妳追求的目標。因此，在外人看來妳是個現實主義者，而且缺乏年輕的氣息，但卻是個值得信賴的朋友。踏實、穩健、看重家庭的男性是妳的最愛。咖啡色與橙、黃、緬甸綠、金棕色及金色搭配才會使妳更顯生動。

愛情禁地的黑色：愛穿黑色的人很多，因為它與我們東方人的髮色很接近，所以很容易穿出諧調感，但亞洲人的黃皮膚與黑色並不很諧調，所以穿黑色衣服時，在接近臉部的位置最好能加上襯托妳臉部光彩的玫瑰粉、橙、藍、綠、紫等豔麗明快的有彩色系，否則黑色只會強調妳的工作能力，而對妳美好的愛情毫無益處。當然，黑色也是個性感而高貴的顏色，一件低胸晚禮服再配上簡潔閃亮的飾品，會盡顯妳端莊雍容的氣質。

愛情聖地的白色：愛穿白色的女性，一般有點自戀和潔癖，給人不食人間煙火的感覺，讓人永遠也無法接近，所以終日穿著白色衣服對妳的愛情沒有多少好處，還是搭配一些柔和的或是點綴一些鮮豔的有彩色系更能讓妳的愛情光臨。

愛情配菜的灰色：灰色也是一個理性和高雅的顏色，但一身灰，別人可能會認為妳不是生病了就是剛失戀。因為灰色是中性色的緣故，所以與任何顏色搭配都不會出

錯，所以把灰色當作愛情色的配菜還是不錯的選擇！

## 第一次約會的著裝顏色有講究

第一次和心上人約會該穿什麼衣服，這個問題總是讓女人煩惱不已。曾有一份針對白領女性的問卷調查，調查結果顯示大多數白領女性都持有這樣的觀點，即第一次約會穿白色或淺色衣服最合適。她們的理由是白色衣服使人顯得乾淨、整潔，能讓對方更好地看清自己。的確，白色衣服使人看起來乾淨、整潔，能充分展現女性之美。

然而，第一次約會就穿白色，稍微有點不妥。白色衣服在給人帶來好印象的同時，也會讓對方覺得自己冷淡。尤其是第一次約會，人都會緊張，想說的話往往無法準確表達出來。在這種情況下，如果穿白色衣服，會突顯出白色的負面效果。

那麼，接觸兩次之後，第三次約會時穿白色如何呢？在前兩次約會中，女性著顏色鮮明的衣服，已經讓對方留下輕鬆、愉快的印象。第三次約會時，如果穿上白色的衣服，會給對方的心理造成巨大的印象差，讓對方頗感意外，從而激發對方對自己的興趣。此時，白色衣服的正面效果就被充分發揮出來了。

綜上所述，第一次約會時，女性最好不要穿白色衣服，藏青色衣服也最好不要

140

穿，否則會給人一種固執的印象。當然，約會對象對顏色的偏好也是多種多樣的，所以不能一概而論地說哪種顏色好、哪種顏色不好。最重要的是選擇適合自己或自己喜歡的顏色，穿出自己的個性。

第一次約會時，不懷好意的男性也許會穿紅色衣服出場。紅色具有使人感情興奮、情慾膨脹的心理效果，而他們的目的恰好是第一次約會就把異性帶回家。因此，對於穿紅色衣服赴約的男性一定要提高警惕。

## 類似性法則

經過幾次約會後，妳有必要調查一下對方對顏色的偏好。不過，千萬不要根據對方穿衣服的顏色來判斷他所喜歡的顏色，衣服的顏色與喜歡的顏色並不一定一致。最好從談話中了解他所喜歡的顏色，從而大體判斷他的性格。

喜歡綠色的男人社會意識比較強，而且做事認真。雖然他們的好奇心強烈，但卻很少積極採取行動。因此，他們大多時候都會等待女性先開口。

喜歡橙色的男人，是積極的行動派，他們爭強好勝、不服輸，一旦產生一個想法，就會貫徹到底。他們希望女朋友支持他們的想法，給他們自由。不過喜歡橙色的人還有一個特徵，那就是在聚會時總想把氣氛炒得很活躍，甚至會勉強自己做一

些事情。

總之，透過對方喜歡的顏色就可以大體判斷他的性格來，就能大大提升自己在他心目中的地位。

看透了對方的性格，也就能掌握對方的愛情攻略，在愛情攻防戰中占據有利的位置。前面舉例介紹了綠色、橙色與性格的關係，關於其他顏色與性格的關係，有興趣的朋友可以參見本書第三章的內容。

此外，了解了對方喜歡的顏色後，就可以投其所好，穿衣服時選擇他喜歡的顏色，這也是拉近彼此距離的一種策略。這樣做自然可以使對方放鬆下來，並對自己產生好意。他還會認為女方與自己的喜好一致，從而拉近兩人之間的關係。這在心理學上被稱為類似性法則。興趣一致、趣味相投的情侶更容易走向婚姻的殿堂。

## 戀愛中使用的顏色

女人一旦戀愛，就會變漂亮。這是因為女人戀愛後，體內會分泌出提高皮膚代謝和促使肌膚光潔的荷爾蒙。再加上心情愉快，自然看起來比平時漂亮。

女性應該多穿薰衣草色或紫丁香色等淡紫色的衣服，平時最好也多看這些顏色。

## 內衣的顏色也很重要

女人談戀愛後，還要注意內衣的顏色。這裡所說的注意內衣的顏色，並不是叫女性穿上顏色性感的內衣去取悅男人。其實，與皮膚有直接接觸的內衣，對女性肌膚的健康會產生很大的影響。

女性內衣選擇粉色或淡紫色比較好，不過對皮膚健康最好的還要數白色內衣。

白色可以阻擋對皮膚不利的光線，通過對皮膚有益的光線；反之，只圖性感，經常穿黑色內衣，其實會對皮膚造成很大的傷害。黑色能吸收光線，長此以往會加速皮膚老化。因此，不管談不談戀愛，只要女性想保持健康、美麗，就要注意一下內衣的顏色。

薰衣草色或紫丁香色等淡紫色可以促進女性荷爾蒙的分泌，使女人變得更漂亮、更溫柔。此外，女人陷入戀愛後，大多會喜歡上粉紅色。粉紅色不僅和淡紫色具有同樣的效果，還能使女性變得更溫柔。不過，如果過度使用粉紅色，看起來會很孩子氣，因而要特別注意粉紅色的使用比例。實際上，與外表的美麗相比，更重要的是加強內涵的修養。如果女性擁有一顆善良、溫柔的心，又很善解人意，那將更加富有魅力。

## 透過喜歡的顏色看緣分

所謂緣分，就是指性格是否合適。女性在尋找伴侶時，特別在乎緣分。我們可以從對方喜歡的顏色入手，看看對方和自己是否投緣。這與配色中的色彩調和很相似。

如果雙方喜歡的顏色是類似色或補色，就說明兩人投緣。

喜歡藍色的男性，和喜歡藍色系或藍色的補色黃色的女性比較合適。喜歡白色或紅色的女性，和喜歡藍色的男性也比較投緣。白色與藍色組合起來，會給人一種清爽的感覺。藍色所具有的清爽、誠實的感覺，正好和白色所具有的整潔、清楚相配。喜歡藍色的男性大多喜歡研究和探索，而喜歡白色的女性具有高尚的理想，這樣的搭配不是很合適嗎？利用色彩心理學進行上述一番解釋，你是不是也覺得透過顏色看緣分很準呢？

喜歡黃色的男性，和喜歡紫色的女性特別速配。這不僅因為黃色和紫色是補色關係，還因為喜歡黃色的男性大多好奇心強，而喜歡紫色的女性充滿知性，又有內涵，還富有神祕感，正是喜歡黃色的男性的理想伴侶。此外，喜歡紅色的男性，適合與喜歡紅色、橙色或綠色的女性談戀愛。喜歡黑色和白色的女性也適合喜歡紅色的男性。喜歡橙色的男性是不折不扣的行動派，而喜歡灰色的女性是謹慎派，兩者結合

起來可以使性格達到平衡。然而，如果喜歡橙色的男性與同樣喜歡橙色的女性結合，兩個人可能會變成暴走族——想到做什麼，便不顧後果地去做。有人認為喜歡黑色的男性與喜歡白色的女性是天生一對，其實不然，喜歡粉紅色的女性更適合喜歡黑色的男性。這是因為粉紅色的溫柔可以將黑色的力量包圍起來，從而防止黑色的力量過度膨脹。

不過，人對顏色的偏好並不是一成不變的，過幾年也許就改變了。而且，一旦喜歡上對方，甚至也會喜歡上他喜歡的顏色，這就是所謂的愛屋及烏吧。因此，只要真心相愛，也不必太拘泥於透過顏色判斷緣分，就把顏色與緣分的關係當作茶餘飯後的話題吧！

# 破解服裝傳遞的資訊

男性想要完全了解女性的內心，那是不可能的。可是，女性又非常希望男性了解自己的內心，哪怕只了解一點也好。這時，色彩心理學又可以助男人一臂之力。

女性衣服的顏色，大多可以反映出她當時的心情。如果穿鮮豔的衣服，可以約她進行大家都感興趣的娛樂活動。；如果女性穿暗淡色調的衣服，則適合一起去美術館等

## 四季色彩理論：春夏秋冬的美麗都不同

### 春

春天，萬物都甦醒了，種子從土裡萌出嫩綠的新芽，樹上開滿的花預示著夏日的果實。春天的顏色是溫暖、柔和、明亮和清澈的。

春天型的身體色特徵：髮色淡而微黃，眼睛亮而有神，臉色白得透明，易顯紅暈。

春天型女性個性充滿生氣，敏捷和友好，喜歡成為中心人物，喜歡孩子，喜歡被家庭寵物環繞，喜歡無憂無慮的生活。春天型的人屬於暖色系的人，比較適合穿以黃色為主的各種明亮、鮮豔、輕快的顏色，在色彩搭配上應遵循鮮明，對比地突出自己的俏麗。對於春天型的人來說，黑色是最不適合的顏色，過深過重的顏色會與春天型

讓人心情平靜的地方；如果女性穿可愛的淺色調衣服，可以去做一些戶外活動；如果女性穿粉色等暖色調的衣服，說明她現在富有包容力和寬容心；如果女性穿深藍色的衣服，可能是想尋找傾訴的對象，這時男性應該認真傾聽她的心聲；如果女性的服裝是以黑色為基調的無彩色，則說明女性需要傾訴對象或是希望得到他人的讚美。

白色的肌膚、飄逸的黃髮不諧調，會使臉色看上去暗淡。春天型的特點是明亮、鮮豔，屬於春天型的人用明亮的顏色打扮自己會顯得更年輕。

## 夏

夏季，太陽統治了大地，讓世界沐浴在熱情的陽光裡。然而，耀眼的夏日陽光發出的其實是偏冷的顏色，樹葉從春天的嫩綠長成了偏藍的綠色，此外天空閃耀著冷色的淡藍光。夏天的顏色是冷的、柔和的、粉色的，帶有不顯眼的光度，因此，如果一個女性的皮膚基色是淡藍色的冷色調，就屬於夏天型。

夏天型的身體色特徵：白皮膚中泛著小麥色，健康、自然。黑色柔軟的頭髮，輕柔親切的日光。

夏天型女性將傳統的風格和優雅的舉止與令人喜愛的外表結合起來，她們沉著冷靜，並對同伴的問題顯示出真正的關心，具有領導方面的天生才幹。

夏天型的您屬於冷色系的人，穿著顏色以輕柔淡雅為宜，您的最佳色彩為藍、紫色調，不適合有光澤、深重、純正的顏色，而適合輕柔、混合的淺淡顏色。夏天型的三十六色以藍灰、藍綠、藍紫等恬淡宜人的淺色系最佳。這樣才能襯托出他們溫柔優雅的個性，在色彩搭配上最好避免反差較大的色調，適合在同一色調裡進行濃淡搭

配。夏天型的人選擇適合自己顏色的要點是：顏色一定要柔和、淡雅，不適合深色，會破壞夏天型的柔美，灰色則能襯托夏天型的高雅。

## 秋

秋季是收穫的季節，和煦的秋日使田野裡的果實沐浴在溫暖的陽光下，樹葉的顏色變黃、變紅，最終變成褐色，金色的穀物裝入了穀倉，只有紅紅的蘋果和深紫色的李子還掛在樹上，等待著採摘。

秋天型的身體色特徵：髮質黑中帶黃，眼睛亮而眼仁呈現棕色，對比不強烈，目光沉穩。陶瓷白的皮膚，絕少出現紅暈，與秋季原野黃燦燦的豐收景色和諧一致。

秋天型女性可能很固執己見，因此，人們對她們的特徵只能講出很少的「普遍性」來。無論如何，在她們中可以發現不少地位顯赫的人，沒有什麼可驚奇的，因為她們是有創造性的、友好的和感情衝動的。

秋天型是四季中最成熟的代表。最適合的顏色是金色、苔綠色等深而華貴的顏色，服飾基調是暖色系中沉穩的色調，濃郁渾厚的顏色可襯托出高貴的成熟氣質。

冬

冬天，滿地冰雪——在其他季節色彩絢麗的大自然休息了，因此冬天的顏色是冷的冰色調，如冰藍色、冰粉紅色、銀灰色，只有冬天型女性才能真正地配上黑色和白色。同樣不錯的顏色還有鮮豔的藍色、亮紅色、冷杉綠色、檸檬黃色。對比色對她們的臉也很合適，如黑與紅色、白與粉紅色、翠綠與鮮紅色。橙色和閃黃光的藍色調不屬於冬天的色調。

冬天型的身體色特徵：髮色較黑，眼球亮黑目光銳利，膚色偏白有一些光澤。

冬天型女性的個性很堅強，常保愉悅的心情，有吸引人的外表，因此常常成為中心人物。有時她很倔強，甚至帶有侵犯性，有虛榮心。因為她努力工作，使她常常能達到心中的目標。

冬天型的您屬於冷色系的人，適合穿純正的顏色，同時作出強烈對比的搭配效果，適合有光澤感的布料。含混不清的混合色不足以與您天生的膚色特徵相配，您的獨到之處是可以盡情運用多種純正色彩來裝扮自己。冬天型最適合使用黑、純白、灰這三種顏色，而藏藍色是冬天型的專用色。但在選擇深重顏色時一定要有對比出現，只有對比搭配才能顯得驚豔脫俗。

# 第四章　以裳養心：色彩心理學教你穿出個性流行色

# 第五章

職場色彩達人：
把色彩當作一種競爭武器

# 職場裡的服裝色彩的搭配原則

衣服的顏色往往給人強烈的訊息。因為，人的感官對不同顏色的感受，在生理上精神上乃至心理上都會產生不同的反應。

我們應當接受專家對衣服顏色與場合配搭的忠告：

面見主管時，最好穿深藍色、灰色裙子或長褲，配白色上衣，這是一個商業式顏色組合，使人感覺你對工作非常認真。千萬不要穿得花俏，妝容也要相對低調一些。

應聘面試時，一定不要超過灰、深藍或淺咖啡色範疇，妝容上宜選用保守一點的色彩，盡量避免顏色鮮豔的衣服或飾物，會給人輕浮感。

買高級商品時要穿些「權力」顏色。例如白襯衫黑西裝或套裝，配條紅領帶或一條紅皮帶，那是顯示「信心」與「權威」的色調組合。不要穿過於柔美的顏色，那等於向售貨員暗示自己是容易被說服的。

探病或有意讓對方振作時，應穿粉紅色，病人面對粉紅色衣服都有較佳反應。探病時亦可穿歡樂的顏色組合，如黑色配幾種鮮豔色彩（黑色在這裡作突出其他顏色之用）。千萬不要只穿黃色、黃綠色等單調顏色，那只會增添傷感。

若想令某男士注意，可選擇紅色系列的色彩。黑色若與強烈對比的紅色配搭，如

紅皮帶、紅鞋、紅手套，亦非常迷人。

若想吸引某位女性的青睞，當選藍紅混合系列，如粉紅色和深紫色等，都具吸引力。天藍色或綠藍色亦可取，切忌穿黃色。

出席宴會如想突出自己的親善，要穿柔藍、桃紅、淡紫或綠金配搭，若穿對比色調衣服當選柔和一點，太強烈的對比色調（如黃黑配搭）只會破壞友善氣氛，因為黃、黑這類強對比色彩象徵著不可接近的權威。

服裝色彩搭配的原則主要有以下幾條：

①衣服顏色搭配最多只能用三種顏色，而且其中最好有一個顏色是白色，否則容易不協調。若是兩個強烈的色彩搭配，而且兩色分量相同，搭配起來也很難收到美的效果。最好是以其中一色為基礎，另外一色使用的分量則少一點。

②身材肥胖的人最好不要穿紅、黃、白色等色彩的服裝，因為明亮的色彩會給人一種擴張感，使本來就肥胖的身材顯得更加肥大。；相反，身材纖細的人也不宜穿深暗色調的服裝，因為深暗色調給人一種收縮感，會使體型更為纖弱無力。還有，下肢較短的人，應力求上下裝的色彩統一，切不要使上、下裝的色彩對比強烈、明顯分開，否則，會使自己的弱點更加明顯。

## 同種色服裝搭配的技巧

同種色是指一系列顏色相同或相近，由明度變化而產生的濃淡深淺的色調。如中性同種色的搭配，可由銀灰色條紋上裝、白襯衫、深灰法蘭絨裙子、灰底白圓點印花絲巾、黑色高跟鞋、黑色網眼絲襪、銀灰色與白色交織的細格帆布提包等組成。同種色搭配要注意色與色之間的明度相差不能太近也不能過遠，例如黑與白明度對比太大，則需用灰色加以過渡。用作過渡的色調，可施之於背包、腰帶、圍巾等附屬飾物。同種色搭配時，最好有深、中、淺三個層次的變化，少於三層次的搭配比較單調，層次過多則易產生繁瑣散漫的效果。

## 相似色服裝搭配的技巧

相似色指相近的色彩，如紅與橙黃，橙紅與黃綠，黃綠與綠，綠與青紫等。與同種色服裝搭配相比，相似色搭配略多變化，但整體效果也是非常協調統一的。例如少女穿著青銅綠色寬鬆套衫，豆綠、鵝黃、天藍、黑和鐵灰構成的印花布裙褲、腰帶，腳穿白色涼鞋，適合春夏或夏秋之交。又如黑底綢襯衫上印有橙、土黃、金黃或褐灰細條構成的彩格，配穿黑色長褲、茶皮腰帶，亦十分漂亮。

## 紫色服裝的搭配

紫色屬中性色，色感沉著、典雅而高貴，具有神祕的感情色彩。以紫色為主色調的服裝搭配能造就出其他色調無法達到的情感氣氛，因此頗受喜愛東方格調的女性的青睞。但是，使用紫色必須審慎小心，若搭配不當，很難產生美感。相對來說，紫色系統的淺色，如藕荷、青蓮，由於明度提高而較易配色；隨著紫色飽和度的增大，與其他顏色的搭配也愈難，在一些高緯度國家的街頭可見到身穿深紫色外衣，搭配藍或黑色長褲的女性。由於深紫與藍或黑的明度相近，極易產生渾濁模糊的效果。這樣的配色，給人一種倦怠、壓抑的感覺。

理想的紫色服裝，主要在於明暗度相配。如淡紫色風衣配以深紫色長裙，在裙擺與衣裾的飄曳中，色彩個性與人物個性渾然一體，或清雅大方，或文靜含蓄，頗能展現女性的風度。紫色與不同彩度的紅、橙、綠的恰當搭配，也能達到較好的效果。如紫色套裝內飾紅、橙或綠色調的襯衫，可以使整體色彩或暖或冷，或平和諧調或豔麗鮮明，適合不同風格的女性在不同場合穿著。

## 黑色服裝的魅力

黑色服裝以其獨特的美感而產生誘人的魅力。身披黑衣的蘇洛，使得男子自豪、

女性傾心：身穿黑色天鵝絨禮服的安娜·卡列尼娜出現在舞會上，使得人們為之傾倒。那些穿著亮黑色服裝、披著烏黑秀髮、閃動純黑眸子的女性，總是別具風韻。人們為什麼垂青於黑色服裝呢？

黑色服裝具有美化人體的作用，具有收縮性與遮掩性，能使人顯得頎長秀麗，肌膚更為潔白細膩，體態更為瀟灑健美。歐美國家的人喜歡穿黑色禮服，身著黑色禮服的新郎與身著白色禮服的新娘相映成趣，顯得格外和諧美好、優雅迷人。

黑色服裝適應性大，不受年齡、性別、環境、場合等的限制，稍稍弄髒了也不怎麼顯眼，而且便於與其他顏色搭配。例如穿一件黑色窄腰的皮衣，裡面穿貼身薄衫、短裙，腳上踏一雙高跟鞋，會在沉沉的黑色中洋溢出秀麗姣好的氣息；有時一副黑框眼鏡、一個黑提包、一雙黑手套、一對黑皮鞋也能產生畫龍點睛的作用。

## 黑色讓你底氣十足

銷售過程中，根據對手的不同戰術也要發生相應的變化。「強勢行銷」說起來可能會給人一種很傲慢的印象，但銷售的時候也不能一直低聲下氣的。即便是「強買強賣」，也不乏成功的銷售人員，他們能夠充分抓住對方的心，提高實際的工作業績。

那些認為銷售工作就應該低聲下氣的業務員們,無意識地就會「黏上」對方,可是即便你打算透過喋喋不休來完成這項業務,心裡也是沒有什麼自信的吧?

「怎麼就沒有自信呢?」你大概會這麼想。結果自己最真實的想法沒有傳達過去,也同樣沒有獲得對方的好感。

銷售行業中,那些自信滿滿甚至可以說是盛氣凌人的業務員反而會取得好的成果,這也是常有的事情。最好的例子就是電視購物,在這樣的購物中,你感受不到對方是強加給你的,他們只是單純地介紹商品的特性,或者表現他們對商品的超乎尋常的自信。在介紹的過程中,消費者是先感受到商品的魅力然後才決定購買的。

既然顧客會有這種心理,那麼你該如何利用這種心理來表現商品的特性或「特別的感覺」呢?你需要使用什麼顏色呢?

這個時候,我誠心地為你推薦黑色。

你會看到那些著名的建築師、設計師、藝術家都經常穿黑色的衣服。黑色象徵著驕傲、自豪和權威。不管是用於商品還是個人,黑色都可以帶來不一樣的效果。

如果是選用領帶的話,建議你選擇黑底帶紅色的款式。因為黑紅搭配最能表現出「獨一無二的特性」,最能製造出特別的感覺。什麼都不用你說,就能傳達出你

## 紅色和綠色幫你振奮精神

的意志！

實際工作當中，除了「想提高銷售成績」的目標以外，人們還有很多其他的目標。職業不同，人們的目標也各有不同，但無論是誰，都是為了「某種目標」而不斷努力的。

要實現目標，首先要做的就是振奮自己的士氣。訂定目標一定要符合自己的內心，否則不管你設定多少目標也只是停在表面的層次上。成功的關鍵，是你如何讓目標深入到內心當中。那麼，怎樣才能把「士氣」灌輸到心中呢？

要對內心施加影響，最好的辦法就是先從視覺上接近。

如果你留意一下，就會發現人壽保險公司或者汽車銷售公司，總是會把「今年的簽約目標」，還有「今年的銷售目標」等張貼出來，或是登在板報上。但是如果光寫數字的話，初期的時候可能還會有具體的數字紀錄，但是再過半年、一年就會變得千篇一律，漸漸地就忘記了當初的目標。這樣，好不容易定出來的數據到最後反而沒了效用，所以很有必要在這方面下點工夫，讓大家可以長時間記住，並且始終保持對數字

的鮮明印象。

多項實驗已經證明，和語言相比，人們對透過視覺得到的資訊印象更深，記的時間更長。

明白了這一點，製作海報的時候就不要忘了靈活運用顏色的效果。顏色的運用，可能使原本賣得出去的東西賣不出去；相反，也有可能會大大提高銷售量。

在這方面，最有效的顏色組合是紅色和綠色。這兩種顏色互為「補色」，也就是說在色彩的世界裡可以互為補充，類似於「陰和陽」、「正和負」的關係，兩種顏色處於一個相對的位置。

從單一顏色的效果上來看，紅色象徵「幹勁和勇氣」，是能帶給人進取心的顏色；綠色則會帶來「安定和平和的心情」；而紅色和綠色進行組合又會產生新的意義，這樣的組合被稱作「色彩複合詞」。

紅色和綠色的組合，象徵著「強烈的願望」、「強烈的成功感」。作為一名色彩顧問，我也常用這樣的組合去形容那些正在嘗試一件新事情，或者士氣高昂、一定要達成某種目標的人們。

利用這種特性，你如果用這種紅色和綠色的組合來表述資料的話，就一定會加深

## 紅色可以提升我們的積極性

色彩心理學中，能讓人保持積極向前的姿態的顏色，排名第一的就是既是「火的顏色」又是「血的顏色」的紅色。

紅色是所有顏色中最能代表生命力的顏色。看到紅色，你會感到生命正朝著「想要展開」、「想要活動起來」的方向發展。

好幾個心理學的實驗都已證明「小孩最先作出反應的就是紅色光」。紅色不論對人類還是對動物來說，都是一種具有特殊意義的象徵。

在人類還是猿的同類、一同棲居於樹上的時候，沒有厚厚的毛皮和鋒利的牙齒的

大家對資料的印象。因為這種顏色會深入人心，使大家在心裡樹立朝著這個方向去努力的目標。

另外，不知道大家有沒有注意到，這種「紅綠」組合在平時也可以看到。比如聖誕節的時候，到處都巧妙運用了「紅綠」組合。不光是聖誕節，到了歲末和新年的高消費時期，也常常會看到這樣的組合。在顏色的影響下，顧客就會從「是買呢，還是不買呢」的疑慮中走出來，直接性地選擇購買。

160

人類，為了生存下來，就學會了利用大腦和視覺去發現敵人、尋找食物，保護自己和繁衍後代。據說，那個時候人們已經學會了分辨兩種紅色。

其中一種就是「火和血」的顏色。當樹木燃燒、發生火災的時候，周邊會變得一片通紅。另外，當他們遭受敵人襲擊的時候，身上會有血流出來。這些紅色告訴他們身邊存在著危險，提醒他們要隨時保持警惕。看到這兩種顏色，如果不盡快躲閃的話就可能有生命危險。能否儘早發現情況並迅速逃走，關乎到他們的生死。

另外一種就是「肉和植物的果實」的紅色。青色的果實逐漸成熟，到了可以吃的時候就變成了紅色。另外，動物的肉如果發黑、發紫，就證明這些肉已經腐爛，不能再吃了，只有紅色的肉才可以吃。這種情況下，紅色表示有食物，提醒他們要儘早下手，如果晚了被他人搶去就會面臨餓死的危險。

根據紅色的消極和積極意義，相對應地就要在瞬間作出選擇，是逃跑還是接近，否則就關乎到生命的存亡。可能也正是因為這個原因，紅色在人類遺傳的記憶當中被深深刻劃了下來。

所以，人們看到紅色或是穿上紅色的衣服，興致就會變得很高。在這過程中，人體血壓上升、體溫上升、心臟跳動加速，進而促進荷爾蒙分泌。

如果有人興致低下，怎麼也積極不起來，而你想要勸他的話，就嘗試一下紅色吧！但是使用紅色一定要有勇氣，因為有人對紅色有牴觸心理。事實上，有學問、有教養的人或多或少有討厭紅色的傾向。小孩在成長的過程中，隨著學習能力的增強，思考問題趨於理性化之後，喜歡的顏色也會慢慢由暖色調轉向冷色調。

但是，無論科學取得怎樣的發展，人的本能是不會變的。精神分析專家佛洛伊德曾經說過，人們產生性衝動的源泉是「力必多」（精神能量）。此外，榮格也認為性本能的原因來自「力必多」。他還說，紅色能夠刺激這種力必多，從而使人產生工作的欲望、食慾和性慾等各種欲望。

## 黃色可以縮短我們內心的距離

有這樣一個實驗，讓同一個人分別穿上黃色和黑色的襯衫，然後請見到他的人評價一下哪個更容易打招呼。結果是幾乎所有的人都認為穿黃色衣服時看上去更容易交談，黃色有縮短心理距離的作用。「想提高和人交談的能力」、「想說進對方的心裡去」，如果你有這樣的想法，就把黃色的領帶或徽章作為衣服的重點吧！如果想提高自己的交流能力，就在身邊放置一些黃色的小文具或小飾物吧！

## 綠色能讓人安心

如果初次見面時能給對方一種安心感，那麼以後相處起來也會變得很容易。接下來我們一起看一下各國的「安全色」。說起日本的安全色，當屬綠色，除此之外，中國、韓國也是一樣。但是亞洲南部的地區，像新加坡和印度等國家的安全色則是白色。令人意外的是，美國和澳洲的安全色竟是黃色，法國、義大利、德國、巴西等國是藍色……但是，除了巴西、法國、荷蘭以外的其他國家，綠色都排在前三名，綠色相對來說更能被大多數人接受。參照這個結果，到海外出差的時候，就可以有意識地選綠色的領帶或圍巾，還有手機鏈等小飾物，這樣會給人一種「安心感」，告訴別人你不是一個危險的人。

海外旅行或居住應注意了解當地的安全色與禁忌色。紅色、綠色等在大多數國家和地區擁有相同或相近的含義，了解這些全世界相對通行的顏色，可以為旅行帶來諸多方便。從另一方面講，我們更應了解一些當地的禁忌色，以避免一些不必要的麻煩。比如，臺灣和非洲一些國家喪葬時用白色，而紅色則是葬禮上的禁忌色。

還有很多色彩在某些特殊情況下會成為禁忌色。比如在臺灣，綠色與帽子結合起來的時候就成為了禁忌色，不僅不能作為禮物送，而且幾乎沒有人戴，就是說到這個

詞也應該小心翼翼。

## 褐色成就你的乾脆俐落

商務場合總是免不了晚會、會面、研討會、交流會……無論是盛大喧鬧的場合，還是相對規矩的場合，都越來越向著公司之外的場所發展。不過，招待方和被招待方的立場卻大為不同。

主辦方在迎接客人、招待客人的時候，比如一邊請客人看著商品和公司簡介，一邊要適時地表達自己的心情——「今後敝公司和敝公司的商品及員工還請您多多關照」，要讓對方玩得舒心，同時開開心心地接受你的請求。但是切忌誇張，像紅色這樣耀眼的顏色非常不適合用於主人這樣的身分。

為什麼這麼說呢？因為紅色會提高人的緊張度。

晚會當天，必須在規定時間內完成你並不是十分熟悉的步驟，可以說已經很忙亂了。還要確認參加宴會的人的身分和座位。一絲一毫的疏忽就可能會給對方造成不愉快，所以一定要做到盡善盡美。如果還要再負責晚會上的各項事物的話，那就更添了一分緊張感。在這種情況下，為了竭力避免疏忽，就一定要杜絕紅色。

## 黃色讓你的思維變得活躍

世上有很多達人，他們富有創意和設想，不斷開發出大受歡迎的商品。但他們畢竟是少數，我們這些普通人有時很難做到。

一般人不容易想到的「主意」通常有兩種：一是脫離常識，打破常規的東西；還有一種情況就是想法雖然很好，但史無前例難以理解。事實上，大凡不朽的成績背後，都不可避免地要經受一段插曲⋯⋯「最初沒有人理解，飽受批評⋯⋯」想法再好也難以付諸實踐。

此時，最適合東道主的顏色是乾脆俐落的褐色。

褐色雖然看上去有些樸素，但卻很有踏實感。在褐色當中，最好選用帶點明亮的橙色基調的「黃褐色」或者「柏樹皮色」。這些顏色較為亮麗，更能增加你的親近感，使人留下更好的印象。當然，你也許你很想利用這個機會向其中一個或是更多的人介紹一下自己，但作為東道主，你最好還是靜下心來扮演後臺人物，好好掌控會議的進行狀況和現場氣氛，既要謹慎小心也要敏捷俐落。

如果你常常這麼想的話，不妨重構建大腦的思維體系，這樣會很容易產生新的想法，並逐漸養成良好的「思維習慣」。如果只是拘泥於固定的觀念和過去的統計，被數據所束縛的話，就無法產生新的創意。因此，想要有創意必須思維靈活。

《生產意念的技巧》的作者詹姆斯・韋伯・揚在他的著作裡寫道：「創意是一種新的組合，是把已有的要素進行重新編排的過程。」資訊越多越有利於創造。想提出創意嗎？嘗試一下黃色吧！

黃色會使思維變得靈活。如果注視黃色一段時間，腦細胞會變得很活躍。我在進行演講時，如果老年觀眾比較多，就會積極向他們推薦黃色：「黃色能使大腦活躍，可以預防老年痴呆症！」黃色和粉色儼然已經成為高齡社會中的「關鍵顏色」。

黃色是我們爭取別人的理解和支持時必須的顏色，用黃色的交際力量贏得支持者也是創意進行的必備因素。

因此，想要提出創意的時候，建議你選用黃色的領帶、手帕或在衣服上綴個黃色的紋章。當然了，你還可以選用黃色的文具，比如筆記本和名片夾等。除此之外，也可以把家中的窗簾和桌布換成黃色的，再或者可以用黃色的花裝飾一下屋子。

# 米色幫你提高辦事效率

銷售工作主要是外勤工作，而經理、部長、主任等職務的工作則主要是內勤工作，工作的一大半時間要在桌子前面度過。總體而言，人生的大部分時間都是在辦公室裡度過的，所以職場環境如何，會在不知不覺中影響著我們的身心健康。

你的辦公室是什麼樣的呢？牆壁的顏色、照明狀況、桌子的顏色、電腦桌面的顏色，這些要素不管你有沒有意識到，都會一樣地映入我們的眼簾。換句話說，你在無意識中就受到了顏色的影響。前面提過，我們一天當中有大半時間都是在職場中度過的，所以工作環境中的顏色一定要留意。只要顏色發生了改變，環境也會產生戲劇性的變化。

有時公司為了節約經費，夏天的時候不會把冷氣的溫度調太低，但又吹不涼。實際上，透過改變顏色，我們就可以稍微調整一下心情的溫度。據說，冷色調和暖色調給人的溫差竟有攝氏三度左右。

比如，國外某餐廳曾採用藍色的牆壁。冬天的時候，暖氣溫度雖已達到攝氏二十一度，員工還是覺得很冷，工作的時候都穿著羽絨服。後來公司把溫度調高到攝氏二十四度，但還是有人反映溫度太低。後來，餐廳把牆壁顏色刷成了橙色，大家又

普遍反映攝氏二十四度太高，又重新調整到攝氏二十一度了。

這個例子可能有點極端，但卻很好地說明了紅色、橙色或是黃色等暖色調的環境下，會讓人覺得溫度比實際高攝氏三度左右；相反，藍色和綠色等冷色調則會讓人覺得比實際溫度低攝氏三度左右。根據這樣的規律，可以把坐南朝北、見不到陽光的辦公室牆壁刷成暖色調，也不需要特別明豔刺眼的顏色，色調柔和的最好。如果沒有限制的話，換一下窗簾也會有一定的效果。

最近，富於色彩的辦公室越來越常出現在人們的視野當中，但是如果要想提高工作效率的話，最好還是採用米色的牆壁。

這個顏色接近人的膚色，穩重的感覺會讓人本能地放心。身心能夠平穩放鬆下來的話，工作的精神就會提上來，在事務的處理上也會顯得游刃有餘。

## 藍色幫你及時集中注意力

及時地集中注意力，會在很大程度上提高工作、運動和讀書的效率，自己也會從中獲得很多快樂。但是在提高注意力方面，人與人之間是有差異的。既有無論周圍環境多麼嘈雜也能專心致志、踏實學習的人，也有有點小動靜就分心、精神集中不起

168

來的人。

對於自己感興趣的事情，往往很容易就忘我地投入其中，但是對於工作等「不得不做的事情」，很多人都無法做到全身心的投入。

但如果就此放棄的話，隨著年齡的增長，注意力會更難集中，你離成功和出人頭地的夢想就越來越遠。

不管是商業界還是體育界，那些取得優異成績的人，通常都是在關鍵時刻可以很好地集中注意力的人，他們都明白集中注意力的重要性。同一個選手，也是在精神集中的時候成績更好一點。

當然這並不僅僅限於體育界，對於優秀的經營者來說也是一樣。你努力了卻沒有好的結果，並不是你的能力出了問題，而是注意力上出了問題。

如果平時不養成集中注意力的習慣的話，是很難再提高的。另外，如果肉體和精神上比較疲勞的話，也容易導致注意力不集中。所以，注意力的訓練要從平時、從現在開始做起，不過不要忘了選擇一個輕鬆的時刻。

這個時候推薦大家使用「藍色」。藍色有使人放鬆的效果，還能幫助身體和心理實現平靜，在這種情況下更能保持各方面的平衡。

最近藍色也逐漸亮相於體育競技場上。田徑比賽的跑道有很多設置為藍色，對參賽者來說，這和以前的褐色跑道相比，環境上增加了百分之二十的安定性，干擾資訊相對減少，更能集中注意力進行比賽。

生活和工作中想要集中注意力的時候，可以嘗試一下清爽的藍色或是鉻藍。與其說是給別人看，還不如說是為自己創造一個藍色的空間，好讓自己置身其中接受訓練。

如果決定了「今天必須集中注意力好好工作」，那就最好選一身藍色的衣服。作業的時候不妨穿上藍色的圍裙，或者是佩戴別的藍色的小飾物。

# 第六章

輕鬆減肥：巧用色彩為你增加減肥荷爾蒙

# 人類飲食與心理有著密切關聯

有的人心情不好的時候喜歡大吃大喝，而有的人卻食慾不振；有的人心情不好喜歡吃甜食，而有的人則心情好的時候喜歡甜食。不同性格的人，飲食口味也不一樣。

人心情沮喪的時候喜歡大吃大嚼，就像《瘦身男女》中的那對痴男怨女，把失戀的打擊化作一團團肉蛋、一張張肉餅、一塊塊肥肉塞進了自己的胃裡，然後胖得連門都出不去了。；而有的人在心情不好時卻一點胃口都沒有，只是「為伊消得人憔悴」、「衣帶漸寬終不悔」。為什麼會這樣呢？祕密就在於飲食和每個人的性格、氣質以及心理有著必然的關係。

就拿「潑辣」這個詞來說吧！觀察一下你身邊的人，如果他是一個嗜辣如命的人，那他一定比較「潑」。嗜辣的人脾氣通常比較火爆，這類人在性格上多屬於「多血質」型。他們待人往往熱情大方，但發起脾氣來也很嚇人，就像長老了的朝天椒，嚼一個在嘴裡，耳朵都辣得嗡嗡作響。

而有些人呢，他們比較喜歡吃甜食。這些人的性格往往相對溫和，在性格上多屬於「黏液質」型。他們為人謹慎，在處世上比較保守，不願意冒險。

飲食與心理確實有著密切的關係。英國行為心理學家透過大量的事實研究，證明

人的性格與口味有著密切的關聯。

喜歡吃白米飯的人，經常自我陶醉、孤芳自賞，對人對事處理得當，比較通融，但互助精神差；喜歡吃麵食的人，能說會道，誇誇其談，不考慮後果及影響，但意志不堅定，做事容易喪失信心。喜歡吃油炸食品的人勇於冒險，有闖一番事業的願望，但受到挫折即灰心喪氣；喜歡吃清淡食品的人則注重交際，善於接近他人，希望廣交朋友，不願單槍匹馬。

如果把飲食和民族聯繫起來，那你就會發現另一番有趣的現象。就拿麵包來說吧！俄羅斯有種著名的麵包叫作「大列巴」，其個頭和分量就如同俄羅斯人一般「有力」；而法國的麵包通常做成一個個外形精緻的麵包圈、麵包條。俄羅斯人粗獷豪爽，不拘小節；法蘭西人浪漫柔情，情感豐富，這一點從他們製作的麵包上就能清清楚楚看出來。美國飲食以速食居多，尤其是像炸雞一類的速食更被美國人所鍾愛。前文說過，喜歡吃油炸食品的人勇於冒險，這一點在美國人身上展現得很好。美利堅人喜歡刺激冒險的性格，從他們的飲食習慣來看確有關聯。

食物和心理其實時時刻刻都發生著關係，這一點從我們的平常生活就能看出來：形容女人埋怨男人對別的女人眉來眼去叫「吃醋」；心情愉快的時候總覺得心裡「甜

## 不同色彩產生不同的味覺

一些心理學者的測試顯示，用色彩表現味覺時，甜的多用糕點的粉紅色和乳白色；辣的用辣椒的紅色和咖哩的濁黃色；鹹的用鹽的明灰色；苦的用濃的咖啡色；澀的用澀柿子的茶褐色；暖的用青蜜橘的黃綠或成熟蜜橘的橙色。實驗結果說明：味覺和顏色的感覺是密切相連的。

### 食慾色

能激發食慾的色彩源於美味食物的外表印象，例如剛出爐的麵包、烘焙穀物與豆類、烤肉、熟透的紅葡萄、黑莓等，所以橙黃色、醬肉色、暖棕色、紫紅色都是食慾色彩，食用色素大多屬這類色彩。

甜」的；傷心的時候流下的是「苦澀」的淚水。酸甜苦辣鹹，這五種味道都能找到相應的心情對應詞。人常說一方水土養一方人，現在看來一種飲食習慣也造就一類人。這話是不是多少有些道理？

## 敗味色

與食慾色調相反，常與變質腐爛的食物及汙物的外觀印象相聯繫，大多是各種灰調的低飽和度色，如灰綠色、黃灰色、紫灰色等。

## 芳香色

「芬芳的色彩」常常出現在讚美性的形容裡，這類形容來自人們對植物嫩葉與花果的情感，也來自人們對這種自然美的借鑑，尤其女性的服飾與修飾。最具芳香感的色彩是淺黃、淺綠色，其次是高明度的藍紫色。芳香色大多是陰柔的色彩。

## 濃味色

調味品、釀造食品、咖啡、巧克力、白蘭地葡萄酒、紅茶、菸草等，這些氣味濃烈的東西在色彩上也較深濃，故褐色、暗紫色、茶青色等便屬於這類使人感到味道濃烈的色彩。

# 食物顏色的神奇功效

食物顏色的神奇功效已經成為現代人熱衷的天然療法，實際上，很多都是借鑑於

175

古人的方法，色彩療法也不例外。大家對顏色都有自己的理解和認識，也都有自己的喜惡。顏色對健康也有一定的影響力，這種影響可以是肉體的，也可以是心靈的。；有正面的，也有負面的。

## 紅色食物

紅色的食物有助於緩解疲勞，並且有驅寒作用，可以令人精神抖擻，增強自信及意志力，使人精力充沛。不過進食應該適量，如果過量，會引起不安、心情暴躁、易怒等。

紅色食品色澤鮮豔，人見人愛，但食用時卻需要區別對待。紅色食品通常是保護人體健康的好助手，如紅辣椒、番茄、紅棗、山楂、草莓、蘋果等。紅色蔬果還具有促進人體巨噬細胞活力的功能，巨噬細胞是感冒病毒等致病微生物的殺手，紅色蔬果增強了它們的「戰鬥力」，感冒病毒就不能再威脅我們的健康了。所以對於身體虛弱、易受病毒侵襲、易感冒的人，多吃紅色蔬果是很有益處的。

但是，有些紅色食品是不宜多吃的，比如「紅色」肉食。所謂「紅肉」，是指豬肉、牛肉、羊肉及其肉製品，如罐頭、香腸等。多食「紅肉」將增加罹患癌症的風險，尤其在燒烤、烙製、煎炸過程中，表面會產生多種雜環胺——世界公認的致癌

176

物。如果食用紅色肉類，每人每口攝取的紅肉量應少於八十克。

## 橙色食物

由於橙色接近光譜中紅色的一端，所以橙色食物也有振奮作用，但其效果不如紅色明顯。作家勞倫斯便說過，在情緒低落的時候，如果親自調製一杯鮮橙飲料，然後慢慢地將這杯作品注入胃中，細細品嘗，那麼飲品的顏色就會照亮心情。

## 黃色食物

黃色的食物能幫助培養正面開朗的心情，增加幽默感，同時可讓人集中精神，所以，閱讀時別忘了喝杯甘菊茶，或吃點粟米、果仁之類的黃色小食品。

黃色食物有紅蘿蔔、黃豆、南瓜、玉米、生薑等，含有胡蘿蔔素、維他命A、維他命D和維他命E。維他命A能保護胃腸黏膜，防止胃炎、胃潰瘍等疾病發生；維他命D具有促進鈣、磷兩種礦物元素吸收的作用，進而收到壯骨強筋之功效，對於兒童佝僂病、青少年近視、中老年骨質疏鬆症等常見病有防治作用。

黃色食物如玉米和香蕉等還是很好的垃圾清理劑，因為玉米和香蕉可以強化消化系統與肝臟的功能，同時還能清除血液中的毒素；黃色食物能讓人精神集中，所以在

精神渙散的夜晚，喝一杯甘菊茶就能讓思維重新進入狀態；黃色食物可以減少臉部皮膚色斑，延緩皮膚衰老，而且還對肝、胰有益。生薑中薑醇、薑烯等成分可以增強心肌收縮能力，其中薑黃色素還能抑制人體內痛的生成。

## 綠色食物

主宰心臟、穩定情緒的顏色，可舒緩壓力及頭痛等相關病症。位於光譜正中位置的綠色，是大自然的和諧之色，可以平衡來自四面八方的能量。自古以來，綠色的草本植物都被用作治療的用途，足以證明綠色的確具有調和身體機能的功效。

綠色食物是腸胃的天然「清道夫」。綠色食物有小白菜、甜菜、韭菜、大白菜、芹菜、菠菜等，富含維他命C和葉綠素。蔬菜內所含的纖維酸素能促進腸道功能，有助於排泄身體不需要的毒素，保持腸道正常菌群繁殖，使大便通暢，預防大腸癌、便祕、腸痛等疾病，更可以控制血糖的吸收，是不可缺少的營養食物。這是一個崇尚綠色的時代，綠色蔬菜中富含葉酸，而葉酸已被證實能防止胎兒神經管畸形。葉酸是心臟的保護神，能有效清除血液中過多的同型半胱胺酸，從而產生保護心臟的作用。綠色蔬菜含有豐富的維他命C，大量維他命C有助於增強身體抵抗力和預防疾病。對於工作緊張、長時間操作電腦和吸菸的人來說，每天都應適量加強維他命C的攝取。綠

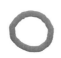

色食品還對視力有好處，營養學家大力提倡多多攝取綠色蔬果，因為綠色蔬果中有豐富的維他命A，而維他命A對我們的視力和身體大循環意義重大。所以，營養學家建議每天綠色蔬菜的攝取量應該至少在四種以上。

## 藍色食物

藍色的食物具有鎮定的作用，可以舒緩緊張得情緒。過度的冷靜會令人情緒低落，轉而憂鬱不快。但是如果吃得太多也會收到相反的效果。在進食藍色食物的同時，可以添加一些橙色的食物，如用香橙之類伴碟，這樣效果最好，也不用擔心過量的問題。

## 白色食物

白色食物是蛋白質和鈣質的豐富源泉。我們經常吃的白米和白麵是飲食金字塔根基的一部分，是身體不可或缺的能量之源。通常來說，豆腐、牛奶、奶酪等白色食物是鈣質豐富的食物，所以，經常吃這些白色食物能讓我們的骨骼更健康。另外，白色蔬果頗受心血管病人的青睞，如白蘿蔔、大蒜、花椰菜、秀珍菇、馬鈴薯、冬瓜、竹筍、萵筍等，所含纖維素及一些抗氧化物物質具有提高免疫功能、預防潰瘍病和胃癌、

## 第六章　輕鬆減肥：巧用色彩為你增加減肥荷爾蒙

保護心臟等作用，大蒜所含蒜胺酸、大蒜辣素等成分，還可以降血脂、防止冠心病、殺菌、降低胃癌的發生。白色魚肉中含有的脂肪酸能減少胰腺癌風險，並有刺激肌體解毒機制的作用。

### 黑色食物

黑色食物是益脾補肝的女性食品。黑色食物有紫菜、海帶、烏魚、黑芝麻、黑糯米、黑木耳、黑豆、香菇、烏骨雞等，黑色食品有三大優勢：來自天然，有害成分極少；營養成分齊全，質優量多；能明顯減少動脈硬化、冠心病、腦中風等嚴重疾病的發生率。

你會發現很多黑色食物都是滋陰的佳品，比如地耳、蘑菇、烏骨雞就是味道鮮美、營養豐富的典型「女性食品」。地耳中含有天然激素，女運動員在大賽前一週連續吃地耳，有助於調整經期，使身體在比賽時處於最佳競技狀態；蘑菇中含有能促進皮膚新陳代謝和抗衰老的抗氧化物質——硒，它有助於加速血液循環，防止皺紋產生；烏骨雞能調理女性月經；黑木耳能防治尿路結石、降低血黏度，使血液得到稀釋，人就不容易得腦血栓、老年痴呆，也不容易得冠心病。另外，黑米中含有人體所需的十八種胺基酸，還含有很高的鐵、錳、鈣、鋅等多種微量元素；黑豆還有預防

肥胖和動脈硬化的功效；而黑芝麻中的維他命E含量極豐富，具有養顏潤膚、益脾補肝、強身益壽的作用。

由於黑色食物能吸收可見光和紫外線輻射，具有保護人體細胞免受輻射晒傷的美容功能，它還能降低膽固醇，有助於心血管疾病的防治。據相關專家研究證明，黑色食物具有抗癌作用，所以千萬不要冷落黑色食品。

## 紫色食物

紫色食物是賞心悅目、延年益壽的佳品。紫色食物有黑刺梅、紫色茄子、紫葡萄等，紫色食物含有花色素苷，對改善血液循環、保護心臟有良好作用，它們還能增強毛細血管的彈性，保護毛細血管，預防小血管出血，改善心血管功能。常吃紫茄子、紫葡萄對預防高血壓和心腦血管疾病、保護心臟及遏制出血有一定作用。無論如何，把紫色擺上餐桌至少也是賞心悅目的。甘藍、茄子以及紫菜都是含碘豐富的食品，營養學家建議：有甲狀腺家族病史的人，每週應吃一次紫菜或海帶等水產品。除此之外，紫色食品還是男人的最愛，因為洋蔥就是最著名的天然壯陽食物。

# 巧妙利用顏色減肥

只需搭配好你的食物顏色及服裝顏色，就可以讓你變得更加苗條，更加出眾。

## 色彩減肥之一　飲食的色彩

透過調整飲食顏色就可以達到減肥的目的。橙色、橘色、紅色、金黃色等亮麗色彩的食物是刺激人的食慾的顏色，如果餐桌上有這類食物，那麼你就會不知不覺多吃一點，這就很容易為肥胖埋下隱患。如果在菜餚中放了紅色的辣椒，這樣就讓人更想多吃點了：一則辣椒顏色刺激食慾，二則辣椒有開胃的作用。若想減肥，就把食物換成乳白色或白色的，例如豆腐、魚類等，此外，還可以選擇綠色的，如嫩筍，這些食物本身都不是高脂肪的，而且又有豐富的營養元素。

## 色彩減肥之二　餐具的色彩

色彩減肥目的是控制食慾，如果將家中的桌布、餐具統統換成清淡、素淨的顏色，或者是繁雜、濃郁的顏色，就有利於減輕食慾，讓你沒有吃飯的心情，從而達到抑制食慾的作用。現實生活中有些例子，可以說明吃飯環境對食慾的影響。例如麥當勞、肯德基等裝潢選擇的顏色大多是紅色的，讓人用餐時能夠有很強的食慾。

## 色彩減肥之三　衣著的色彩

人的身體是有顏色的。暖色調的人身體色特徵以黃調子為主，冷色調的人身體色特徵以藍調子為主，他們的膚色傾向就決定了穿衣用色要按色彩的「冷」、「暖」來劃分。根據基調不同，「四季色彩理論」把顏色分為春、夏、秋、冬四季，春、秋為暖色調，夏、冬為冷色調。其實一個春天型的人也可以選擇穿一些春季色裡的深色，這樣人們就會把日光集中在她的臉上，而忽略了她的身材，給人一種親切、舒服的感覺。同時，一個人如果穿錯了季型，就會給人一種煩躁的感覺，有一種拒絕別人的意思。黑色屬於收縮色，很多人覺得穿著黑色的衣服能夠讓自己顯瘦。其實不然，如果你本身的皮膚季型屬春季，你選擇黑色的衣服就必須在妝容上做很大的改變，才能適應這種顏色。只有具有黑色身體特徵的人才能夠駕馭黑色。

如果穿對了顏色，即使是胖人穿了淺色的衣服，也不易讓人注意你的身材。

# 根據食物顏色選擇飲食可幫助減肥

法國科學家的一項最新研究結果顯示，根據食物顏色選擇飲食可以幫助減肥。看到紅色、橘黃色、亮黃色這些暖色的食品時，要即時「煞車」少吃一點；看到白色、

# 第六章　輕鬆減肥：巧用色彩為你增加減肥荷爾蒙

綠色、黑色的食物時，可以有選擇地多吃一些，綠色、白色、黑色的食品一般是低熱量食物，是幫助減肥的食品，而且膳食纖維含量豐富。

綠色食品主要指各種綠色蔬菜，如嫩筍、菠菜、酪梨、高麗菜，還有橄欖油，這些食物色彩中性，又有豐富的營養元素。很多人在減肥期間心情容易受到影響，吃點綠色食品有利於穩定心情和減輕緊張情緒。而且綠色食物的各種營養物質豐富而均衡，特別是維他命的含量豐富。

白色食品對食慾有一定的抑制作用。白色食品，例如蘿蔔、豆腐、牛奶、米飯、拉麵和優格，減肥期間在飲食中添加一些這類食物，有助於調節視覺與安定情緒，對於高血壓、心臟病的減肥者益處多多。

黑色食品如黑芝麻、核桃、黑木耳、靈芝、海帶、黑魚、烏骨雞等所含有害成分極少且營養成分齊全，可以為減肥族群帶來充分的營養，又不會帶給虛弱的身體負擔，尤其對於患有動脈硬化、冠心病、腦中風等疾病的減肥者可以多吃一點。

紅色、橙色的食物最能刺激食慾，會讓人不知不覺多吃幾口，這樣很容易為肥胖埋下隱患。因此，這些顏色的食物適合作為減肥期間早餐的顏色，讓每天有一個振奮的開始。但午餐、晚餐就要少吃此類食物了，就拿水煮魚來說，看到紅彤彤的顏色非

184

常有食慾，雖然吃魚不太會變胖，但是吃了辣椒或其他辛香料會開胃，胃口好了，別的食物也會吃多，脂肪則在不知不覺中累積。

此外，肉類按照顏色可分為三類：紅肉、白肉和無色肉。無色肉主要是指水生貝殼類動物肉，如蛤肉、牡蠣和螃蟹肉等，其飽和脂肪含量較其他肉食低，僅為奶酪和雞蛋的一半，從而避免提升人體膽固醇。而且白肉（雞肉、鴨肉、兔肉及魚肉等）和無色肉中的飽和脂肪及膽固醇含量明顯低於紅肉（豬肉、牛肉、羊肉）。

## 顏色控制食慾十大真相

人們總是感到奇怪，為什麼食品公司會選擇那種包裝，為什麼人們會認為某些食物看起來更誘人？

研究顯示，不同的色彩會對我們的食慾產生不同的影響，以下是色彩影響食慾的十個真相。

**真相一：這些顏色的食物，我們不喜歡——藍色、紫黑色、黑色**

我們通常會避開藍色、紫黑色和黑色的食品，因為我們習慣性地認為這些食物會變質或有害人體健康。除了藍莓，醋栗以及茄子，沒有太多這種顏色的食物。

# 第六章 輕鬆減肥：巧用色彩為你增加減肥荷爾蒙

然而，一些食物雖然原本不是這些顏色，但是後來被染成這些顏色，所以它們並沒有這些功效。曾有著名的糖果公司在收到了很多投訴後，被迫撤回已經推出的亮藍色糖果。

## 真相二：藍色食物——任何人都會排斥嗎？

藍色的食物不斷贏得「最讓人沒食慾」食物的稱號。

一項研究做過以下實驗：詢問人們（包括他們的競爭者）他們最喜歡的食品，之後把它們染成藍色，然後讓他們吃掉。

結果顯示，藍色食物立刻被發現是最讓人沒有食慾的，即使食物的味道依舊正常。

## 真相三：最勾人食慾的顏色是——紅色

紅色是最能勾人食慾的顏色，千真萬確！

紅色食品（以及紅色本身）會刺激食慾，也能給人充滿活力的感覺。我發現，有紅色座椅的餐廳對我而言效果明顯，當我坐下來要吃東西的時候，它會讓我感到飢餓。

不佳，那麼就拿一些紅色東西加到你的食物裡吧！如果你食慾

有一個媽媽說：「我的孩子曾經有偏食的毛病，總是不好好吃飯，餓了只吃點

心，紅色座椅真的幫了我大忙。」

## 真相四：黃色也能增進食慾

黃色也是刺激食慾的顏色，因為它常常與快樂聯繫在一起。

你注意到一些餐廳會安裝黃色噴漆的窗戶，或者放黃色的花在桌子上嗎？這種溫馨的顏色會讓你感到更受歡迎，更加飢餓。

## 真相五：視覺的輔助很重要

如果你改變你常喝的飲料的顏色，大多數人將無法辨認出自己的飲料。

華盛頓大學進行了大量關於味覺如何受顏色影響的研究。

在一個研究項目中，受試者品嘗飲料，並且能夠看到飲料的「真實」色彩，這種情況下，他們總是能正確辨認出飲料的味道。

然而，當他們無法看到飲料的顏色時，就會辨認錯誤。

例如，當不讓受試者看到顏色時，只有百分之七十的人嘗出它是葡萄飲料，百分之十五的人認為是檸檬酸。只有百分之三十的品嘗了櫻桃飲料的人認為它是櫻桃，大多數人認為櫻桃飲料是檸檬酸。

## 真相六：綠色代表著健康嗎？

無論是什麼食物，只要是綠色的，就很容易被等同為健康食品。這是因為「安全」食品通常是綠色的，比如生菜、蘋果和小黃瓜。

很多人就認為，大多數的綠色食品都沒有致死的危險，可以放心食用。進而偏好攝取綠色的食物，並假定綠色食物都是健康的。

## 真相七：橙色食物的祕密

人們食用橙色食物的時候通常持謹慎態度，因為人們會把橙色和憤怒聯想在一塊。很少有天然的橙色食品，像咖哩這種含有橙色香料的食物通常被稱為「憤怒的食品」。

## 真相八：最能增進人食慾的包裝

由於麥當勞公司聰明地使用顏色，因此麥當勞紅黃相間的包裝被評為最佳食品包裝。

儘管這兩種顏色會增進飢餓感，但是他們同時也非常友好，並且令人過目不忘。

## 真相九：在你的冰箱裡打藍光

專家建議，當你需要節食的時候，可以在冰箱內打藍光，因為這會讓你不喜歡

吃東西。

您也可以嘗試將廚房布置一些藍色裝飾，或者在用餐時搭配一些藍色的刀叉。這會對節食有很大的幫助，並且會給你創造一個非常現代化的廚房。

## 真相十：白色和零食

白色食物很容易讓人選擇，並且讓人忘記它也含有卡路里。這就是為什麼它那麼容易被用於麵包零食上的原因。不妨使用一個黑色烤箱，或許可以削弱這種影響。

現在你知道技巧了，嘗試著將顏色心理學運用到你需要的地方。想要幫助你的朋友吃得更多嗎？那麼就選擇紅色和黃色的食物並且用紅色的碟子。想要減肥嗎？那就用藍色的碟子吧！

# 你適合吃什麼顏色的食物

每類顏色的食物都有「一技之長」，巧妙地加以利用都有其一定的保健效果，快來看看自己適合吃什麼樣的食物吧！

## 紅色食品：令人振奮加補鐵

假如你生來體質較弱，易受感冒病毒的欺侮，或者已經被感冒纏上了，紅色食品

會助你一臂之力，天生具有促進人體健康衛士之一的巨噬細胞活力的功能，巨噬細胞乃是感冒病毒等致病微生物的「殺手」，其活力增強了，感冒病毒自然難以在人體內立足，更談不上生長繁殖了。

至於顏色較辣椒稍淺一些的紅蘿蔔，所含的胡蘿蔔素可在體內轉化為維他命A，發揮護衛人體上皮組織（如呼吸道黏膜）的作用，常食之同樣可以增強人體抗禦感冒的能力。除了紅辣椒、紅蘿蔔外，莧菜、洋蔥、紅棗、番茄、地瓜、山楂、蘋果、草莓、老南瓜、紅米等亦具此功效。

## 紫色食品：賞心悅目加延年益壽

美國戴維・西伯博士透過近二十年的潛心研究，發現紫色蔬果中含有花青素，具有強力的抗血管硬化的神奇作用，從而可阻止心臟病發作和血塊形成引起的腦中風。這類食物有黑莓、櫻桃、茄子、李子、紫葡萄、黑胡椒粉等。如果你患有心腦血管疾病，常與紫色食品「親密接觸」裨益甚大。

## 黃色食品：維他命C的天然源泉

黃色蔬果，如紅蘿蔔、黃豆、花生、杏等的優勢在於富含兩種維他命：一種是

190

A，另一種是 D。

維他命 A 能保護胃腸黏膜，防止胃炎、胃潰瘍等疾病發生；維他命 D 有促進鈣、磷兩種礦物元素吸收的作用，進而收到壯骨強筋之功，對於兒童佝僂病、青少年近視、中老年骨質疏鬆症等常見病有一定預防之效，故這些族群偏重一點黃色食品無疑是明智之舉。

## 綠色食品：腸胃的天然「清道夫」

假如你是一位「身懷六甲」的女士，要想生一個健康聰慧的孩子，那麼請務必親近綠色蔬果。

綠色蔬果中含有豐富的葉酸，而葉酸已被英美等國的優生學家證實為防止胎兒神經管畸形（如無腦、脊柱分裂等）的「靈丹」之一。同時，大量的葉酸還是心臟的新殺手——同型半胱胺酸的「剋星」，可有效清除血液中過多的同型半胱胺酸，進而產生保護心臟的作用。此外，綠色蔬菜也是享有「生命元素」稱號的鈣元素的最佳來源，其蘊藏量較通常認為的含鈣「富礦」牛奶還要多，故吃「綠」被營養學家視為最好的補鈣途徑。

## 黑色食品：益脾補肝的女性食品

紫菜、黑米、烏骨雞等黑色食品被端上日本餐桌，在東瀛掀起了黑色食品熱。究其原由，乃因此類食品具有以下優勢：一是來自天然，所含有害成分極少；二是營養成分齊全，質優量多；三是可明顯減少動脈硬化、冠心病、腦中風等嚴重疾病的發生率。此外，各自尚有其獨特的防病本領，如黑木耳防治尿路結石，烏骨雞調理女性月經等。

## 白色食品：蛋白質和鈣質的豐富源泉

雖說在整體營養價值方面排名末位，但「末位淘汰制」並不適用於它，因為它也有獨到之處，如冬瓜、甜瓜、竹筍、花椰菜、萵筍等。這些食品給人一種乾淨、鮮嫩的感覺，常食之對調節視覺與安定情緒有一定作用，對於高血壓、心臟病患者益處也頗多。

大水來時，方舟裡除了雌雄成對的飛禽走獸，更多是植物的種子，正是這些五彩斑斕的美味愉悅了視覺，成全了健康！

# 不同顏色食物的食療作用也不相同

## 紅色食物的食療作用

代表食物：蘋果

紅色食物有助於減輕疲勞，並且有驅寒作用，可以令人精神抖擻，增強自信及意志力，使人充滿力量。紅色蔬果最典型的優勢在於它們都是富含天然鐵質的食物，例如我們常吃的櫻桃、大棗等都是貧血患者的天然良藥，也適合女性經期失血後的滋補。

在所有紅色的蔬果當中，名聲最好的莫過於蘋果。西方有「an apple a day keeps the doctor away」的說法，因為蘋果性情溫和，含有各種維他命和微量元素，是所有水果中最接近完美的一個。另外，紅色食物如番茄、紅辣椒、西瓜等還是改善焦慮情緒的天然藥物，因為紅色食品中含有豐富的β胡蘿蔔素和茄紅素。除此之外，紅色蔬果在視覺上也能給人刺激，讓人胃口大開，精神振奮，所以，紅色食物也是憂鬱症患者的首選。

## 橙色食物的食療作用

代表食物：橘子

最常見的橙色色素胡蘿蔔素，是強力的抗氧化物質，減少空氣汙染對人體造成的傷害，並有抗衰老功效。由於橙色接近光譜中紅色的一端，所以橙色食物也有振奮作用。

橘子全身都是寶，其皮、肉、絡、核都是正統中藥，有理氣健胃、止咳平喘的作用。橘子富含的果膠能降血壓，橙皮甙和蘆丁具有強化血管壁、提高毛細血管抵抗能力的作用，從而可以防治高血壓和動脈硬化等疾病；橘子中含有的類檸檬素、類黃酮、類胡蘿蔔素等各種抗癌活性物質，對胃腸癌、肺癌、皮膚癌等多種癌症有良好的防治作用。；此外，橘子對預防成人肥胖症和糖尿病也有一定作用。

## 黃色食物的食療作用

代表食物：玉米、香蕉

黃色的食物能幫助培養正面開朗的心情，增加幽默感，更可以強化消化系統與肝臟，清除血液中的毒素，令皮膚變得細滑幼嫩。

黃色食物如玉米和香蕉等還是很好的垃圾清理劑，因為玉米和香蕉有強化消化系

統與肝臟的功能，同時還能清除血液中的毒素。此外，黃色食物能讓人精神集中，所以在精神渙散的夜晚，喝一杯甘菊茶就能讓思緒重新進入狀態。

## 綠色食物的食療作用

代表食物：所有的綠色蔬果

這是一個崇尚綠色的時代，我們滿眼看到的都是對綠色食品的種種宣傳，比如，我們已經知道大部分的綠色食物都含有纖維素，能清理腸胃防止便祕，減少大腸癌的發病。另外，經常吃綠色蔬菜能讓我們的身體保持酸鹼平衡的狀態，更大程度上避免癌症的發生。不僅如此，從心理方面講，經常吃綠色食物還可舒緩壓力並預防偏頭痛等疾病。關於綠色食品最新的發現，是它對視力的好處，營養學家大力提倡多多攝取綠色，尤其是深綠色蔬果，因為綠色蔬果中有豐富的維他命A，而維他命A對我們的視力和身體大循環意義重大。所以，營養學家建議每天綠色蔬菜的攝取量應該至少在四種以上。問一問自己，你攝取的夠嗎？

## 紫色食物的食療作用

代表食物：葡萄

第六章　輕鬆減肥：巧用色彩為你增加減肥荷爾蒙

紫色食物中的傑出代表──葡萄為皮膚的養護和心臟的健康立下了汗馬功勞。

因為葡萄中富含維他命B1、B2，能加速身體中的血液循環。皮膚乾燥的女性不妨多吃葡萄或者嘗試用葡萄和蜂蜜做面膜敷臉，這種天然的面膜能很好地為皮膚補充水分，所以容易流汗的人不妨多吃些葡萄來補充肌膚中因流汗而流失掉的營養成分。如果用葡萄來做面膜敷臉的話，應選擇表皮顏色深、味道甜的。至於酒中極品的葡萄酒，更是對心臟健康和血液循環系統好處多多，每天睡前一杯或是用來佐餐可達到延年益壽的效果。

## 白色食物的食療作用

代表食物：牛奶、豆漿

許多人都喜歡喝牛奶，認為牛奶營養豐富，其實豆漿的營養還優於牛奶。當然，如有條件，兩者都飲用，則營養更美味。

據營養學家對牛奶與豆漿所含的十三種營養物質分析，豆漿中的維他命A、維他命B1和礦物質如鉀、鐵、鈉都明顯高於牛奶，只有鈣、磷略低於牛奶，其他如蛋白質、脂肪等五種營養物質基本相當。

豆漿不僅便宜，對許多中老年人、特別是高血壓及腦血管疾病患者來說，喝豆漿

更有利。豆漿中所含脂肪酸和豆油酸，可以降低血膽固醇，防止動脈硬化，豆漿中較多的鐵質，容易吸收利用。此外，大豆血糖指數為百分之十五，而牛奶為百分之三十，這對肥胖者和血糖高的人來說，選擇豆漿更合適。

## 黑色食物的食療作用

代表食物：鱉、烏梅、海參、黑棗、黑木耳、醬油、烏賊墨汁

黑色食物主要是指含有黑色素和帶有黑色字眼的糧、油、果、蔬、菌類食品。常用的黑色食品有：黑米、黑麥、紫米、黑蕎麥、黑豆、黑豆豉、黑芝麻、黑木耳、黑香菇、紫菜、髮菜、海帶、黑桑椹、黑棗、栗子、龍眼肉、黑葡萄、黑松子、烏骨雞、黑海參、黑螞蟻菜等等。

現代醫學認為：「黑色食品」不但營養豐富，且多有補腎，防衰老，保健益壽，防病治病，烏髮美容等獨特功效。經大量研究顯示：「黑色食物」保健功效除與其所含的三大營養素、維他命、微量元素有關外，另其所含黑色素類物質也發揮了特殊的正向作用。

食品專家認為，黑色食品不僅帶給人們質樸、味濃、壯實的食慾，而且經臨床實踐證明：經常食用這些食物，可調節人體生理功能，刺激內分泌系統，促進唾液分

第六章　輕鬆減肥：巧用色彩為你增加減肥荷爾蒙

泌，有促胃腸消化與增強造血功能，提高血紅素含量，並有滋膚美容、烏髮作用，對延緩衰老也有一定功效。

據分析，鱉（又名甲魚）體內存在著大量的酶，在其血液中的白血球更是多得驚人，科學家將甲魚粉餵食接種了癌細胞的老鼠，三十天後每天餵食五百克甲魚粉的老鼠體內癌細胞腫塊減少了百分之三十。

研究人員還發現，甲魚殼也有抗癌的效果，很適合腫瘤患者食用。烏梅是青梅的複方人參清肺湯所製，能提高腫瘤患者的淋巴細胞轉化率，適用於子宮頸癌、鼻咽癌、大腸癌。海參是一種滋補強壯劑，從海參中提取的刺參黏多醣對多種癌症均有一定療效，特別是對一些腺癌療效更佳。黑棗含有豐富的維他命，有極強的增強體內免疫力的作用，並對賁門癌、肺癌、吐血有明顯的療效。

黑米具有滋陰補腎、健脾暖肝、補血益氣、增智補腦、增強新陳代謝、明目活血、治少年白髮，供孕婦、產婦補虛養生等功能。對貧血、高血壓、神經衰弱、慢性腎炎等疾病均有療效。維他命B1（是普通白米的兩倍）、B2、B6、B12、鐵（是普通白米的七倍），鈣、磷、硒、鎂、銅、鋅等微量元素都比白米高。

黑蕎麥的營養豐富，蛋白質含量為百分之十三，脂肪含量為百分之三，其中油酸

和亞油酸含量相當高。此外還富含維他命P、B1、B2、E以及微量元素鎂、鐵、鈣、銅等，均比穀物類食品高許多倍，尤其微量元素銅含量居各種糧食之冠。

黑蕎麥可藥用，具有消食、化積、止汗、消炎之功效。因富含油酸和亞油酸，有降低血脂，防止腦血管出血的作用。另外還含有葉綠素和蘆丁以及菸鹼酸，而蘆丁有降低毛細血管的通透性，加強維他命E的作用及促進維他命C在體內的蓄積，菸鹼酸有擴張小血管和降低膽固醇的作用。臨床還用黑蕎麥治療高血壓、控制糖尿病，增加視力、防治白內障、視網膜炎等。

黑豆具有補肝腎、強筋骨、暖腸胃、明目活血、利水解毒的作用，也是潤澤肌膚、烏鬚黑髮之佳品。黑豆含有豐富的維他命、蛋黃素、核黃素、黑色素和被稱作「生活素」的激素。其中維他命B群（B1、B2）和維他命E含量很高，僅維他命E含量相當於肉的七倍以上，對人體的營養保健、防老抗衰、美容養顏、增強精力活力的作用是很大的。

黑芝麻具有補養肝腎，健腦潤肺、養血烏髮，堅筋骨，防衰老的作用，是一種常用的滋補佳品。

近代研究證明，黑芝麻含有豐富的油酸、亞油酸，卵磷脂、維他命E和蛋白質及

鈣、鐵等物質。其含油量高達百分之五十以上，尤其是維他命E其偏含量為植物食品之冠。能防止過氧化脂質對人體的危害，抵消或中和細胞內衰老物質「游離基」的積聚，有延緩衰老、延年益壽之功效。此外還有減少血塊，防止動脈粥樣硬化及冠心病的作用。

黑木耳具有益氣補血、涼血止血、潤肺鎮靜、清潔胃腸，烏髮美容等功效。

據美國明尼蘇達大學醫學院漢默斯密特博士認為，黑木耳具有抗血小板凝聚和阻止血液中膽固醇沉積的作用。動脈硬化、高血壓、冠心病患者和中老年人常服用，就有減少腦血栓、心肌梗塞的發生和預防中風、冠心病的作用。

黑木耳的膠體吸附力較強，能消化纖維一類物質、吸附腸內殘渣，產生清潔胃腸的作用。黑木耳含有核酸及其所含脂類成分中的卵磷脂，經近代科學研究證實，具有健美美容、延緩衰老、延長青春的功效。

## 減肥就是算對顏色穿對衣服

首先要選擇好自己的季型，如果沒有穿對自己的服裝季型，顏色穿錯了，那麼有些偏胖的人就會顯得很臃腫，而且膚色等各方面都會很灰暗。如果上下身搭配不協

調，會讓別人格外注意你的身材。

春天型人給人的第一印象大多有一種陽光的明媚，是朝氣而充滿活力的。組成春的色彩是一組清澈、鮮豔、靚麗、透明、帶黃調的暖色群。春天型人在這一組輕快、明麗服飾色彩的映襯下，會顯得神采奕奕。

春天型中的「蘋果型」身材的女性，由於下身偏瘦，可以在下身穿一些淡雅的顏色，上身穿濃重一點的顏色，例如，穿件素色的褲子搭配一件棕金色的寬鬆衫，也可以上身穿件暖灰色的衣服，下身穿深銀粉色或紅色的服裝，這樣可以把他人的目光轉移到苗條的下身。有些上身偏胖的女性以為上身穿黑色、下身穿其他顏色的衣服可以顯瘦，反倒讓人覺得這個人的上身很有重量感，覺得這個人的上身很胖，而無法達到顯瘦的目的。

女性應該把自己認為有優點的部位穿著得鮮豔點、明亮一點，而身體部位中不夠優美的地方穿件普通顏色的衣服，如素色或棕金色。

夏天型人是最具女人味的一族，夏天型的女人會給人一份遠離浮躁的清涼。組成夏天型的色彩是一組輕柔、淡雅、沉靜、浪漫的以藍為底調的冷色群。這種類型的人適合在顏色和顏色之間進行漸層的搭配。

# 第六章　輕鬆減肥：巧用色彩為你增加減肥荷爾蒙

夏天型中「梨型」女性，選擇夏天型中一種相對鮮豔的，而自己又認為能夠比較突出的顏色。例如，下身選擇中灰色，上身搭配玫瑰紫色，還可以選擇斜裁的衣服，給人一種又高雅又職業的感覺。同時，如果這種類型的人其他地方都很胖，可以在脖子處加一條絲巾，或者僅在領形周圍做點裝飾，把別人的注意力吸引到自身苗條的上身，就不會讓人覺得胖了。

秋天型人是生活中最具女性味道的一族，給人一種成熟的感覺。秋天型人是華麗的，她們屬於暖色系，更適合穿著以黃色為主色調的各種濃郁、華麗、自然生態的顏色，適合光澤感的顏色，這種類型的人的顏色有一種秋天豐收的感覺。

這種類型的人選擇咖啡色、紅棕色作為收縮色，收縮色和黑色的作用是一樣的，身材就不顯得很突出了。搭配自己喜歡的鮮亮顏色的服裝，就沒有人會注意到你的身材了。例如，用淺杏色和深松石藍色搭配一身服裝。還可以用藍綠色做下裝的顏色，用棕金橙色做上裝的顏色，這樣的一身套裝非常適合成熟女性。給人的感覺是整體上很舒服，也可以擺脫身材對視線的牽引。

冬天型人是生活中最出眾的一族，冬天型人是敢愛敢恨和魅力十足的。她們屬於冷色系，黑、白、灰可以作為永不過時的主題色，純正的紅、藍、綠、紫與黑搭配可

202

以突顯冬天型人的冷豔與熱情的風采。

冬天型的人非常適合穿黑色，也只有這種類型的人能夠穿出黑色的氣場來。還可以選擇倒掛金鐘紫作為襯衫，用寶藍色作為裙子的顏色，夏天可以用深水粉搭配中銀灰。

# 顏色與減肥一週減肥食譜

前面章節提過，橙色、橘色、紅色、金黃色等亮麗的顏色的食物可以刺激人的食慾；而乳白色、白色的食物，例如豆腐、魚類等，則對食慾有一定的抑制作用。

綠色的食物本身幾乎不含高脂肪，又有豐富的營養元素，如綠色蔬菜能為你提供大量的植物纖維，促進人體的代謝。

白肉，白色的食品含有豐富的蛋白質，能及時補充人體所需要的能量；白肉肌肉纖維細膩，脂肪含量較低，脂肪中不飽和脂肪酸含量較高。

白肉是一個營養學上的詞。狹義上指家禽的肉，特別是雞胸；之所以叫白肉，是因為雞肉是白色的。這個概念在廣義上還能擴展到紅肉之外的肉類。

白肉可以包括鳥類（雞、鴨、鵝、火雞等）、魚、爬行動物、兩棲動物、甲殼類

## 第六章 輕鬆減肥：巧用色彩為你增加減肥荷爾蒙

動物（蝦蟹等）或雙殼類動物（牡蠣、蛤蜊）等。這裡要注意，雖然鮭魚、煮熟的蝦蟹等也是紅色，卻不能算作紅肉。

根據以上的心理暗示食慾的方法，現在，讓我們利用食物的顏色來制定美味的一週瘦身食譜！

星期一

早餐：沙拉三明治，一杯豆漿

午餐：雞肉蔬菜沙拉（少放沙拉醬），清蒸魚，一碗白米飯

晚餐：魚頭豆腐湯，清炒大白菜，一碗白米飯

星期二

早餐：小饅頭兩顆；一杯優酪乳

午餐：一碗白米飯，白斬雞，清炒空心菜

晚餐：菠菜，大蝦，清湯

星期三

早餐：奇異果一顆，胡蘿蔔汁一杯

午餐：一碗白米飯，魚膠，豆腐湯

晚餐：香菜豆腐湯，雞絲沙拉

星期四

早餐：清湯粉

午餐：清炒大白菜，蝦米冬瓜冬粉煲，一碗白米飯

晚餐：紫菜蛋花湯，蒸田雞，半碗白米飯

星期五

早餐：燕麥片／燕麥粥，菠菜汁

午餐：一碗白米飯，涼拌冬粉雞絲

晚餐：堅果雞排一份，一杯優酪乳

星期六

早餐：芭樂一顆，白粥一碗

午餐：清炒大白菜，海鮮粥

晚餐：堅果鴨胸肉，魚頭豆腐湯

星期日

早餐：奇異果一顆，沙拉三明治，清水一杯

## 哪些顏色水果才能減肥

水果不僅有人體所必需的維他命、礦物質等，還能提供豐富的植物營養素，這些顏色各異的化學物質有不同的功能。認識水果的色彩特點，合理選擇你需要的食品，對健康是非常有好處的。

### 橘黃色水果

橘黃色的代表水果有檸檬、芒果、柳丁、木瓜、柿子、鳳梨、橘子等，它們都含有天然抗氧化劑β-胡蘿蔔素。

這是迄今為止防止病毒活性最有效的成分，可以提高機體的免疫功能。而柑橘類水果中的檸檬苦素還有抗癌的功效，它的作用可能比β-胡蘿蔔素更強。此外，作為心臟的保護因子，常見於綠色葉菜中的維他命C和葉酸，在黃色水果裡也很豐富。

午餐：清炒大白菜，清蒸魚，冬瓜湯

晚餐：鮭魚沙拉，一杯優酪乳，香蕉一根

## 紅色水果

紅色水果包括番茄、石榴等，其根源為類胡蘿蔔素，具有抗氧化作用。能清除自由基，抑制癌細胞形成，提高人體免疫力。此外，由於紅色水果所含的熱量大都很低，因此常吃能令人身體健康，體態輕盈。

## 紫黑色水果

紫黑色水果含有能消除眼睛疲勞的原花青素，這種成分還能增強血管彈性，防止膽固醇囤積，是預防癌症和動脈硬化最好的成分。其代表水果有葡萄、黑莓、藍莓和李子等。相比淺色水果，紫黑色水果含有更豐富的維他命C，可以增加人體的抵抗力。

此外，紫黑色水果中鉀、鎂、鈣等礦物質的含量也高於普通水果，這些離子多以有機酸鹽的形式存在於水果當中，對維持人體的離子平衡有至關重要的作用。

## 綠色水果

綠色水果，如青蘋果中含有葉黃素或玉米黃素，它們的抗氧化作用能使視網膜免遭損傷，具有保護視力的作用。

## 你吃了幾種顏色的蔬菜

除了顏色外，我們在選擇水果時，還應考慮自己的體質。體質燥熱者宜吃梨、香蕉、西瓜、香瓜等偏寒性水果；體質偏寒者宜吃荔枝、龍眼、櫻桃、栗子等；心肌梗死、中風的病人宜吃香蕉、橘子、桃等幫助消化的水果；冠心病、高血脂病人宜吃山楂、柑橘、柚子等含維他命C和菸鹼酸的水果，能降低血脂和膽固醇。

蔬菜是我們每天必不可少的食物之一，當你在超市看到琳琅滿目色澤誘人的蔬菜時，當你拌好了一份看起來美味誘人的蔬菜沙拉後，對著盤裡的五顏六色，有沒有想過，蔬菜的顏色也大有講究。不同的顏色代表著不同的營養價值，今天，你吃了幾種顏色呢？

其實，蔬菜的顏色與蔬菜的營養價值密切相關。顏色越深的蔬菜營養價值高，顏色越淺的營養價值低：

### 白色

關鍵字：靚膚、寧神

208

相對其他顏色的蔬菜來說，白色的蔬菜含水分和糖分更多。平日多吃一點，不僅能使皮膚白白嫩嫩的，還可以調節視覺、安定情緒，對高血壓和心肌病患者也有一定的益處。

代表蔬菜：茭白、蓮藕、竹筍、白蘿蔔、花椰菜、馬鈴薯、大白菜。

## 黃色

關鍵字：防癌、修護

黃顏色的類胡蘿蔔素，比如 β- 胡蘿蔔素在葉綠體中通常和葉綠素共同存在，保護著葉綠素免受過多活性氧、紫外線的傷害。隨著果實的成熟，類胡蘿蔔素蓄積在果實裡，保護種子的同時，還替果實披上黃色的外衣，吸引昆蟲等生物把它們帶到其他地方。

黃色類胡蘿蔔素在預防癌症、預防動脈硬化、改善肝功能等方面有著正向的作用。

代表蔬菜：紅蘿蔔、南瓜、洋蔥、薑黃。

第六章　輕鬆減肥：巧用色彩為你增加減肥荷爾蒙

紅色

關鍵字：活力、抗衰

紅色的蔬菜大多有著頑強的生命力。紅色的類胡蘿蔔素，比如番茄的茄紅素就是在果實成熟過程中蓄積起來的，它們保護著植物的細胞和種子免受過多活性氧、紫外線的傷害。一旦果實變紅，這就是植物捎給鳥兒、動物的訊息，在小鳥的幫助下，它們的種子才傳播到更廣泛的地方得以生長。

紅色類胡蘿蔔素在預防前列腺癌、肺癌、預防動脈硬化和延遲衰老、防紫外線等方面有著正向的作用。像番茄、辣椒這樣的紅色蔬菜還能提高食慾、刺激神經系統興奮。

代表蔬菜：番茄、紅蘿蔔、甜椒、辣椒。

綠色

關鍵字：生命、抗過敏

綠色，是生命的顏色。蔬菜中綠色色素的代表是「葉綠素」。葉綠素吸收紫色、黃色、紅色的光，而不吸收綠色的光，因此在我們的眼中呈現「綠色」。利用葉綠素進行光合作用的植物能有效利用紫色、紅色光並轉化成活動的能量。綠色色素可以幫

助我們抗過敏、除臭、預防大腸癌，還有預防老年眼部疾病的功效。

代表蔬菜：菠菜、青椒、高麗菜、芹菜、青花菜、蘆筍。

**紫色**

關鍵字：保護視力

紫色的蔬菜可不一定是紫菜，而是因為有一種特別的物質——花青素。花青素除了具備很強的抗氧化能力、預防高血壓、減緩肝功能障礙等作用之外，其改善視力、預防眼部疲勞等功效也被很多人所認同。對於女性來說，花青素是幫助防衰老的好幫手，其良好的抗氧化能力，能幫助調節自由基。長期使用電腦或者看書的人更應多攝取。

# 第六章　輕鬆減肥：巧用色彩為你增加減肥荷爾蒙

# 第七章

## 色彩改變生活：色彩心理學是生活大智慧

# 如何利用色彩心理學進行家居裝修

孩子的住房，永遠都是我們最應該注意的問題

寶寶出生一個多月以後就能看清基本物體的形狀了，兩到三個月就對色彩有一定感知度，但是要識別色彩的原色就需要半年左右的時間了。小嬰兒喜歡黃色、白色和粉紅色等視覺柔和的顏色，而且要顏色豐富，因為色彩感是憑後天培養出來的。

而到了一定年齡的孩子，房間建議以藍色系為主，藍色能夠讓孩子提升注意力。但是藍色容易造成寒冷的感覺，所以要注意藍色在房間裡的比例。相關專家建議：房間整體百分之七十用米色等柔和色調，剩餘部分用藍色做輔助。

## 臥室是讓我們心情愉悅的私密空間

這裡有個非常有意思的概念和大家分享：我們黃種人皮膚的光反射率是百分之五十左右，如果選擇的色彩同樣在這個比例點，會讓人感覺非常舒適。比如：淡褐色、芥末色、實木顏色、小麥的顏色，都是使人放鬆的色彩。這些顏色的光反射率同樣是百分之五十左右。

個人非常推崇日式的傳統布局房間以及歐式風格的淡暖色系房間。未必只是臥

室，主要活動的房間都可以進行這類選擇。在這樣的房間裡，看著窗外四季變化的景色，是很愉悅的享受。

現在的裝修友多偏向歐美風格：簡約大方。臥室建議選擇讓人精神放鬆的藍色或淡藍色，但是面積最大的牆壁一定要選擇最淡的色彩！這絕對是真理！

照明的話建議使用白熾燈，因為日光燈會影響人體中一種促進睡眠的激素的分泌。

## 用色彩帶給妻子視覺及精神上的放鬆

有的男人抱怨自己的妻子總是心情憂鬱、過度神經質，因此想離婚。我奉勸這樣的丈夫：別急著換妻子，試著改變家裡的顏色。

這句話絕對是色彩心理學生活實用最典型的示例。其實對於我們來說，每日生活在色彩裡，卻不為所動，這是一種很不可取的麻木。

房間整體基調要明亮，讓妻子心情開朗。但是如果家裡已經很亮，妻子還有點鬱鬱寡歡的話，可能是過於偏重暖色調而使得妻子無法安睡。整體明亮，柔和舒適，點綴一些綠色植物，讓她心情舒暢。當然了，更重要的是理解妻子的辛苦，尋找合理的溝通機制，什麼顏色都比不上愛情的力量。懂一點色彩心理學是幫助大家更有效地溝

通和解決問題。

下面再一一舉出幾個和妻子息息相關的應用示例：

廚房：燈光盡量還原本色，建議使用日光燈，這樣食物顏色不會很奇怪。廚房不適合色彩過於多元，會使人感到厭煩。建議使用淺色，其中又以淺杏色等淡暖色為主。可以幫妻子買一條橙色的圍裙，這不僅可以增加食慾，還能加快人的工作效率

浴室：放鬆身心的地方。不建議使用過多的冷色，因為大家在裡面多是不穿衣服的情況，冷色調的搭配讓人感到寒冷。來一點綠色的點綴，就會改善很多。

把色彩心理學應用到實際生活當中，用正確的方式裝飾家居，注重細節對心情的影響，用顏色改變生活。生活需要藝術的陪伴才能倍添樂趣，創意家居確實能為你的家增色不少。

# 做錯事，讓灰色充分展現你的誠意

如果是自己做錯了，該怎麼道歉呢？

無論是全球五百強的天才經理人，還是那些白手起家、取得重大成功的企業家，迄今為止，沒犯過一次錯的人大概一個也沒有。唯一不同的是這些人在失敗以後，善

後工作做得很好，他們能從失敗中吸取教訓，取得最後的成功。

在這裡，我們要談的是出錯之後的第一步：即「道歉」的時候，借用什麼樣的顏色能更好地傳達反省和道歉的心情。

稍不小心就可能導致重大的失誤，這在商務活動中是非常殘酷的一件事情，無意中的一點疏忽甚至可能出現致命的傷害。

但是透過有效的道歉，也有可能力挽狂瀾，出現起死回生的局面。帶著誠意的道歉和認真謙和的態度，會增加你的可靠度，提升你的個人風度，說不定正在氣頭上的對方或客戶會給你比以往更高的評價呢！

灰色之所以適用於向對方傳達反省心情的場合，是因為灰色具有壓制個性的一面，讓對方感覺你處在一個很被動的位置。不用你張口說話，就幫你傳達了你想要表達的「確實如你所說」這樣的心情和感覺。

最好從「灰色」當中選取明度較高、顏色較淺的珍珠灰或是銀灰色等。這些顏色更能給對方一種弱不禁風的感覺，讓人不自覺心生憐憫。你只要穿著這種色調的衣服，再深深一鞠躬說聲「萬分抱歉」，就能有很好的效果。想要激發別人的同情心，首選灰色。

親自搭配一下吧！

西裝：灰色

領帶：灰色（最好是比西裝淡一點的顏色，比如珍珠灰或是銀鼠色）

襯衫：白色

皮鞋：黑色

如果沒有灰色的領帶和西裝的話，可以換上灰色的襪子或襯衫。

## 藍綠色提升你的可靠度

還有一種情況下你也必須要表示道歉，可能這件事並非單純因為你的過失和失敗造成的，原因或許是你所在的單位，或是下屬的出錯和工作失誤造成的，再或者是生產的產品出現問題或故障引起的。雖然你沒有直接犯錯，但仍必須為此結果而道歉。

在商務場合中，這樣的情況更多一些。

不管做什麼樣的工作，面對自己沒錯卻又不得不低頭認錯的情況，心裡一定很痛苦。

「為什麼非要我來道歉不可！」心裡一旦這麼想了，很可能就只是走個形式地說一

句道歉的話，也很容易就被對方看穿了。

「那是什麼態度啊，厚顏無恥！」對方很可能會因此更加怒火中燒，最後結果變得更糟。

在這時候，首要的任務就是先讓自己平靜下來，然後再選用「藍綠色」讓對方也平靜一下。藍綠色有很多種，這種情況下最好選擇視覺上較柔和、誠摯的青竹色或是淺藍色。這種顏色可以緩和因對方的責備而帶給你的壓力。

不管怎麼說，雖然很不合理，卻又不得不冷靜對待，越是這樣的場合，就越需要壓制自己的情感，盡可能展示出你的誠實。

「看得出來，這個人真的打從心底反省了啊！」

「這麼有誠意道歉的人，大概不是什麼壞人吧？」

「他好像並沒有什麼惡意呢！」

親自搭配一下吧！

襯衫：白色

領帶：藍綠色

西裝：灰色

## 大吉大利滿天紅

### 紅色的象徵

紅光是最引人注目的色彩，具有強烈的感染力，它是火的顏色、血的顏色。紅色在華人心目中是喜慶、成功、興旺發達、吉祥如意、革命、受到寵信的象徵。它是漢語中褒義色彩最強的一種顏色詞。但另一方面又象徵衝動、恐懼、憤怒、警覺、危險。

### 紅色與人的性格

紅色讓人產生權力和控制的欲望。生意場上人們喜歡穿紅色，認為是權力的象徵。喜歡紅色的人給人一種精力充沛、十分活躍的感覺，而且很喜歡戶外活動和一些團體活動。他們通常熱情洋溢、精力充沛，又很會賺錢。他們在一種真正的紅色時尚

皮鞋：黑色

如果沒有藍綠色的領帶，可以隨身攜帶一條藍綠色的手帕或圍巾。

如果沒有灰色的領帶和西裝的話，可以換上灰色的襪子或襯衫。

中顯得非常性感，魅力十足，總是眾人注意的焦點，這是由他們的性格決定的。在工作及戀愛上均會全心投入，且占有欲極強，凡事下定決心後不易放棄，再大的困難也無法挫敗他們。

喜歡紅色的人是情緒型的人，他們在你面前可能會突然像活火山一樣爆發，又很快平靜。雖然他們專注的時候對自己的決定很堅定，但是他們通常不會花足夠的時間去關注某一件事。當他們激動時，會隨時隨地發洩他們的憤怒、暴力、仇恨和叛逆。喜歡紅色的人不會是一個好的領導人；然而，如果這類人遇到合適的主管，他們會是很好的執行者。他們只想怎麼按要求完成任務，從來不會計較代價是什麼。這種顏色對那些患有高血壓和焦慮症的病人不合適。

## 生活中的紅色應用

紅色可以促進血液流通，加速心跳和呼吸，加快新陳代謝，還可以刺激和興奮神經系統，增加腎上腺素分泌和血液循環，增進食慾。紅色光刺激眼睛，容易造成視覺疲勞，嚴重的時候還會對人造成難以忍受的精神折磨。由於紅色容易引起注意，所以在工業安全用色中被廣泛運用，這種顏色已經衍生出公認的警告危險之意，紅色即是警告、危險、禁止、防火的指定色。除了這些指定的意義之外，紅色有較好的明視效

# 悲哀而又純潔的白色天使

## 白色的象徵

華人文化中的白色是一個禁忌色，它被視為枯竭、無血色、無生命，象徵死亡、凶兆、卑賤、清貧。由於政治因素的影響，白色又象徵腐朽、反動、落後，如「白色恐怖」；白色也象徵失敗、愚蠢、無利可得，如在戰爭中「打白旗」表示失敗投降；它還象徵奸邪、陰險，如「白臉」梟雄；它也象徵知識淺薄、沒有功名，如稱平民百姓為「白丁」、「白衣」，把缺乏鍛鍊、閱歷不深的文人稱作「白面書生」等。漢民族文化中，白色與死亡、喪事相聯繫，如：「紅白喜事」中的「白」指喪事，表示哀悼。

但是，白色也有潔白無瑕、純潔的意思。作為非彩色的極色，白色和黑色一樣，與所有的色彩構成明快的對比調和關係；與黑色調配，構成簡潔明確、樸素有力的效果，給人一種重量感和穩定感，有很好的視覺傳達能力。

果，也被用來傳達有活力、積極、熱誠、溫暖、前進等涵義的企業形象與精神。

## 白色與人的性格

白色有著美好的象徵，喜歡白色的人帶著好奇觀察周圍的人，他們也很容易與周圍融為一體。他們的個性實在、責任感強，做事努力又認真負責，所以深受他人信賴。偏愛白色的人不喜歡情感外露，不愛好表現，看待事物會探索其內在本質，而不是單看光輝璀璨的外表。當然，如果過分喜歡白色，會造成被動，可能變得無生氣、過於敏感和憂鬱。喜歡白色的人無論做什麼，總是帶著一種聖潔的生活態度，不愛弄虛作假，雖然喜歡白色的人看上去很害羞，但實際上他們是非常活潑外向的。

## 生活中白色的應用

白色對心臟、精神、神經和情緒能夠產生很好的安撫作用，也有助於培養活力和獲得支持性的情感。在商業設計中，白色代表著科技、高級，但是商業設計中往往會在純白中混合一些其他色彩，如乳白、象牙白、米白、蘋果白等，這是因為純白色會帶給別人嚴峻、寒冷的感覺。在生活用品、服飾用色上，白色是永遠流行的主要色彩，可以和任何顏色搭配。

# 美麗的綠色和醜陋的綠色

綠色是百分之十二的男性和女性喜歡的顏色，但也有許多人不喜歡綠色：百分之十的男性和百分之八的女性把綠色列為最不喜歡的顏色。

綠色是混合色中最獨立的顏色。紫色常常讓人想起它的起源色紅色和藍色，和紫色不同，人們看見綠色幾乎不會聯想到它產生於黃色和藍色。因此，畫出一種黃色和藍色比例相同的、協調的綠色並非易事。

同樣困難的是為「典型的綠色」下定義。喜愛綠色的人認為典型的綠色比較有光澤，而不喜歡綠色的人覺得典型的綠色晦暗無光。如果給喜愛綠色的人和不喜愛綠色的人看二十種不同的綠色色調，並問他們哪種是典型的綠色，他們所選擇顏色的色譜比選擇典型紅色或典型藍色的色譜要大得多。

不同概念的綠色色調是否「正確」，需要透過列在第二位和第三位的色彩來定義。比如列在第二位的是藍色，則此組合為藍綠色。一種綠色為淺綠還是深綠，要看列在一起的是白色還是黑色。綠色不僅僅是一種在象徵性上變化多端的顏色，它在日光和人造光線之間的變化也比其他顏色要劇烈得多。

# 1、大自然

綠色是植物。綠色可以賦予各種概念與大自然相關的意義。人們形容森林為「綠色的肺」，危險的原始森林為「綠色的地獄」；在郊區「綠色的孤獨」中等待著「綠色的寡婦」；一個愛好園藝的人有一個「綠色的大拇指」。

「綠色」作為獨立的概念展示了文明的角度，只有都市人才需要「走進綠色」的大自然，只有在城市中才有「綠色機器」進行「綠化」，由「綠地辦公室」來管理。高爾夫球場的「綠色」同樣是一種人造的天然設施。「綠色團體」產生於一種高度工業化的文明中，此時對自然的破壞已經成為人們關注的話題。

許多概念之所以容易記住，就是因為替文化、文明之類的概念冠以「綠色」的稱號。類似於「黑色魔術」的「綠色魔術」，可以理解為大自然所發生的奇蹟。「綠色化妝品」則暗示其有效物質產自天然。其他還有「綠色化學」這樣的詞語。

綠色是生命的象徵色，其象徵意義來自於植物生長的經驗。綠色是枯萎、乾癟、壞死的反義詞。

作為生命色彩的綠色是女性的象徵。在現代，綠色與女性的聯繫已幾乎被忘卻了，但在古代中國依然保留著這種觀念，各種色彩被劃歸為代表女性的「陰」或代表

男性的「陽」，此歸類方法牢牢地固定於哲學、宗教的思想中。綠色即「陰」。在臺灣，綠色也是長壽和慈善的象徵色。這兩個詞在基督教的思想裡息息相關：慈善是新生命的開始。在中世紀的藝術創作中，扮演生命化身的神明常常穿著綠衣，它是施洗約翰的色彩。

## 2、春天及生意興隆

發芽，抽枝，變綠，綠色是春天的顏色，春天意味著萬物生長，綠色的意義轉換為繁榮的象徵色。古語中曾說：「目前是羅馬最綠的時候。」這句話並非代表羅馬正是春天，而是表示羅馬目前處在經濟和文化的繁榮中。「做綠色的事情」在古老的埃及意味著做好的事情、產生好的後果。綠色是神歐西里斯的顏色，他是古埃及掌管土地肥沃的神。他的皮膚是綠色的，他的另一個名字是「偉大的綠色之神」。

## 3、處於萌芽階段的愛情的色彩

在中世紀的愛情詩（Minnesang）中，綠色是象徵處於萌芽階段的愛情的色彩，因為感情也會發展、生長。米訥（Minne）小姐——中世紀愛情的化身，穿一件綠裙子。

226

過去人們用「綠色女孩」來稱呼年輕的未婚女性。還有一個顯而易見的現象：穿綠色服裝的人當中，穿淺綠的一定是到了適婚年齡而未婚的女孩子──處在伊斯蘭教統治之下的基督教民族，例如中世紀早期的西班牙以及後來的巴爾幹半島，不允許穿綠色服裝。可以理解：一個將一種顏色奉為神聖的民族，絕不可能允許一個被統治的民族在日常生活中踐踏這種顏色。

「小姑娘，快，快，快到我綠色的這邊來，我如此地想擁有妳，我痛苦地愛著妳……」這是弗里德里希·西爾歇爾（Friedrich Silcher）於西元一八三六年寫的歌曲，屬於每個老先生合唱隊的保留曲目。但是幾乎沒人知道，「綠色的這邊」指左邊心臟所在的地方，坐在左邊就意味著更貼近心臟。有同樣含義的是「不給予某人綠色」的俗語，意思是人們不喜歡此人。

羅馬人認為綠色是維納斯的顏色。維納斯是掌管愛情、花園和蔬菜的女神。

# 4、綠色是希望

為了檢驗「綠色象徵希望」僅僅是一句無意義的套話還是有意識的色彩歸類，可以研究一下「信心」的色彩分布。希望和信心是兩個非常相近的概念，他們各自的色彩也非常接近。

綠色象徵希望的說法之所以存在，是因為它與春天的經驗接近。語言上的類似之處也說明了這一點：希望在萌芽，種子在春天發芽。春天意味著一段匱乏時期過後的修復，而希望也是一種從匱乏時期中解脫出去的感覺。諺語道：「日子越是荒蕪，希望越加綠意盎然。」過去，當人們懷有希望的時候，便會說：「我的心綠起來了。」

修復在宗教意義上表示從罪惡中解脫，意味著復活。因此在許多過往的繪畫中，十字架上的耶穌基督被畫為綠色。綠色星期四原先是懺悔及齋戒日的最後一天：懺悔過的人，才可以從罪惡中解脫出來，再次變成綠色。按照古老的習俗，人們在綠色星期四這一天吃蔬菜，大多為菠菜。

## 5、聖靈的色彩

白色、紅色、紫色和綠色在西元一五七○年被教宗庇護五世確定為禮拜的色彩。綠色是最簡單同時也是最基本的色彩。綠色是普通禮拜日的顏色，也就是說，此禮拜日不是特殊的節日，在這一天不舉辦任何紀念神靈的活動。在這個普通的禮拜日，祭壇和布道壇都用綠色的檯布裝飾，神職人員穿綠色的長袍。不過牧師的衣服有時繡滿了金銀線，使綠色的底色看起來像陪襯似的。

紅色、藍色、綠色是三位一體的顏色。紅色是聖父的顏色，藍色為聖子的顏色，

228

綠色是聖靈的顏色。如果在一幅畫中除了聖父、耶穌基督和聖靈之外還有瑪利亞，則基督教的象徵色按等級分配為：瑪利亞穿藍色，不過不是珍貴的天青石藍，而是深藍色；耶穌基督穿紅色；聖父穿普紫色的披風。聖靈化身為白色的鴿子，顯現在綠色的背景下。

聖靈是挑選出來的耶穌門徒，因此，綠色成為耶穌使徒的色彩。主教認為自己是耶穌使徒的繼承人，所以他們的徽章符號是一頂綠色的帽子。此帽子令人想起耶穌使徒四處漫遊的故事，綠色則使人想起傳播基督教的使命。

## 6、酸澀的新鮮

綠色給人的感覺是新鮮，但綠色標誌新鮮這個規則依賴於產品的特性，譬如一塊綠色手帕看起來不如紅色的「新鮮」，綠色的麵包甚至會引起反面的聯想。產生決定作用的是透過經驗學到的意義。

綠色與新鮮最密切的聯繫展現在飲料上。我們知道，有些綠色飲料就是用藥草配製的，這時候新鮮是與酸澀聯繫在一起的。

「綠色」和「新鮮」之間的關聯也展現在語言上。「新鮮」對立於儲藏、烹製、燻製、乾燥。「綠色木頭」是仍然潮溼的木頭；「綠色丸子」用生馬鈴薯製成；「綠色

「婚禮」指結婚日，在這一天婚姻仍然是「新鮮」的。

## 7、健康的綠色產品

健康是綠色的，因為綠色與蔬菜同義。如在「綠色市場」上售賣「綠色產品」，「綠色菜餚」是烹製過的蔬菜，「湯中的綠色」指做湯的蔬菜。與其他食品聯繫在一起時，「綠色」附屬於蔬菜和草本植物：「綠色麵條」、「綠色雞蛋」、「綠色調味汁」。

## 8、不成熟與青春

自然界成熟的過程可以經歷許多色彩層次的變化：從綠變黃到變紅，如櫻桃；從綠色變為褐色的堅果；一個綠色的蓓蕾可以長成任何一種顏色的花朵。但是，沒有任何一種植物、一種花的生長過程以相反的色彩順序進行──不成熟的階段總是綠色的。

這個經驗如此普遍，它的意義也轉移到了其他的領域。如：綠色是青春的色彩；綠變紅直到藍和黑，如李子和歐洲藍莓；從綠色變為褐色的堅果；一個綠色的蓓蕾可以長成任何一種顏色的花朵。

一位「綠色的年輕人」是形容像綠色的果實和未發酵的綠色葡萄酒一樣觀點尚未成熟的青年，他的「耳背還是綠色的」；「綠色鳥嘴」這個詞說的是幼鳥嘴邊發綠的皮膚。

英國人所說的「greenhorn（新手）」也有相似的意義，它的本意指年輕雄獸角旁的

綠色皮膚。

對於萌芽狀態的愛情，弗里德里希‧席勒曾寫道：「我們的相識尚在綠色階段。」

## 9、毒藥的顏色

綠色是有毒及變質的顏色。它的這個消極的含義讓人感到意外，因為綠色也是代表健康的色彩。綠色和黃色既是毒藥的主色調也是食品的主色調。這裡我們發現，一個單一的語言習慣甚至可以確定一種色彩的效果。「像毒藥般的綠色」是一個固定的用法，雖然紅色象徵危險，但沒人說「像毒藥般的紅色」。雖然我們幾乎不吃藍色的食品，也幾乎找不到令人作嘔的藍色麵條或藍色的攪奶油，但沒人說「像毒藥般的藍色」。

綠色在繪畫色彩中是毒藥的顏色。古人知道的最漂亮的綠色是一種祖母綠，用於繪畫時它也叫什文福綠和法國綠。這種綠色是將綠銅的碎屑泡在砷溶液中產生的。綠銅屑有毒，而砷是毒性最強的毒藥之一。幾乎所有的綠色漆、油彩、水彩和印染紡織品的綠色強力染料均含有綠銅屑和砷。生產和加工這些綠色染料會危害健康，而且它們在加工後仍然有毒，皮膚接觸這些染料時毒性會釋放出來；地面潮溼時，砷也會變

231

成氣體蒸發出來。

綠色是拿破崙喜愛的顏色，它卻為他帶來了厄運。拿破崙在流放地聖赫勒拿島上的房間是用綠色壁紙裱糊的。幾年前法國科學家對拿破崙屍體的殘存物質進行了化驗分析，以弄清楚他五十二歲死亡是否確屬自然死亡。研究結果發現，他的頭髮和指甲中含有大量的砷。不過拿破崙並不是被他的衛兵毒死的。在聖赫勒拿島潮溼的氣候下，毒藥從牆紙中、家具的材料中和綠色的皮革中釋放出來，因此拿破崙死於慢性砷中毒。直到本世紀，綠色染料仍然是一種有毒的染料。

綠色還可以產生螢光，這種發光充滿了神祕色彩。綠色的液體在煉丹術士的教科書中有著舉足輕重的作用。據說用「綠獅」和「綠龍」可以煉出金子。所謂的「綠獅」和「綠龍」是綠黃色的氯氣溶液，極富侵蝕性，它們可以從礦沙中析出金子，或者將金子整個熔化。

## 10、歐洲的綠色魔鬼

一件「綠上衣」說的是一個獵人，「此綠上衣」指魔鬼。魔鬼被表現為有罪惡靈魂的獵人是個古老的題材，但魔鬼穿獵裝以人的形象出現是自浪漫主義思潮產生後才發生的變化。中世紀時期，人們還將魔鬼畫成一個由蛇和龍組成的怪物。

一條龍是什麼顏色的？每個歐洲人都會自然而然地回答：「綠色。」雖然沒有人見過龍。在此便產生了文化上的分歧：中國人可以把龍想像成許多種顏色，而伊斯蘭教徒不可能把邪惡和綠色聯繫在一起。

在我們的想像中，所有的魔怪都有綠色的眼睛。魔鬼大多是綠色和黃色的，即有毒物質的顏色，或者完全是綠色和黑色的。黑色可以使和它相組合的色彩的象徵意義轉向反面，綠色本來是生命的顏色，一旦和黑色組合在一起，就變為代表破壞的色彩。

## 11、綠色裙子——或簡單或誇張

用樺樹、橙木和蘋果樹的新鮮樹葉可以把布料染成綠色，這些樹的樹皮也有相同的作用。除此之外，許多植物都能用於綠色印染，如歐蓍草、歐石南草、青苔、蕨類植物、地衣。印染方法很簡單：先將羊毛泡在明礬溶液中，使之容易著色，然後再把它放在植物染色液中浸泡幾個小時，必要時可浸泡幾天。

這種染料無毒，但是植物染成的綠色或太淺或呈灰綠色，而且洗滌後經日光晾曬很快就會褪色。品質上乘的綠色要求經過二次印染：先用木犀草——一種染黃的植物上色，然後再用菘藍或靛藍複染一次。綠色印染的布料經濟實用——綠色在過

去不是高貴的顏色。

綠色常見於普通的服裝，在節日盛裝中從未占過重要位置。這不僅因為綠色廉價，還有另外一個原因：晚上在蠟燭的光線裡，所有綠色的布料均顯得醜陋而帶有褐色。

西元一八六三年，化學家歐根・盧基烏斯（Eugen Lucius）發明了一種綠色染料，他完全按照時代的精神以這種染料的化學結構來稱呼它：乙醛綠。他與另兩個合夥人一起建立了邁斯特、盧修斯與布呂寧公司，用於銷售乙醛綠。他們在市場上的機遇很糟糕：當時對綠色染料沒有太大需求，綠色服裝乏人問津。儘管如此，盧修斯和他的合夥人說服了里昂的一家絲染坊，雙方達成協議：染坊有義務在一年內全部收購另一方所生產的乙醛綠，而此染料的生產方有義務只將貨發給里昂的這家染坊。

里昂的這家絲染坊與巴黎宮廷、皇后歐珍妮（Eugenie）——拿破崙三世的夫人保持著良好關係。歐珍妮在當時被譽為世界上最漂亮的女子，她的優雅無人能比。有一天晚上皇后身穿一件乙醛綠印染的絲質禮服去巴黎歌劇院看戲，這件綠色禮服在煤氣燈的照耀下閃著不可思議的光芒，從而使乙醛綠在時尚界一舉成名。邁斯特、盧修斯與布呂寧公司後來成為赫斯特染料廠。

繼此成果後，化學工業又為市場帶去了許多種綠色染料，在乙醛綠之後上市的有碘綠、甲基綠、苦杏仁油綠——每一種均含有劇毒。

一件綠色服裝的效果不僅依賴於色彩上的細微差別，相對於其他色彩，它更多地依賴於印染的材料。在無光澤的布料上綠色顯得極其廉價，也很平庸。但在閃光布料上綠色的效果特別引人注目——與其形容為優雅，不如說是奇特更為合適。吹毛求疵地說：綠色在白天看起來普通，晚上也很普通。

## 12、產生鎮靜作用的中間位置

紅色顯得接近，藍色看起來遙遠，綠色位於中間。

綠色是紅色的互補色，但在我們的感覺裡和顏色的象徵意義中，藍色是紅色的對立點。紅藍色的對立性展現在許多方面，而且總是綠色介於中間。紅色熱，藍色冷，綠色溫度適宜；紅色乾，藍色溼，綠色潮；紅色積極，藍色消極，綠色使人鎮靜、不疲乏。綠色屬於中性，介於物質的紅色和精神的藍色之間。

極端令人興奮，隱藏著危險。綠色以完全的中立介於所有的極端之間，具有鎮靜和保障的效果。

歌德就綠色的鎮靜效果曾這樣說過：「人們不可能也不願意自己所處的空間過於

寬大，因此對於那些自己需要長時間停留的房間，人們選擇綠色的壁紙。」

綠色在其象徵意義中是中性的色彩，決定其效果的是它的組合色彩。綠、藍、白是所有具包容性的正面特徵的色調，如樂於助人、堅持、寬容等品德。

與黑色、黃色及紫色組合在一起時，綠色具有消極的意義，但綠色本身處於好與壞中間的位置。

## 13、在綠色桌子旁

所謂在「綠色桌子」旁做決定是一種貶義的形容，表示所做的計畫脫離實際。這種計畫或許含有遊戲的意思在裡面。在十九世紀末二十世紀初，賭桌還是每個中產階級家庭必備的設施。人們坐在這些桌子旁一起打牌和賭博，桌上鋪著綠色的毯子。這種廉價又耐髒的毯子是彌補桌面不平滑的理想用品，它之所以為綠色，是因為綠色可使眼睛感覺舒適，還能為紙牌與色子提供一個良好的對比度，而且綠色是人們喜歡用於居室的色彩。大撞球桌和輪盤賭桌使用綠色桌面的傳統一直不曾削弱過。

綠色的作用不僅在於遊戲時讓眼睛感覺舒適，在事務所、講課大廳、圖書館裡都鋪著綠色的桌面。華貴的地方配以綠色皮革，廉價的場所配以毯子或漆皮，這就是官僚機構的「綠色桌子」：只在「綠色桌子」旁做計畫，意味著從不離開辦公室，也就

永遠看不到事實真相。

## 14、功能性的綠色

交通號誌燈在當代生活中發揮著重要的作用，因而它的色彩象徵意義也被普遍化，並套用於其他領域。比如在建築物裡的綠色標示牌是可以自由通行的說明；一切亮有綠色號誌燈的緊急出口都必須保持通暢；所有的救護通道都以綠底白箭頭標示；通常情況下，所有的救護標誌均為四方形，綠底加白色符號。

交通號誌燈的象徵意義也被借用到日常用語中：為某人開「綠燈」的意思是為此人的計畫放行，擁有「綠浪」的人會取得一個又一個的成就。

「標準綠色」是一種深綠，它是人眼長時間注視時感覺最舒適的色彩，因此它是黑板的標準顏色。大多數的機器都漆成標準綠色，統一的色彩可以保證機器備件和新購置的設備在視覺上與原有的機器相匹配。

葡萄酒瓶大多是綠色的，原因很簡單：綠瓶子是最便宜的玻璃品種。褐色玻璃的避光效果更好，因而藥瓶按規定為褐色。

出於功能上的原因，手術服也是綠色的，除了對外科醫生的眼睛產生鎮靜作用以外，綠色手術服的優點還在於可以使血液的顏色顯得深而不過於刺眼。不過這種手術

服的綠色越來越多地被一種有光澤的藍色所代替。從今天的美學角度來看，這種藍色更漂亮，它和綠色一樣給人舒服的感覺。

## 15、創造性的綠色

住宅領域中創造性的著色：

撞球桌的傳統顏色為綠色。過去綠色是居室和沙龍最受歡迎的色彩，與之相匹配的是綠色的賭桌。今天幾乎沒人再用綠色來裝飾居室的牆壁，有些住宅的裝修風格既現代又講究，即使需要在房間裡放一張撞球桌，它也得與整個房子的色調相匹配。那為什麼撞球球桌不可以鋪白色、灰色或藍色的毯子呢？

反過來，以前不是綠色的物體也可以讓它成為綠色，綠色的壁紙已不再是人們的寵兒，但是綠色植物還是受人歡迎的。住宅中的棕櫚樹下要是放一台綠色的鋼琴，應該也會有不錯的效果。

對於一種自然的建築風格，綠色的磚瓦可以是很好的選擇。

時尚領域中創造性的著色：

實用但平庸的綠色粗呢大衣一旦換上不同的色彩，就會找到新的買主。毛皮製造商已經懂得使用超越常規的色彩，使毛皮給人煥然一新的感覺。一件綠色的兔毛大衣

比藍色的標準貂皮更為出色。

綠色指甲油是人們在狂歡節期間喜愛的裝飾品。在距離皮膚如此近的地方使用這種越出常規的色彩，恐怕極少有人會認為它漂亮，所以除了狂歡節外，幾乎沒有一個女性塗深綠色的指甲油。與此相反，綠色和藍色的睫毛膏卻被人們接受為日常生活中的時尚。如果與眼睛的顏色相配，不自然的睫毛膏也會有自然的效果。

產品設計領域中創造性的著色：

以前的腳踏車輪胎只能是黑色，現在也不乏綠色、黃色、紅色、藍色的輪胎。同樣，汽車輪胎也可以是綠色的，只要與車身噴漆的顏色相配。

昂貴的葡萄酒可以用深紅色的瓶子取代廉價的綠色瓶子。

過去可能沒人喜歡吃綠色餅乾，但隨著人們健康理念的更新，綠色的蔬菜餅乾也找到了市場。

廣告領域中創造性的著色：

替廣告中的動物換個花樣也未嘗不可，比如一隻紫色的烏龜或一條紫色的蛇。一株「四葉草」從標準的綠色變為天藍色，也不應該影響它帶給人們的幸運。

藝術領域中創造性的著色：

239

## 生活中絕對的黑色智慧

黑天鵝絨是世界上最深的黑色。宇宙中還有更深的黑色——「絕對的黑色」。絕對的黑色用物理學解釋就是不發光物體的顏色，不發光物體吸收了所有的光線。

一個常見的問題是：黑色究竟是不是一種顏色？這個問題只具有理論上的價值，因為毫無疑問，我們所看到的黑色是一種獨立的顏色，而且與黑色相關的象徵意義是其他任何一種顏色都無法替代的。對這種理論性問題的理論性答案是：黑色是一種非彩色的顏色。

「黑暗」和「骯髒」都是對黑色的自然聯想。在象徵意義中，黑色是代表醜惡與否定的色彩，黑色能夠使其他任何顏色正面的象徵意義轉向對立面。儘管如此，仍有百分之八的被調查者選擇黑色為自己最喜愛的顏色，大多數十幾歲的年輕人認為黑色很棒；另一方面，有百分之九的女性和百分之七的男性把黑色列為他們不喜歡的顏色。

即使在為孩子們準備的童話世界裡，我們所能看見的也只是諸多的陳規俗套：所有的水怪都是綠色的、從來就沒出現過金魚變成的水怪、為什麼外星人壓根就該是綠色的……？

# 1、哀悼的顏色

古以色列人在葬禮中把灰撒到自己頭上，他們深色的、像袋子一樣的喪袍叫「sak」──為此有一句話「在袋子與灰中行走」。任何地方都將忽略外表視為悲傷的標誌，這意味著不穿色彩鮮豔的衣服，放棄刻意的裝飾──古代的某些文化習俗要求人們剃短頭髮和刮鬍子；在另外一些文化中，表達哀傷的方式為留長髮和長指甲。在不同風俗的背後隱藏的是同樣的想法：對死者的悲哀使人忘記了自身生命的存在。

在基督教的色彩象徵意義中，代表死亡的顏色發生著變化：黑色是為塵世間死亡而悲哀的顏色，灰色代表上帝最後的審判，白色是復活的顏色。因此喪服是黑色的，而死者的衣服是白色的，因為要讓他們復活。

對於所謂白色人種來說，白色是理想的色彩，代表喜悅的色彩。對於其他膚色的人來說，白色自然不是完美的象徵，對他們而言，白色也是悲哀的顏色。白色在此處的意義不再是一種色彩，而意味著一切顏色的缺失。白色的喪服是不染色的衣服，像黑色喪服一樣顯示著對自身虛榮的放棄。上個世紀的女王穿白色的喪服，以示與普通喪服的區別。維多利亞女王穿紫色的喪服，這是古代統治者的色彩。

對於黑色象徵著肥沃多產的民族來說，喪服的顏色主要為白色，與黑色的肥沃多

產對立的是白色的死亡。

喪服的顏色為黑色還是白色，宗教思想對此自然產生決定性作用。關鍵的問題是：從宗教的意義上來看，是在死亡之前擁有有價值的一生，還是等到「來世」完成生命的意義。早期的基督教徒將希望完全寄託於天堂，他們在葬禮上穿白色的衣服，因為死亡於他們是復活的節日。古埃及的喪服是黃色的，因為黃色象徵永恆的燈光。佛教也與此相類似，它把塵世的存在解釋為通往圓滿道路上多個時間間隔中的一個，黑色作為黑暗的象徵，不是適合喪服的顏色。

隨著越來越多宗教思想的消亡，人們越來越為人世間的死亡哀傷，因此黑色越來越廣泛地成為世界上喪服的顏色。

## 2、對彩色的否定——正如從愛情中產生仇恨一樣

紅色象徵愛情，紅色和黑色卻代表仇恨；橙色、黃色是合群的色調，黃色和黑色在一起卻代表自私、撒謊；藍色與粉紅色及白色組合在一起是和諧的色調，藍色和黑色組合在一起則是堅硬的色調；芳香的褐色與黑色組合在一起就變為腐爛的褐色。

只要與黑色組合在一起，每一種彩色的象徵意義均會轉向它的對立面。

## 3、負面的情感

在《伊利亞德》中關於阿加曼農有這樣的描述：「他黑色的心裡充滿著強烈的怒火。」「黑色的目光（black look）」在英國指邪惡的、惡狠狠的目光。

別人害怕時卻發笑，把犯罪、生病、死亡當成有趣的事，屬於「黑色幽默」。

灰色是憂鬱的顏色，它與黑色結合在一起象徵著針對自身多於針對他人的負面情感。

黑色與具有進攻性特點的黃色結合在一起，象徵針對他人的負面情感。

## 4、骯髒和卑鄙的色彩

「黑衣領」指髒衣領，同理的還有黑腳、黑手、黑耳朵。有些人嫉妒他人的任何事情，甚至於別人「指甲下面的黑色汙垢」。

「黑色」在語言上與拉丁文的「sordidtls」相近，它的意思是骯髒、卑劣、無恥。

德語裡黑色的意義經過轉化與惡意等同。某人使別人「變黑」，即此人在說別人的壞話。「blackmail」從字面直譯為「黑色的信」，在英語中的意思為「敲詐勒索」。

「blackguard」並非指黑色的哨衛，而是指流氓。

隱晦的拒絕在英國和美國均用一顆黑色的球表示，即「blackball」。如果某人想

## 5、不幸的色彩

「黑色的彼德」是一種紙牌遊戲。它的規則與「抽鬼牌」相似：有一張牌是多餘的，即黑色的彼德；遊戲結束時拿到這張牌的人就是輸家。關於「黑色的彼德」還有一句諺語：「把黑色的彼德加在某人身上」，意思是把失敗、過失推在此人身上。

光滑的冰層同樣給人帶來不幸，在英語中被稱為「黑冰」（black ice）。

對於迷信的人來說，唯一能帶來幸運的黑色形象是掃煙囪的工人。這個說法是十九世紀末由掃煙囪的工人自己傳開的。每年年末他們會在結帳時發送年曆，年曆上除了畫有古老的吉祥物——一株三葉草、一個馬蹄鐵、一頭幸運豬以外，還會有一個掃煙囪的工人。就這樣，這個黑色的、讓小孩子害怕的人物成了新年的吉祥物，他一般象徵著一個美好的開端，因此，早上遇見一個掃煙囪的工人是一件幸運的事。

成為某個俱樂部的會員，必須遞交一份申請供俱樂部成員進行祕密表決。每個俱樂部成員往投票箱中投一顆白色或黑色的球：同意接受申請的投白色，不願意接收申請人加入俱樂部的投黑色。一顆唯一的黑球便足以將申請者拒之門外，因此人們懼怕得到「blackball」。

# 6、神職人員的色彩

當第一個基督教教團建立時，修道士的僧服還帶著灰－褐－米色的斑點，用本色的羊毛製成。直到十一世紀左右，教團的色彩才確定為灰色、褐色、黑色，它們都是簡單、廉價的色彩，與基督教的謙恭十分吻合。

對於修道士們來說，似乎在確定教團色彩時應該考慮的不僅僅是明確教團的屬性，僧服也應該更美觀。對於這種虛榮心，美茵茲的大主教於西元九七二年曾予以訓斥：「織工給黑色布料攙雜白色羊毛做出的外衣受到鄙棄，有不少人的服裝用天然的黑色羊毛仍嫌不夠，還要經過人工印染。」印染過的羊毛自然比保持原樣的羊毛昂貴。不只是黑衣修道士要求額外印染他們的僧服，褐衣與灰衣的修道士也是如此。這是一種與簡單的色彩所不相稱的奢侈。儘管這些經印染的僧服的顏色並不引人注目，但它們色彩的一致性與那些未經染色、帶斑點的窮人的衣服形成了鮮明的對比。黑色印染比褐色或灰色的印染昂貴，於是黑色成為修道士團最喜愛的顏色。

# 7、色彩的消失

可以說很突然，在十五世紀中葉，中世紀的色彩消失了，世界變得黯淡無光。

在中世紀早期的服裝規定中，貴族才允許擁有漂亮的色彩，低等階層必須穿深

暗、不純淨的顏色。色彩意味著權力。

但是社會發生了變遷：貴族變得窮困，出現了資產階層。沒有經濟權力也就談不上政治權力，透過經商富裕起來的資產階級不再聽從貴族階層的規定。曾為貴族專用的色彩此時成為合乎資產階級身分的色彩。色彩在這裡意味著財富。

在當時的繪畫作品中，色彩的象徵意義失去了與法律等同的關聯性。以前只需替代表神靈的形象用包含象徵意義的色彩著色即可，而此時資產階級也畫有肖像，與他們相連的是真實的世界。象徵色被現實的色彩替代，而現實看起來是昏暗的。

「黑死病」是人們給予瘟疫的名字，它是上帝對人類的懲罰。當時世界正處於一個發現的時代，世界在人們的眼中變得更廣大莫測，人們的恐懼也隨之增加。從遙遠的國度傳來的有關災難的消息進一步加劇了人們的恐懼，於是有人一再計算著世界沉沒的日期，等待著基督的到來。人們被奉勸須做懺悔，儘早避開世俗的誘惑。虛榮成為此時布道的主題，它是一宗大罪，因為投靠世俗的喜悅意味著背離上帝。沒有任何東西能像服飾那樣清楚地展示人的虛榮心——沒人願意將自己的大罪昭示於人，於是人們皆衣著黑色。

中世紀的色彩永遠地消失了。這是一個深刻的變遷，因為不同的甚至是矛盾的因

246

素在對立面間互相強化。

## 8、個性化的顏色

有彰顯個性欲望的人可以穿黑色。一套黑色的女裝、西裝都顯得與眾不同。黑色賦予尊嚴感，至少是不可親近的感覺。從心理上來說，與黑色服裝最對立的是粉紅色的衣服，這種與皮膚近似的顏色讓人產生無所遮掩和無助的印象。

宗教改革時代的黑色服裝給予一個人的影響集中反映在他的臉上——表現個性的中心。這是一個跨向最現代的個性哲學，跨向現實主義的偉大飛躍，不過它們的目標是同一的，時尚的工具也在重複。存在主義於一九五〇年以雙重的意義成為時尚的哲學：人們的世界觀也透過服裝加以表達——沙特的追隨者身著黑色。歌手朱麗葉·葛蕾柯（Juliette Gréco）用流行的觀點表現現實主義，她以黑色的眼圈、黑色的條紋褲以及高至下巴的黑色圓翻領毛衣而著稱。

作為與眾不同的色彩，黑色服裝在那些希望遠離大眾、遠離適合社會的價值觀的人群中非常流行，小痞子、搖滾、龐克——名字在變化，但黑色一直是受歡迎的顏色。

## 9、沒有風險的優雅

克里斯汀・迪奧（Christian Dior）說過，優雅是由高貴、自然、細緻與簡單構成的混合體。優雅要求放棄豪華，放棄招搖。如果穿黑色服裝，放棄的還有色彩。黑色因而是沒有風險的優雅。

節日盛裝使用黑色造成了黑色為優雅色彩的傳統。這一點在保守的男式時裝中表現得尤其明顯：優雅的西服、晚禮服和燕尾服都是黑色的。

可可・香奈兒（Coco Chanel）於一九三〇年設計出了「黑色短裝」，它代替了長度及地的絲質黑裙。這個時代的女式時裝中產生了一個前所未有的區別：長裙與短裙。用於隆重場合的裙子如結婚禮服、晚禮服仍然保留它們的長度；一切其他的裙子都變短了。「黑色短裝」是一種短裙，至今適用於所有的正規場合。

對於豪華的物品來說，如果放棄色彩，便能將其豪華自然而然地顯露出來。一輛黑色的大型豪華轎車看起來比一輛紅色的同類車有排場，因此黑色也是象徵昂貴的一種色彩。

# 從孩子的畫裡知曉孩子的想法

兒童繪畫十分有趣，若家長細心體會並加以研究，定會發現，看似平淡無奇、隨意而就的繪畫作品，始終在向大人世界傳遞著自己內心深處的祕密。

## 從畫面的表現形式和色彩的運用看兒童性格特徵

健康活潑有良好家庭環境的孩子，他們的書本、文具整潔有序，繪畫作品的畫面大方飽滿、乾淨舒爽；如果畫面皺折髒亂、書本捲曲破裂，孩子往往好動調皮、馬虎大意，家長對其課業情況也懶得看管，家庭關係往往緊張不和諧。對於這種孩子，最好與家長相互溝通、共同管教，以養成良好的行為習慣。

膽小怕事、內向文弱的孩子畫面構圖小，塗擦頻繁，顏色喜用棕褐、深藍等中性偏冷的色調。對這樣的孩子，只要多給他們表現的機會，鼓勵參加各種集體活動，幫助樹立信心，慢慢地他們會走出陰影和自我封閉狀態，逐漸融入同學當中，成為幸福開朗的一員。

若喜用橘紅、橙黃、玫瑰色、果綠和淺藍的兒童，往往家庭幸福和睦，聰明大方，交際廣泛，極有人緣，而且身體健康，對周圍事物充滿熱情和愛心。但這種孩子

## 從「畫風」的改變掌握兒童內心的祕密

如果有的孩子，一改往日習慣而偏用某類色作畫，畫面線條也繁雜紊亂，其內心可能正在經受考驗。此時，老師應給予關心，尋找原因所在，及時幫助度過難關。

有一位學生，平時畫面顏色鮮豔明亮的她，最近的作業卻愛用藍、紫、棕色、墨綠這些深重顏色作畫，孩子也極少發言。經過談話了解到：期中考試未考好，被校方請了家長，而家長在外地出差，不能及時與班導聯絡，加之家教特別嚴格，孩子說害怕挨打。後來經多方「斡旋」，解決了學生的「危機」，也讓她重新轉變了「畫風」。

## 從兒童畫看孩子認識大人的情感回饋

透過兒童畫能否知道孩子對大人們的認識呢？回答是肯定的。

如果你發現自己在孩子們心目中是雙目圓睜、蓄著鬍鬚，表情嚴肅而臉部輪廓有稜有角，所用顏色也不容商量，這時，你該放下架子，與孩子多多親近，否則他們「畫」你不會客氣。

如果畫面上是一個雙目有情、嘴角上揚、面容圓潤光滑，再戴上一副眼鏡，所用

# 從色彩看孩子性格

人們經常遇到這樣的問題：「可依照色彩來判斷孩子的個性嗎？」答案是肯定的。透過色彩心理學，的確可掌握孩子的個性。在重視孩子教育的今日，了解色彩心理的知識，的確是有百利而無一害的。

## 色線，線條的心理意義及孩子的特性

心理學家對一百五十名兩至五歲兒童所作的畫進行為其一年的追蹤調查，所得到的結論是：色彩與線條各有其固定的心理意義。假如兩種具有不同意義的色彩與線條重疊出現在同一畫面上，即表示內心有兩種不同的感情、願望互相糾葛。

顏色也柔和協調，那麼你在孩子心目中是成功的，他們非常愛你，說明你和藹可親和容易接近。

眼睛是心靈的窗戶，而孩子的繪畫更是心靈的一面鏡子，你是什麼形象，在他們的畫中你會得到答案。透過這面鏡子，也可折射出為人父母和為人師表的一些品行，讓你重新審視自己，認識自己，並引以自鑑。

## 喜歡紅色的小孩特性

喜愛紅色者確是個性較低強烈的人，精力充沛。其缺點是個性較衝動且感情較豐富，所以容易引起與異性關係的麻煩事件。

一般來說，小孩子有喜歡紅色的本能。如果由喜愛紅色轉變為喜愛紅棕色，在個性上兼有兩者的優點，且能控制其衝動情緒。

## 喜愛粉紅色的小孩特性

大部分的小女孩都喜歡漂亮的粉紅色。如果您心愛的小女兒喜歡粉紅色的話，表示您的家庭經濟環境在一般水準之上，同時也象徵著雙親愛心的充分表現。在愛心的保護下，這種女孩子多具備「高度審美觀」、「細心體貼」、「優雅」、「柔順」的特質，亦正是吸引人之處。

## 喜歡黃色的小孩特性

喜愛黃色的小孩，有天才的一面，對於智慧的需求比任何人都來得強烈，更渴望追求理想，雖然處事態度較不踏實，但是他的腦筋靈敏、反應迅速。可是此類型者不容易保持到成年。如果您的子女直到長大成人仍然深愛黃色的話，那麼，他是所謂

「理想家的類型」，同時，他亦會是個重感情、講義氣並深得他人信任的人。

### 喜愛綠色的小孩特性

喜愛綠色的孩子，個性上較隨和開朗，沒什麼心機，具有包容寬恕的心胸及強烈的好奇心，而且頗有求知的上進心。

此類型者，成人後適合當上班族，如能有恆心踏實做下去，也可有成功的一日，許多才氣縱橫的男孩屬此類型。

### 喜愛橙色的小孩特性

喜愛橙色者，個性上較外向活潑，喜愛說話而且人緣很好，有趣的是，從小就喜歡橙色的人，會從一而終地喜歡到成年，雖然可能暫時喜歡其他顏色，最終仍會重返橙色的懷抱。

此類型者創造性強，但以自我為中心，較不懂得體諒他人，粗枝大葉，幼稚地認為天底下都是好人，易被壞人所騙。

### 喜愛藍色的小孩特性

其責任感較重，處事態度細心周全，內向而不善言辭。

## 家長要重視孩子的房間顏色

### 兒童顏色感覺的形成

兒童最初是透過顏色、形狀、聲音等感官刺激直觀感知世界的，他們沒有更多的顏色概念，也無法區分各式各樣的顏色，但只要是色彩豔麗的顏色及形狀有趣的搭配，都能引發他們強烈的興趣、激發他們探索的欲望。隨著他們年齡的增長，前庭功

喜歡紫色、黃色等中間色的小孩特性

喜愛紫色的女孩，容易沉溺在自戀的狀態中，同時亦具有病態體質的一面，須加以注意。

除紫色外，對喜歡橄欖綠、藍綠色、黃綠色等中間色系的小孩也須留意，以探究其心理背景。根據色彩心理學家表示，喜愛橄欖綠者，大多屬於被壓抑者，個性較乖張彆扭，且有「歇斯底里症」的傾向。

喜愛藍綠色、黃綠色者，常屬多愁善感型的感性人物！黃綠色尚含一絲積極性，而藍綠色則完全屬於閉塞的人物。

能不斷完善，其大腦皮層會透過六感，包括眼、耳、口、鼻、舌和觸覺，來綜合攝取外界資訊，在大腦中進行整合，形成「感覺」，這種感覺使得他們對顏色的區分更加明確化，對顏色的興趣也漸漸發生變化，開始有了自己喜歡的顏色和討厭的顏色。

## 尊重孩子的顏色選擇

雖然孩子還無法清楚表達自己為什麼喜歡這種顏色而不喜歡那種顏色，但是他們確實已經開始有自己的顏色喜好了，身為家長，是否覺察孩子的顏色喜好了呢？家長為孩子提供各種所需，安排孩子的衣食住行，滿足孩子的各種要求，但是否徵求過孩子喜歡什麼顏色？並將孩子的房間裝飾成他們喜歡的顏色呢？顏色對孩子的心理是有影響的，專家建議家長利用顏色為孩子的心身健康再添砝碼。

## 兒童房間的顏色選擇

當然，並非一味順從孩子的喜好就是對的。如果你的孩子有特殊的需求，那麼作為家長，就要更加費心地為你的孩子選擇顏色了。兒童教育專家指出，在為兒童臥房選擇色彩時要「因人而異」。好動的孩子應避免暖熱色系，內向的孩子則不應多用冷色調做主打色，否則會為性格過分外向或內向的幼童帶來不良的心理暗示，激化其不

255

## 用房間色彩進行心理治療

色彩作用於人的視覺，同時也影響著人們的精神和心理。由於人們的生活大部分是在室內，因此房間裡的色彩對人的精神和心理有重大的影響。在色彩美化的房間裡生活，不僅能使人感到輕鬆、愉快、舒適，而且有益於人的情感乃至健康。研究證明，常見的某些疾病，透過優美色彩的心理治療，能產生藥物無法發揮的作用。用於房間的色彩對某些病人有較好的心理治療作用：

發高燒的病人，如果住進淺藍色的病房或臥室，能幫助病人退燒、鎮靜，因為藍色可以使人心跳減緩，情緒穩定。

狂躁症患者，在粉紅色的病房或臥室裡，能很快心平氣和，並昏昏欲睡，因為粉

良性格特徵。

更需注意的是，兒童房顏色不宜過於鮮豔，避免對孩子的眼睛造成刺激，影響其視力發育。而且，鮮豔的塗料中重金屬含量較高，對人的健康存在危害，尤其是兒童，容易造成鉛、汞的過量攝取；最後，一個房間的顏色不宜超過三種，以防造成「視覺汙染」，顏色過濫會刺激人的視覺神經，容易引起興奮、失眠等。

紅色能使人寧靜、安息。

心臟病患，不宜住紅色的房間，也不宜住藍色的房間。因為紅色會使病人的脈搏加快，藍色會使病人脈搏減慢，而黃色、橙色則能使病人的脈搏保持正常狀態。

低血壓病人，要住紅色的房間，紅色能啟發人的活躍情緒，可使病人心跳明顯加速，利於血壓升高，至於高血壓患者則宜住在綠色、藍色的房間裡，因為綠、藍兩色有緩和心理的功效，使病人心胸開朗，血壓降低。

對於體弱多病者和老人，房間宜以暖色調為主。暖色能給人溫和、安定感，使人心情愉快，這樣可增強身體的新陳代謝機能和抵抗疾病的能力。

食慾不振的人，如在黃色、橙色的房間用膳，則能刺激胃口，增強食慾。所以，許多餐廳都塗飾黃、橙等暖色系色彩，食品的包裝也多採用這兩種顏色。

對於年輕的外傷者，房間要選用藍色，藍色有利於抑制人的衝動和暴躁。

結核病患者喜歡青色房間，而精神官能症患者多樂於紫色的環境。

在房間的色彩上，還應當注意兩個問題：一是色彩的對比不要太強烈，不宜太豔，不論冷色和暖色都應以淺淡為宜；二是房間內的色彩不宜過於單調，要與家具的

## 色彩與消防安全

色彩協調。

就消防安全而言，色彩在消防工作中有著十分重要的作用。比如消防安全標誌是指由安全色、邊框、以圖像為主要特徵的圖形符號或文字構成的標誌，用以表達與消防有關的安全資訊。在消防安全標誌中，火災警報和手動控制裝置的標誌的底色是紅色.；火災時疏散途徑標誌的底色呈藍色或紅色；具有火災、爆炸危險的地方或物質的標誌的底色呈黃色或紅色；方向輔助標誌的底色呈藍色或紅色；消防安全標誌桿的顏色應與標誌牌相一致；製作消防安全標誌牌時，其基色除警告標誌用黃色勾邊外，其他標誌都用白色。隨著人們對消防安全意識的逐步提高，許多企業會在重要場所根據需求正確而恰當地設置更多的消防安全標誌，確實能產生教育人、警醒人，防止或減少火災事故的重要作用。

在滅火過程中，色彩的「語言」也很豐富。有經驗的消防人員根據煙霧和火焰的顏色就能判斷出是什麼物質起火，進而採取相應的滅火戰術和撲救措施。如木材燃燒時煙霧呈灰黑色，火焰的顏色由紅色變黃色，伴有樹脂氣味；汽油燃燒時煙呈黑色，

## 色彩與醫用

某醫院住院部，不知何故把病房的走道牆壁統統塗滿了朱紅色，不到一個禮拜，不少病患及其家屬紛紛告狀訴苦，因為他們一站在此走道上，便有一種令人難以克制的衝動和煩躁不安的感覺。最後醫院把走道牆改塗嫩綠色調，病患與家屬這才拍手稱道。

在醫用色彩上，白色象徵真理、光芒、純潔、貞節、清白和快樂，給人明快清新的感覺。

紅色是一種熱烈的顏色，它象徵著鮮血、烈火、生命和愛情。其心理作用可以促

火焰由紅色變白色；油漆燃燒時煙呈黑褐色，火焰則由紅色變黃色；潤滑油、煤油燃燒時煙均呈黑色，火焰則由深紅色變橘黃色；紙張、衣料燃燒時煙均由灰色變棕色，火焰則均由紅色變黃色；丙酮燃燒時煙呈黑色，火焰則呈藍白色等等。

在火災調查中，燃燒殘留物或灰燼的顏色也是分析火勢蔓延方向以及判定起火部位、起火點的依據之一。如植物自燃引發的火災，起火部位燃燒較重，顏色大都較淺，為「白灰」狀粉末，而且由起火點向外呈放射狀，顏色逐漸加深。

進血液流通，加快呼吸並能治療憂鬱症，對人體循環系統和神經系統具有重大作用。

綠色是希望的象徵，給人寧靜的感覺，可以降低眼內壓力，減輕視覺疲勞，安定情緒，使人呼吸變緩，心臟負擔減輕，降低血壓。

紫色代表柔和、退讓和沉思，給人寧靜、鎮定和幻想，可以治療大腦疾病及精神紊亂。

黃色是色譜中最令人愉快的顏色，它被認為是知識和光明的象徵，可以刺激神經系統和改善大腦功能，激發人的朝氣，令人思維敏捷。

橙色是新思想和年輕的象徵，令人感到溫暖、活潑和熱烈，能啟發人的思維，可有效激發人的情緒和促進消化功能。

藍色意味著平靜、嚴肅、科學、喜悅、美麗、和諧與滿足，它經常被用來緩解肌肉緊張、鬆弛神經及改善血液循環。

黑色則代表死亡和黑暗，令人產生悲哀、暗淡、傷感和壓迫的感覺。

## 愛車顏色的選擇安全第一

當你選擇汽車顏色時，是不是僅僅考慮到「我喜歡什麼顏色」？

如果你僅僅從喜好的角度來考慮對汽車顏色的選取是不夠的。不知你想過這樣一些問題沒有：什麼顏色的汽車發生的交通事故最少？什麼顏色能使汽車顯得大一些？有關人士認為，汽車的顏色不光是美觀和個人偏好的問題，最重要的是它關係到駕車的安全問題。科學研究顯示，轎車行車安全性不僅受其操作安全視線的影響，還受到車身顏色能見度的影響。心理學家認為，視認性好的顏色能見度佳，因此把它們用於轎車外部，以提高行車安全性。

## 1、顏色的進退性

顏色具有進退性，進退性就是所謂前進色和後退色，例如，有紅色、黃色、藍色、綠色共四部轎車與觀察者保持相同的距離，但是看上去似乎紅色車和黃色車要離觀察者近一點，而藍色的轎車看上去離觀察者較遠。這說明了紅色和黃色是前進色，而藍色和綠色就是後退色。一般而言，前進色的視認性較好。

## 2、顏色的脹縮性

將相同車身塗上不同的顏色，會產生體積大小不同的感覺。如黃色感覺大一點，有膨脹性，稱膨脹色；而同樣體積的藍色、綠色感覺小一點，有收縮性，稱收縮色。

膨脹色與收縮色視認效果不一樣，據日本和美國車輛事故調查，發生事故的轎車中，藍色和綠色的最多，黃色的最少，可見，膨脹色的視認性較好。

### 3、顏色的明暗性

顏色在人們視覺中的亮度是不同的，可分為明色和暗色。紅、黃為明色，暗色的車型看起來覺得小一點、遠一點和模糊一點。明色的視認性較好。從安全角度考慮，轎車以視認性好的顏色為佳，有些視認性不太好的顏色，如果進行合理搭配，也可提高其視認性，如藍色和白色相配，效果就大為改善；螢光和夜光漆能增強能見度和娛樂氣氛，因而被廣泛應用於各種賽車、摩托車等，但對於轎車來說，目前選用這類顏色的僅限於概念車。由於螢光顏色過於強烈，因此在未來應用中必須有適當的管理辦法來加以控制。

### 4、顏色的感知性

如果說車身的顏色選擇對駕駛員的行車安全具有舉足輕重的作用，那麼，汽車內飾的顏色選擇也同樣影響著行車安全，因為，不同的顏色選取對駕駛員的情緒具有一定的影響。內飾採用明快的配色，能給人寬敞、舒適的感覺。專家建議，夏天最好採

用冷色，冬天最好採用暖色，可以調節冷暖感覺。

除去冷暖色系具有的明顯的心理區別以外，色彩的明度與彩度也會引起對色彩物理印象的錯覺。一般來說，顏色的重量感主要取決於色彩的明度，暗色給人重的感覺，明色給人輕的感覺。彩度與明度的變化給人色彩軟硬的印象，如淡的亮色使人覺得柔軟，暗的純色則有強硬的感覺等等。正確使用色彩裝飾可以減輕疲勞，減少交通事故的發生。

不同的色彩對人的生理和心理產生不同影響，不同色彩的組合還可以調節人的感情。一般來說，淺色調顯得物體大，向前突出，增加近感；相反，深色調顯得物體小，向後退縮，增加遠感。一般而言，暖色較冷色有前進的特性。如以黑色為背影時，兩色調比，人們的感覺是黃色車比藍色車更接近自己。因此，基於安全考慮，車輛宜選用具有前進性的色彩。但是，在白色背景前，屬暖色的黃色有後退感，而屬冷色的藍色反而給人前進的感覺。因此，在為車輛選擇色彩時，還要考慮車輛的基本使用環境。

相關人員研究顯示，在霧天、雨天或每天早、晚時分，黃色汽車和淺綠色汽車最容易被人發現，發現的距離比發現一般深色汽車要遠三倍左右。因此，高明度的顏色

## 第七章　色彩改變生活：色彩心理學是生活大智慧

不僅使汽車外形輪廓看上去增大了，讓汽車有較好的可視性，而且使對面開車的駕駛員精神興奮、精力集中，有利於安全行駛。

**愛車顏色的選擇安全第一**

電子書購買

## 國家圖書館出版品預行編目資料

好色：解析性格、時尚改造、療癒身心……從路人甲變成萬人迷，色彩的影響力超乎你的想像！/ 謝蘭舟，韋秀英編著 . -- 第一版 . -- 臺北市：崧燁文化事業有限公司 , 2021.09
　面；　公分
POD 版
ISBN 978-986-516-809-4( 平裝 )
1. 色彩學 2. 色彩心理學
963　　　　110013653

# 好色：解析性格、時尚改造、療癒身心……從路人甲變成萬人迷，色彩的影響力超乎你的想像！

臉書

編　　　著：謝蘭舟，韋秀英
發 行 人：黃振庭
出 版 者：崧燁文化事業有限公司
發 行 者：崧燁文化事業有限公司
E - m a i l：sonbookservice@gmail.com
粉 絲 頁：https://www.facebook.com/sonbookss/
網　　　址：https://sonbook.net/
地　　　址：台北市中正區重慶南路一段六十一號八樓 815 室
Rm. 815, 8F., No.61, Sec. 1, Chongqing S. Rd., Zhongzheng Dist., Taipei City 100, Taiwan (R.O.C)
電　　　話：(02)2370-3310　　　傳　　　真：(02) 2388-1990
印　　　刷：京峯彩色印刷有限公司（京峰數位）

定　　　價：350 元
發 行 日 期：2021 年 09 月第一版
◎本書以 POD 印製